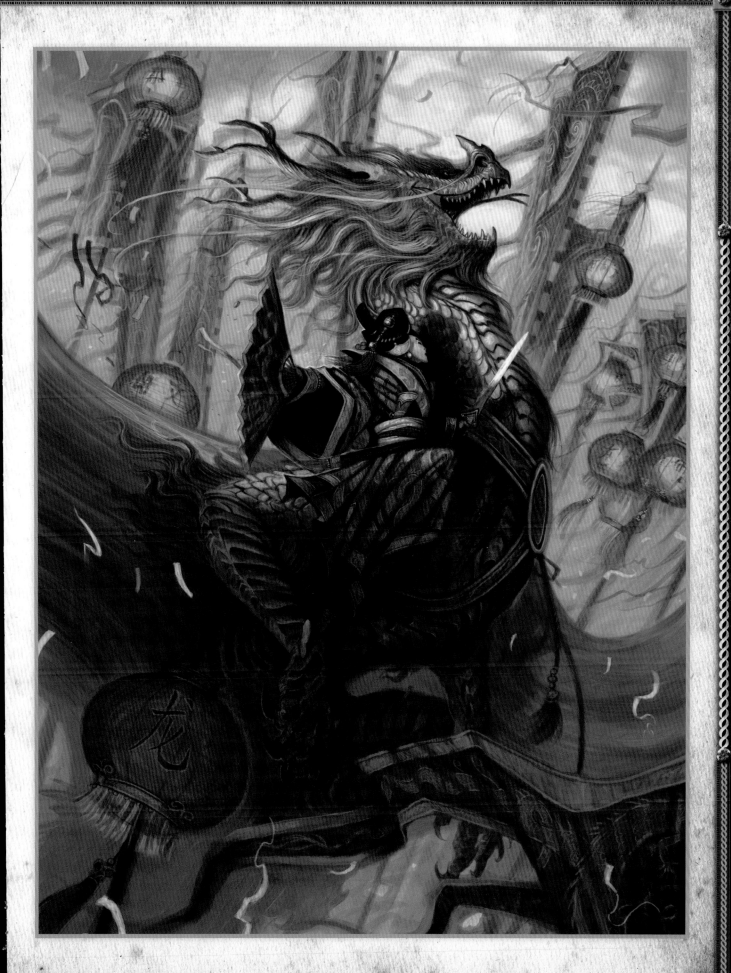

本书的内容基于神话、传说、文学作品等，
是作者幻想出的一个虚拟的世界。

本书中"巨龙探险之旅"，也是虚构的文学情
节，请勿混同于现实。

——编者

野外巨龙观察指南

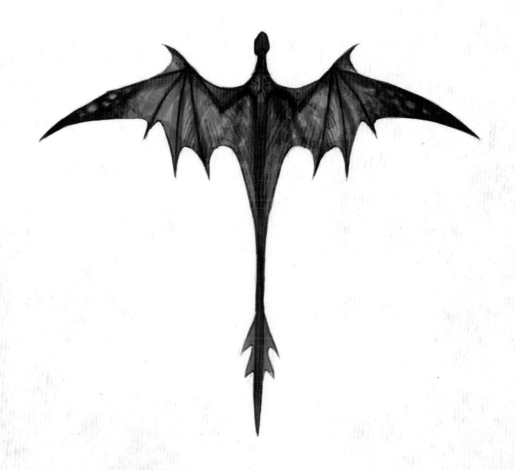

[美] 威廉·奥康纳 著

史爱娟　高强 译

中国画报出版社·北京

目　录

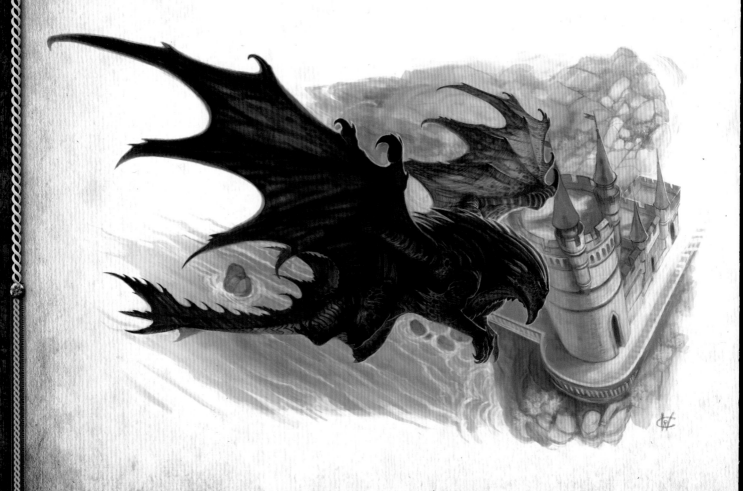

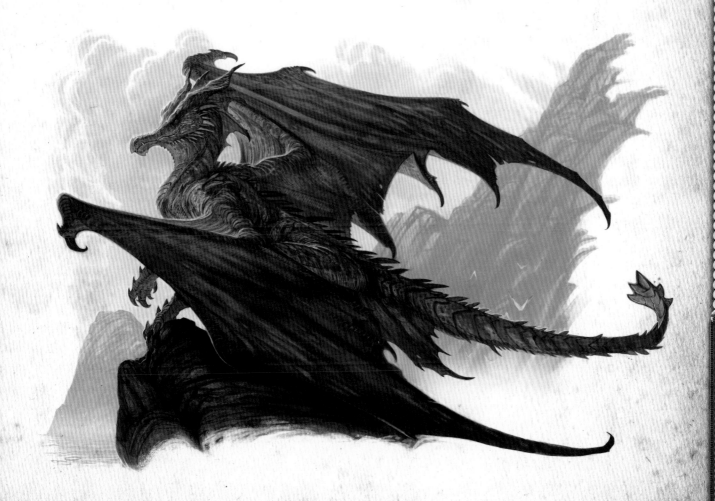

关于康塞尔

 我招募了我可靠的学徒——康塞尔·德拉克洛瓦——作为助手在旅途中帮助我。当我遇见他时，他正在纽约大学学习艺术史。在我纽约工作室工作的几年间，康塞尔为我提供了大量的帮助。他精通英语、法语和意大利语，这对我横贯大陆的旅程来说无疑是一笔可贵的财富。为了世界巨龙之旅，我们将背包装满必需品，并将离开纽约一年之久。我们携手并进，奔向我们生命中的寻龙探险之旅！

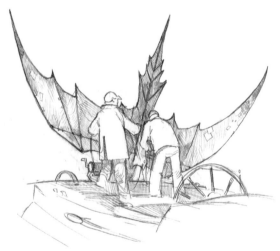

⚡ 警告龙迷们 ⚡

 龙不是宠物，书中描写的远征和探险是在训练有素的观察者、专家和龙学家的指导下完成的。作者预先警告所有读者：龙是极具危险性且性情捉摸不定的动物，绝对不要接近或骚扰它们。随意接近龙的自然栖息地，我们或许会受到重创，甚至死亡。龙是肉食性野生动物，侵入它们的领地、威胁它们的幼崽或使之受惊吓的举动都可能诱发龙的攻击。但对于它们而言，这只是天性使然。

引 言

相传，在全球七大洲和四大洋上生活着超过一千种龙。我们大部分人在动物园或自然博物馆中见过它们，甚至有一些人在家中饲养一些小型的、经过驯养的物种。但是世界上没有哪种动物像本书将要介绍的八种龙一样，催生出了众多的民间传说，激发了人类的想象力。

这八种著名的龙在所有龙系家族中拥有最为庞大的数量，它们共同组成了龙属。八种龙共同的生物学特征为：有六肢（四条腿和两只翅膀，陆空双栖），骨骼中空（以便于飞行），卵生，可喷火。简而言之，它们就是传说中的会喷火的龙，但它们并不只是传说。

每一种文明中都有一个关于巨大火龙的传说。这八种巨龙不仅激发了我们的想象力，还帮助我们形成许多与之相联系的特有文化。或许是因为人和龙栖息于同一片区域，人类历史的进程不可避免地与龙紧密联系在了一起。

几年前，我决定亲自找出这些令人惊叹的生物，开始一段从未有任何自然艺术家挑战过的远征。我的目标是在环游世界的过程中，在巨龙生活的自然环境中观察它们，同时也可以在这期间见识并接触各地与龙朝夕相处的社会和文化。

怎样使用这本书

本书有两大宗旨。首先，作为一本野外指南去了解这些庞大的生物，同时更好地理解与它们共存了千年的多样化的社会；其次，作为一本艺术家手册，探索一些基本的艺术技巧，从而更好地进行关于龙的艺术创作。我希望每一个热爱龙的人——不论从动物学、史学、文化或艺术哪一方面，都能从书中找到一些有用的灵感。

野外绘画工具

作为一个在野外工作的艺术家，"负重"是至关重要的。由于在国外临时寻找艺术用品商店不太方便，所有的必需品都必须打包。以下是康塞尔和我在探险旅途中将要携带的一份工具清单：

☐ 双肩背包

☐ 素描本（23厘米×30厘米，这个尺寸容易放进背包里）。我更喜欢线圈装订的素描本，因为当我回到工作室之后，可以把它们平整地放入扫描仪里。

☐ 铅笔和橡皮

☐ 双筒望远镜

☐ 地形路线图

☐ 徒步手杖

参考图片

为了得到所探险环境的细节，相机也是一件非常重要的工具。

康塞尔和我们的"便携式艺术工作室"

背着一间"便携式艺术工作室"跋山涉水、环游世界是一项艰巨的任务。因此，我非常感谢我的学生康塞尔。

水彩画纸

你选择的纸张种类将会影响你作品的观感。像牛皮纸这类非常光滑的纸张能够获得更多的细节效果，然而粗糙的纸张会产生更有织纹的效果。对于绘画，我建议使用质量（克数）更重的纸。这个数字显示了500张20英寸×26英寸（51厘米×66厘米）[①]纸的重量。磅数总量越高，纸张越重。绘画用纸通常重50至100磅（每平方米105克至210克）。纸的尺寸也是很重要的。绘画时尽量使用大尺寸的纸。如果是画草图，9英寸×12英寸（23厘米×30厘米）应该是最小值，而完整的作品应该至少是14英寸×18英寸（36厘米×46厘米）。

① 此为原书数字，事实上，20英寸约为50.8厘米。作者在这里是表示一个概数，方便读者作画，以下数字同理。——编者注，下同

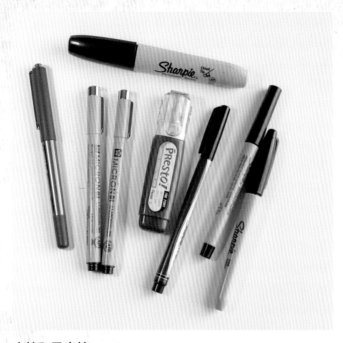

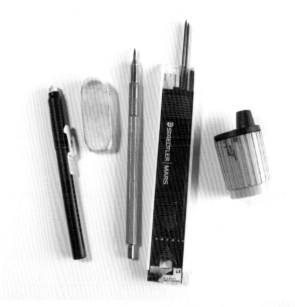

反手握笔

这是在画素描时一种常用的握笔方式，可以更好地画阴影。请寻找一种对你来说最舒服的握笔方式。

水笔和马克笔

市场上有各种类型的笔，都是很好的绘画工具。我使用的画笔种类多样，它们有一个共同的特点：墨迹是永久性的，即使受潮，图画也不会晕开。

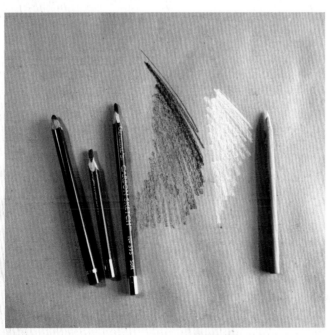

粉笔

在浅色纸上综合运用黑白两色粉笔进行渲染是本书所用的一项出色的渲染手法。这些材料有很强的吸引力，因为它能快速而有效地表现形式感和立体感。粉笔有很多种形式和颜色，包括土褐色。另外，我喜欢用的牛皮纸是简单的包装纸 —— 可以在药店或办公用品供应商店买到成卷且便宜的。它很耐用而且可以裁成常用的尺寸。我强烈建议学生用它作为练习载体。

铅笔和自动铅笔

在旅程中，这是我起稿时选的工具，通常由一支金属套管一端插入一支2毫米的铅笔芯制作而成。几十年来它们已经成为我起稿和绘画的标配。即便在20年的环球旅行中频繁地使用，我也从不需要替换。虽然也可以买稍便宜些的塑料类型的，但是买一支优质的全金属的笔将会伴你一生。自动卷笔刀虽说是一笔额外的花费，但任何铅笔中的铅芯，它都能削一个完美的笔尖。旅行过程中，在艺术用品供应商店很难找到替换的铅笔芯，所以要带足够多的备用。

铅芯的重量表示铅笔的软硬程度——6B最软6H最硬[1]。越软的铅芯画出的线条颜色越深。

① 现在的铅笔软硬范围已经超出这个数值。

数字绘画工具

如今画家可用的数字化工具种类繁多。Adobe Photoshop、Corel Painter是最常用的数字化工具，它们可以结合手写板或触摸屏使用，同时也可以与键盘和鼠标连接。

对于刚开始用数字工具绘画的人来说，设置自己的工具是必要的，从长远来看，也比使用传统的艺术材料划算得多。第一天的数码绘画课我常常要给我的学生解释：触控笔是你们需要买的第一件工具。这小小的笔尖包含了这个世界上你需要的所有刷子、画笔、颜料。你可以一连画上几天甚至几个月，永远不需要洗刷子、刮调色板或削铅笔。你也绝不需要在你用完了某种颜料或者忘记某种必需品的时候往商店跑。

电脑和软件

这的确是个人的选择。我用的是苹果电脑，这是艺术行业标准配置的电脑。理想化的情况是买你所能支付的最贵的配置，但是请记住，不论你买什么样的都会在36个月之后过时，所以请根据你的预算做打算。

Adobe Photoshop是我选择的软件，但是偶尔我也会使用Corel Painter。除非另有说明，这本书里所有的参考图片都是用Photoshop制作而成。不论购买任何软件请确保购买完整版，最重要的是杜绝盗版软件。使用盗版不仅违法，还会显得不专业。如果因为费用关系，可以先买较旧版本的软件，日后再去升级。

布告板
大会入场证
灵感墙
舒适的椅子
素描本
电脑
键盘和鼠标
手写板和触控笔
打印机
扫描仪

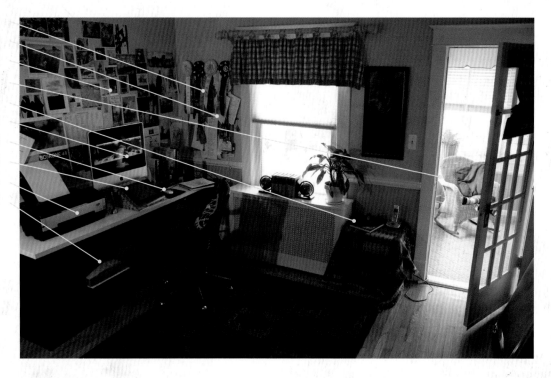

我的工作室

对每一个艺术家来说，结束旅程回到家后拥有一间工作室是非常必要的。即使你的房间非常小，也要试着去创建一个属于你自己的私人空间。每个工作室都是不同的，因为工作室都是根据每个艺术家的需要定制的。在我的职业生涯中有过许多工作室，所有工作室对于我那时候的工作来说都是独一无二的。

我不需要那么多的空间放我的油画和用过的参考书。现在，我工作室的重点是我的电脑，一个舒适的有创造性的工作环境是头等大事。由于音乐库和绘画目录现在都是数字化的，再也不用担心颜料飞溅或松节油溢在我的参考图片上，因此，与其说它是绘画工作室，倒不如说它是一间书房。我画油画和做雕塑的工作室则是在另一个独立的工作空间。

手写板和触控笔

手写板尺寸大小不一，它们的价格随着尺寸的增加呈指数级增长。我使用中号的手写板，因为它刚好可以安装在我的固定支架上。如今有了触摸屏，但对我来说它们的价格还不够实惠。值得注意的是，我在手写板下撑起一个支架，这使得我在作画时可以更加舒服和自然，而不需要趴在桌面上。

键盘和鼠标

我有一个钟爱的老键盘，已经使用了12个年头。它在经过岁月无情的洗礼之后仍会发出很棒的敲击声。由于我是个左撇子，键盘被放置在我的右手位。这使我在作画的同时也能够使用键盘输入。

数字笔刷

我喜欢将我的画笔保持在一个下拉菜单的状态，这样当我工作时用起来很方便。我也喜欢将已经打开的很多个窗口最小化，在作画时使用tab键隐藏工具。

打印机和扫描仪

买你能负担得起的最大的打印机和平板扫描仪。只有当你的纸张和打印机足够好的时候，打印出的数码图画才有好质量。要确保估算好油墨的花费。推荐选用比较好的扫描仪去扫描你的图纸、绘画、纹理和发现对象。

其他重要的工具

要随身携带一个速写本，不要把它落在家里。将所有物品归档整理，别扔掉任何物品。正如你看到的，在我的电脑上方有一面造梦墙，我的右面还有一个布告板，所以我身边总是被旅行期间的记录以及其他艺术界同行的工作环绕，从而带给我灵感。工作室外还有一把舒服的椅子，我待过的每一个工作室都少不了它，因为这是让我文思泉涌的地方。

手写板预设

这个屏幕截图展示了我的触控笔预设。我关掉了绝大多数的功能键。这能让我在控制笔刷时更加游刃有余。

Dracorexus acadius

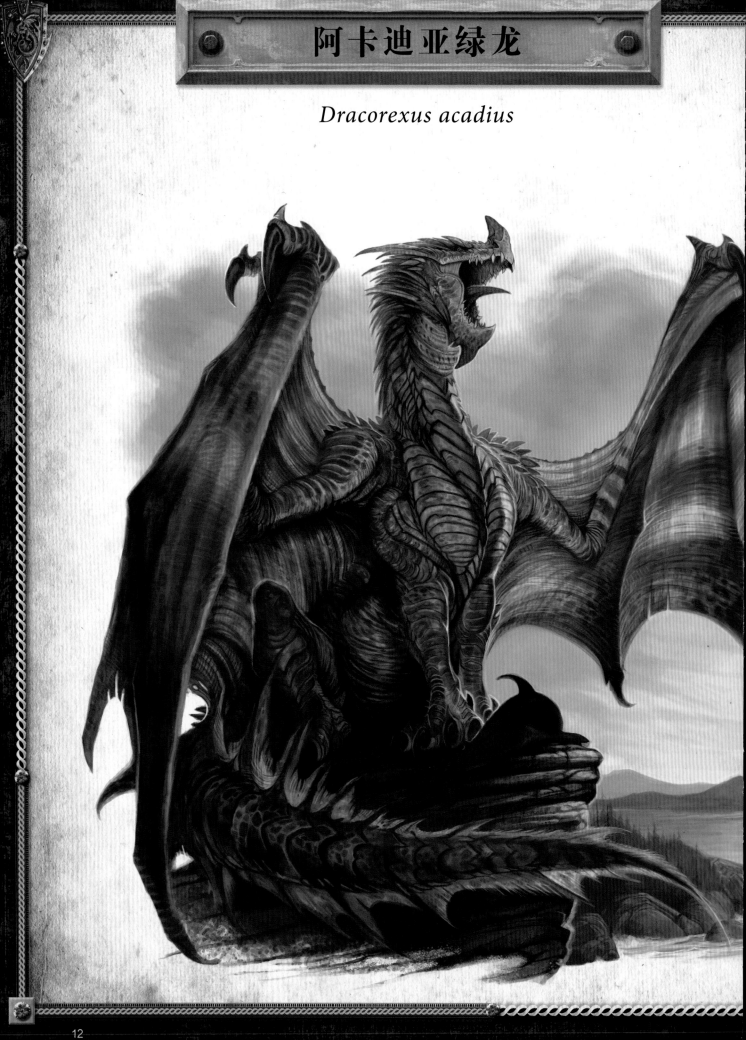

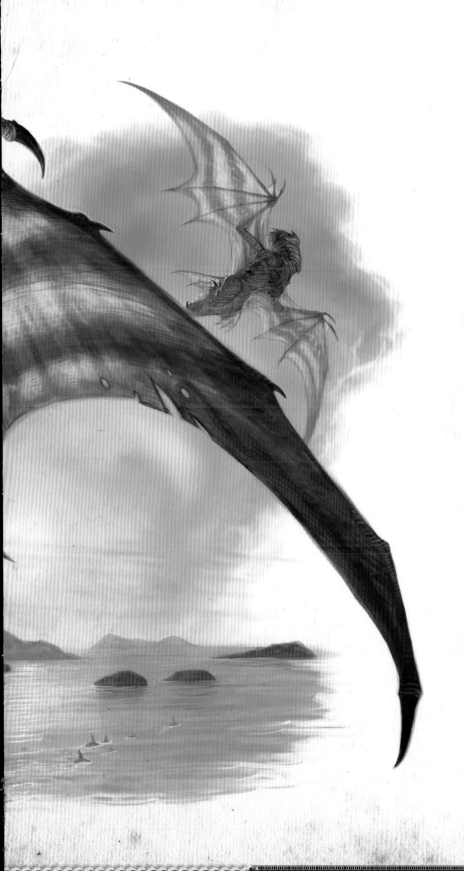

详细说明

分类： 天龙纲/航天龙目/天龙科/天龙属阿卡迪亚绿龙

尺寸： 50英尺至75英尺（15米至23米）

翼展： 85英尺（26米）

重量： 17000磅（7700千克）

特征： 雄龙有亮绿色的斑纹，有羽毛装饰，鼻骨和下颌是角质的；雌龙是暗绿色和黄色的斑纹，没有角质

栖息地： 北美洲的东北部沿海地区

别名： 绿龙，美洲龙，斯哥加索龙，哥恩德瑞克

阿卡迪亚探险

在离家踏上寻找野生阿卡迪亚绿龙的旅程之前，我和康塞尔稍作停留去参观了美国最有名的圈养龙——菲尼斯。它是一条140岁的阿卡迪亚绿龙，已经在纽约生活了一个多世纪，曼哈顿岛上的崔恩堡动物园是菲尼斯的家。1857年，菲尼斯·泰勒·巴纳姆捕获了四条阿卡迪亚绿龙幼崽，并把它们安置在他位于纽约的美国博物馆。1865年，博物馆被大火烧毁，两条小绿龙也葬身火海。剩下的两条龙跟随巴纳姆的"菲尼斯·泰勒·巴纳姆巡回大马戏团"巡演了十多年。1888年，巴纳姆将其中一条龙捐赠给了伦敦动物园，但它很快就得病并于次年死去了。1891年，巴纳姆离世前将最后一条幸存的绿龙捐赠给了纽约动物园。为了纪念捐赠者，这条龙被命名为菲尼斯。人们为菲尼斯建造了一栋漂亮的维多利亚式的龙屋，很快它就成为世人瞩目的焦点。然而到了20世纪60年代，在长达70年的时间里，菲尼斯一直生活在一个狭小的混凝土坑中，纽约动物园和龙屋都已经年久失修了。

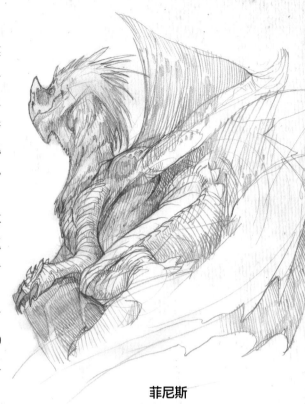

菲尼斯

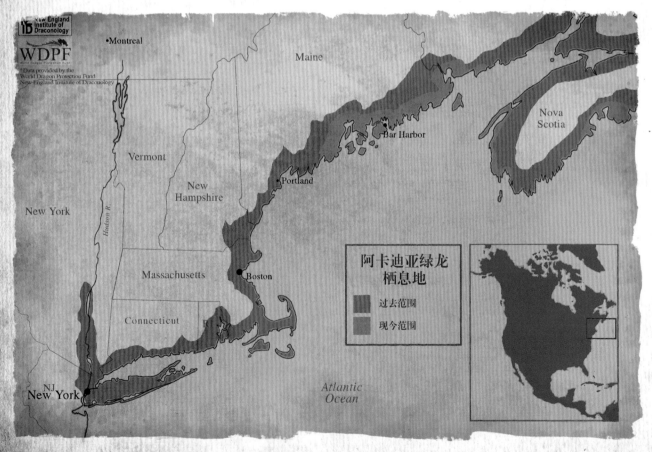

阿卡迪亚绿龙栖息范围（注：本书插图系原文插图）

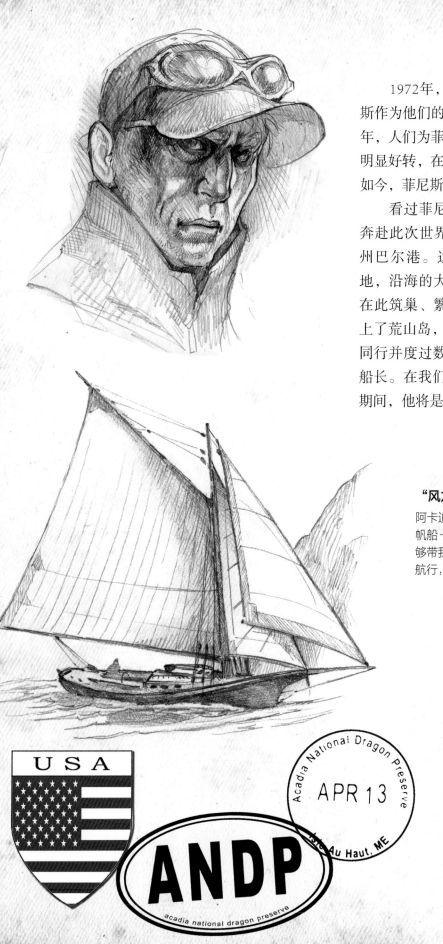

1972年，当时新成立的世界龙基金会用菲尼斯作为他们的形象代言，筹集资金去保护龙。1978年，人们为菲尼斯建立了新的龙屋，它的健康状况明显好转，在公园和公众见面的次数也大幅增加。如今，菲尼斯是唯一圈养在美国的巨龙。

看过菲尼斯之后，康塞尔和我离开了纽约，奔赴此次世界巨龙之旅的第一个目的地——缅因州巴尔港。这是阿卡迪亚绿龙国家保护区所在地，沿海的大片土地庇护着阿卡迪亚绿龙，它们在此筑巢、繁衍生息。我们从纽约去波士顿然后上了荒山岛，在那儿我们会与艾弗里·温斯洛船长同行并度过数周时间，他是"风龙"号单桅船的船长。在我们开展研究并为这个区域中的龙作画期间，他将是我们的向导。

"风龙"号

阿卡迪亚远征期间，我们的"家"是一艘单桅帆船——"风龙"号。这艘19世纪的单桅船能够带我们环绕阿卡迪亚绿龙国家保护区的群岛航行，进而观察和描绘生活在这里的龙。

ACADIA
NATIONAL DRAGON
PRESERVE

生物学特征

阿卡迪亚绿龙是北美最大的龙种，能长到75英尺（23米）长，翼展大约85英尺（26米）。雌龙每五年孵一次蛋，每次产蛋一至三个。雌龙和雄龙共同生活在海滨的一个巢穴里，当雄龙去海上捕猎食物时，雌龙守卫着巢穴和它的幼崽，免受捕猎者的伤害。

临海的悬崖是全世界所有巨龙们共同的家，可为它们的生存提供诸多优势。幼龙到三岁时才开始学习飞翔，高处的巢穴暴露在风中，易于龙的起飞；远离地面的洞穴或者巢穴能够保护几乎没有防御能力的幼龙，直到它们学会飞行。（学会飞行后）雄性绿龙离开洞穴并开始寻找新的巢穴，在那里它们开始组建自己的家庭。

绿龙有极长的寿命，最古老的标本名为Mow-hak，1768年被首次报道。阿卡迪亚绿龙的冬眠习性促成了它们的长寿。人们相信龙睡眠的时间超过它生命的三分之二，这减缓了它的新陈代谢。年迈的龙会进入一种蛰伏状态，而且晚年岁月都不用进食。一条成年的阿卡迪亚雄龙重达17000磅（7700千克），每天需要摄入大约150磅（70千克）肉。阿卡迪亚绿龙的主要食物是小鲸和海豚，然而已知的体型更大的龙也能够捕捉并带走一头成年的虎鲸。

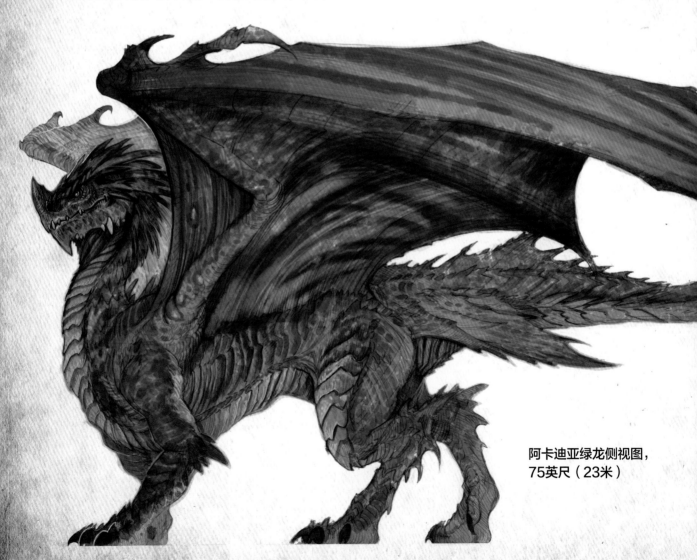

**阿卡迪亚绿龙侧视图，
75英尺（23米）**

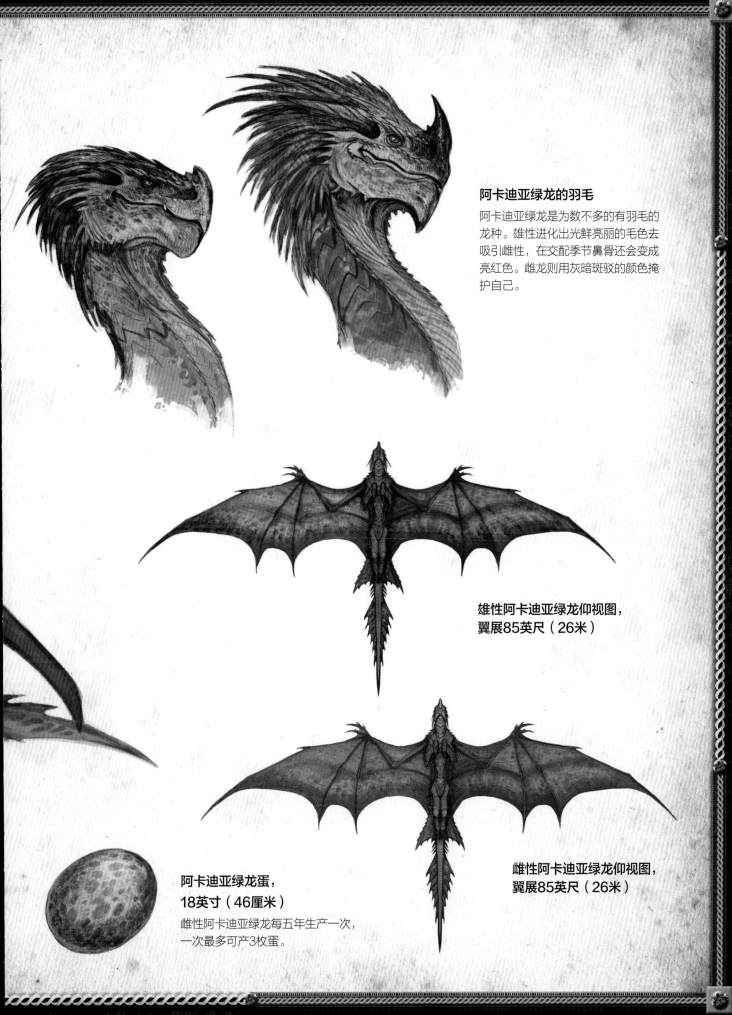

阿卡迪亚绿龙的羽毛

阿卡迪亚绿龙是为数不多的有羽毛的龙种。雄性进化出光鲜亮丽的毛色去吸引雌性，在交配季节鼻骨还会变成亮红色。雌龙则用灰暗斑驳的颜色掩护自己。

雄性阿卡迪亚绿龙仰视图，翼展85英尺（26米）

阿卡迪亚绿龙蛋，
18英寸（46厘米）

雌性阿卡迪亚绿龙每五年生产一次，一次最多可产3枚蛋。

雌性阿卡迪亚绿龙仰视图，翼展85英尺（26米）

行为

阿卡迪亚绿龙和其他巨龙表亲一样，沿着海岸线建造它们的栖息地。它们的主要食物是北大西洋中丰富的鲸类，尤其是在秋季迁徙到南部水域的虎鲸和巨头鲸。在夏末，阿卡迪亚雄龙在能够俯瞰大海的岩洞或崖台上筑巢，并开始一段复杂的求偶仪式。

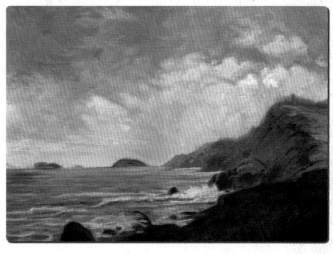

阿卡迪亚绿龙栖息地

美丽的缅因州岩石海岸和东北部滨海诸州是阿卡迪亚绿龙的自然栖息地。阿卡迪亚绿龙国家保护区建于1923年。这张画是我的室外写生作品。

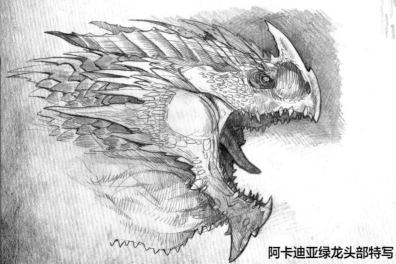

阿卡迪亚绿龙头部特写

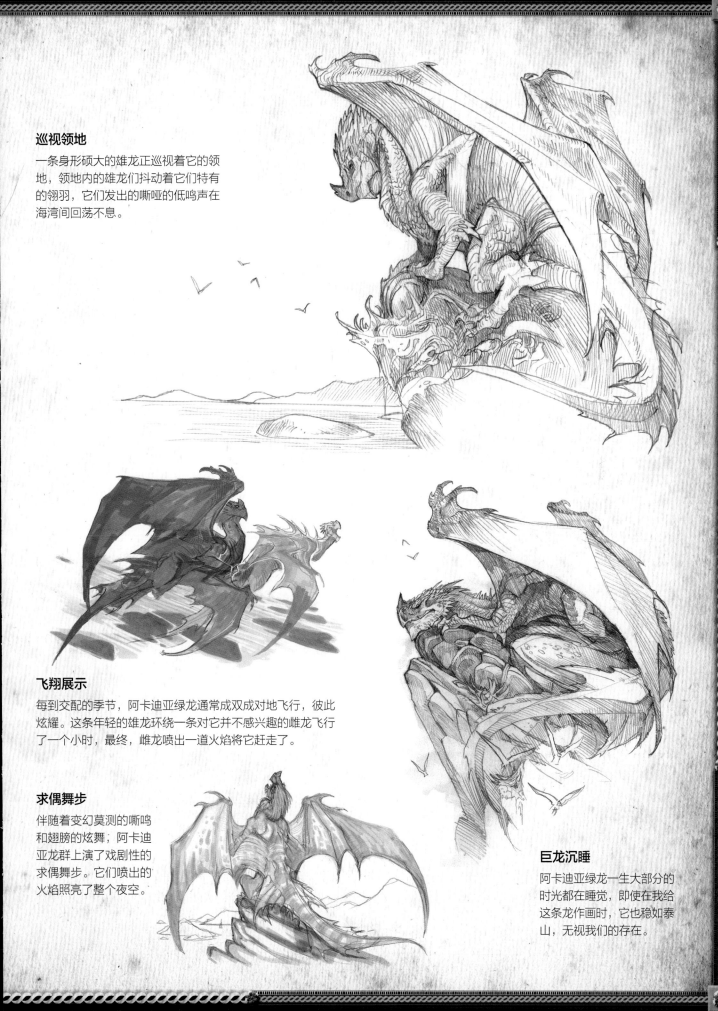

巡视领地

一条身形硕大的雄龙正巡视着它的领地，领地内的雄龙们抖动着它们特有的翎羽，它们发出的嘶哑的低鸣声在海湾间回荡不息。

飞翔展示

每到交配的季节，阿卡迪亚绿龙通常成双成对地飞行，彼此炫耀。这条年轻的雄龙环绕一条对它并不感兴趣的雌龙飞行了一个小时，最终，雌龙喷出一道火焰将它赶走了。

求偶舞步

伴随着变幻莫测的嘶鸣和翅膀的炫舞，阿卡迪亚龙群上演了戏剧性的求偶舞步。它们喷出的火焰照亮了整个夜空。

巨龙沉睡

阿卡迪亚绿龙一生大部分的时光都在睡觉，即使在我给这条龙作画时，它也稳如泰山，无视我们的存在。

历史

最早的关于阿卡迪亚绿龙的记载是在1602年，英国探险家巴塞洛缪·戈斯诺德绘制新英格兰地图时，报告说看见"有一种体型巨大的龙栖息在那些海湾……"按此说法，绿龙已经在新英格兰生活了数百年之久，它们分布于北美洲海岸线沿岸，北至纽芬兰南至哈德孙河流域。缅因州的佩诺布斯科特部落将绿龙称作"Skogeso"；纽约早期的荷兰殖民者将它称作"Groendraak"。早期殖民者发现绿龙数量庞大。另外，据那时的捕鲸者说，绿龙通常会迅速俯冲下来，抢走他们鱼叉上捕获的鲸和鱼。

尽管有如此遭遇，绿龙依然是早期美国人民骄傲的源泉，并在美国独立战争期间被视为力量和独立的象征。耸立在波士顿的邦克山，曾经一度成为龙穴所在地。本杰明·富兰克林还提议用绿龙作为美国国徽，但最终没能压倒用秃鹰作为国徽的提议。

传说中的19世纪，捕鱼和捕鲸业使得绿龙的主要食物鱼肉和鲸肉大幅减少，导致绿龙种群数量锐减。许多海滨城市，例如波士顿、朴茨茅斯和纽黑文等的工业化发展也摧毁了许多绿龙的栖息地。到第二次世界大战时，绿龙的存活数量已不到100只，许多生物学家开始担心它会灭绝。

为了唤起人们对绿龙悲惨处境的认识，1972年，世界龙基金会和绿龙信托应运而生。1993年，联邦公园管理局在缅因州阿卡迪亚国家公园附近成立了一个阿卡迪亚绿龙的海洋避难所，名为阿卡迪亚绿龙国家保护区。从那时起，其他的海岸线也变成了龙的保护区，但只有阿卡迪亚保护区里的绿龙繁荣发展。如今，随着对捕鲸业采取了控制措施，绿龙的生存状况已经得到了改善。

19世纪的猎龙叉

艾弗里船长解释说，19世纪，捕鲸者经常要面对战利品被龙偷走的情况。作为回应，猎龙成为捕鲸贸易过程中的一个重要部分。图片由新英格兰龙学社提供。

龙形喷泉雕塑

（图为）奥古斯塔斯·圣·高登斯的龙形喷泉雕塑，矗立于纽约市动物园的龙屋外。

阿卡迪亚图腾

（图为）·大约在1400年，早期美国原住民在岩壁上雕刻的阿卡迪亚绿龙。图片由波士顿新英格兰龙学社提供。

阿卡迪亚酒馆

美国独立战争期间，美国龙成为力量和自由的象征。波士顿的绿龙酒馆被称作"革命总部"，也是波士顿倾茶事件的策划地。托尔金在他的奇幻系列作品《魔戒》中位于霍比特村外的傍水镇，也设计了一个叫绿龙的酒馆。

DONT TREAD ON ME

象征意义

作为自由的一种标准，阿卡迪亚绿龙自美国建国之日起就成为一种象征。图片由波士顿新英格兰龙学社提供。

绿山山庄

温斯洛船长曾是关于阿卡迪亚绿龙历史的信息来源。我们花费数小时沉醉于游览他故事中的美丽岛屿。他告诉我们，矗立于芒特迪瑟特岛上海拔大约457米的卡迪拉克山曾经被称作"绿山"，因为所有的绿龙都会在它的山顶上筑巢。它的山顶在维多利亚时代变成了一个著名的观龙胜地。后来，山顶的最高处建造了一座名为"绿山山庄"的宏伟建筑。1895年，酒店被一场大火夷为平地。从那以后，再没有人在这座山顶建造过房子。

阿卡迪亚绿龙绘画示范

回到工作室后，我开始准备创作一幅阿卡迪亚绿龙的巨幅作品。我先从翻看大量在芒特迪瑟特岛完成的速写和习作入手，然后用粗略的速写设计并建立基本平衡的构图，再去捕捉阿卡迪亚绿龙庄严的神情。我的目标是要表现出以下特点：

- 绿色斑纹
- 海岸环境
- 头顶竖起的羽毛

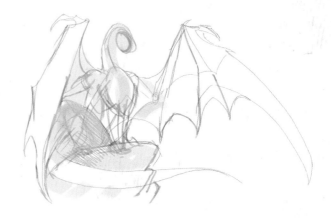

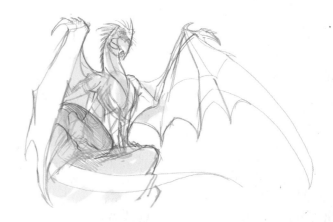

1 画出一张草图小稿

从一些草图小稿开始建立构图、外形和比例。在这个阶段要保持灵活性和试验性，因为此阶段几乎所有的工作都会被随后的工作覆盖。记住，画画是一个过程，不是按部就班的科学。在这个范例中，我画了一条站在峭壁边上、像狮子一样骄傲的龙，并试图去捕捉它傲慢的肢体语言。

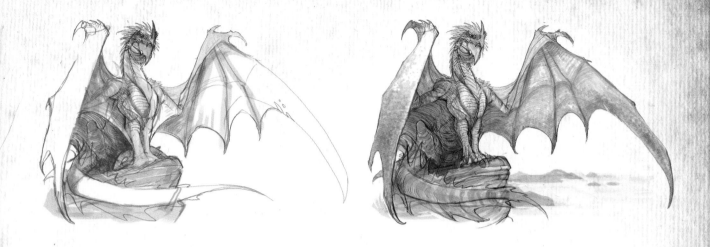

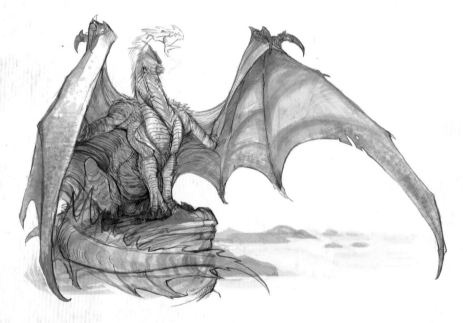

2 完成线稿

一旦你建立了基本的轮廓和形式，就可以继续充实龙的细节，并增加其他有趣的元素去完成你的作品。我首先回顾了缅因州现场素描和相关研究，在最初的设计稿，我对需要修正的地方已经做了一些身体结构的改变。

修改是正常的，这是绘画过程的一部分。我常常发现，当一件绘画作品不能够一次就成功的时候，学生们会觉得沮丧不已。不要放弃！作为一个艺术家，在你得到满意的结果之前你总会对你的画做一些改变。

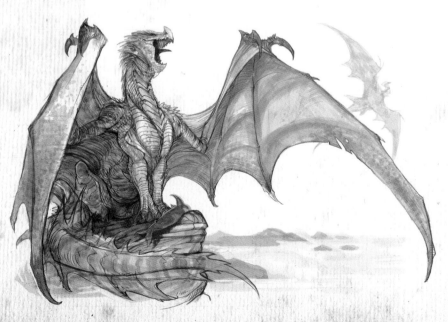

3 调整骨骼和动作

在继续完善这幅画时，我修正了龙的骨骼和动作。通过增加一个新图层去调整头部的形状，然后继续在最初工作的基础上绘画。同时，我还在背景中增加了另外一只龙，并在龙脚下增加了一条虎鲸的尸体。

教程：绘画基础

铅笔无疑是艺术家所倚仗的首要绘画工具，尤其是对于年轻人和初学者。我们在缅因州研究龙的时候，康塞尔对这个简单的工具非常痴迷，他还让我教他一些基本的使用方法。以下是一些画在我速写本上的范例，有的是向康塞尔演示怎样使用铅笔，有的则是康塞尔使用铅笔的一些尝试。看完这个教程，请对比一下最终经过数码渲染的绘画，看看能否发现这些技法被使用过的痕迹。

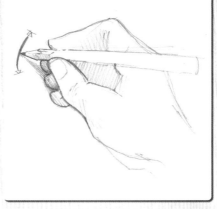

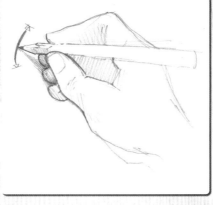

握法A

日常生活中，我们常常会被教导按照特定的方法握笔，从而避免铅笔头在纸上反复涂抹。正如画面中康塞尔的手，这种握法令铅笔的移动非常不便。手和手指移动范围很小，笔尖被牢牢控制的同时，铅笔的后部却可以大范围活动。但是，这对于画短而杂的阴影线来说是不错的，尤其是使用钢笔作画时。

握法B

相比之下，如果将你的握笔位置向后移动，用你的手腕甚至手臂作为轴旋转，笔尖就可以轻易画长弧线。此外，整个手的重量不是压在笔尖上，而是集中于手的下部，此时只有铅笔自身的重量压在纸上。这种效果更富有表现力，能够表现出更加精妙传神的效果，铅笔的尖端也不容易断掉。

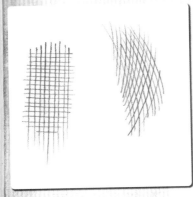

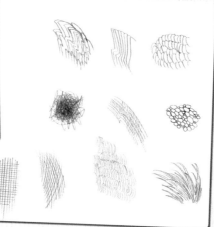

尝试各种线条效果

线条练习是一项绘画传统，并可以追溯到许多杰出的绘画大师：丢勒、达·芬奇、米开朗琪罗和伦勃朗都曾用线条在纸上勾勒他们的想法。这是一些我画画时用的线条。请积极尝试练习，从而找到属于你自己的线条样式。

阴影线

阴影线是很常见的绘画技法，它广泛适用于多种绘画工具。切记要通过勾勒线条轮廓来增强物体外形的视觉效果。图中展示的是垂直阴影线与定向阴影线的对比。

渐变

简单的渐变线条练习是学习控制绘画工具的绝佳热身方式。试试怎样尽量轻地握着铅笔，然后尝试让铅笔画得尽可能的暗。

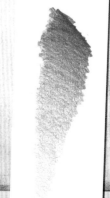

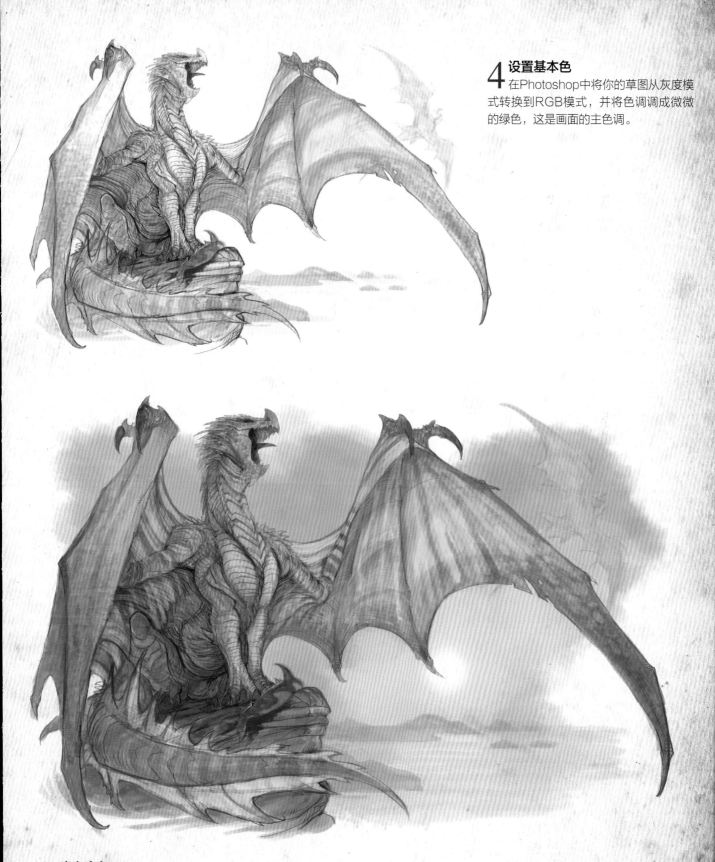

4 设置基本色
在Photoshop中将你的草图从灰度模式转换到RGB模式，并将色调调成微微的绿色，这是画面的主色调。

5 建立底色
在普通模式下创建一个50%不透明度的新图层。草拟一个调色板，给每个部分涂上统一的颜色，随后开始画橙色的阳光穿过半透明的绿色翅膀并相互影响的效果。

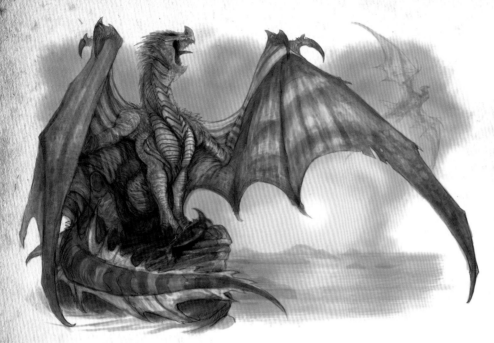

6 **绘制阴影**
设置一个不透明度为50%的正片叠底模式图层，然后创建阴影帮助统一画面的暗色调。

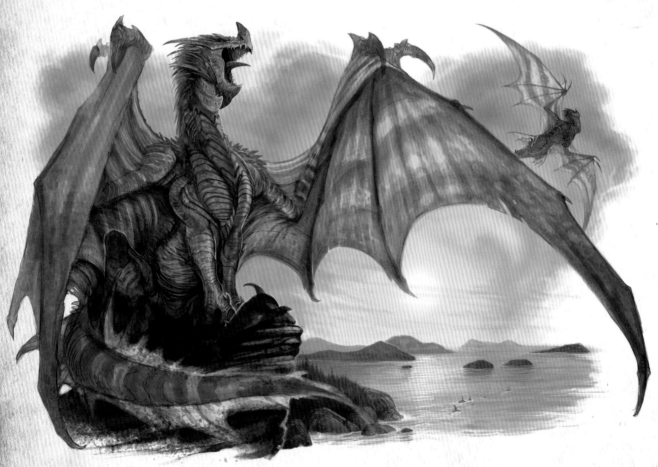

7 **完善背景**
现在开始完善背景元素。要让背景的元素有"在远处"的感觉，必须使用低浓度、低对比度并完善细节。这有助于构建具有穿透力的视觉氛围。我用不透明的颜料突出尾巴，使它能和岩石区分开。在这个阶段，前景中的任何事物都应设置为最暗的数值。

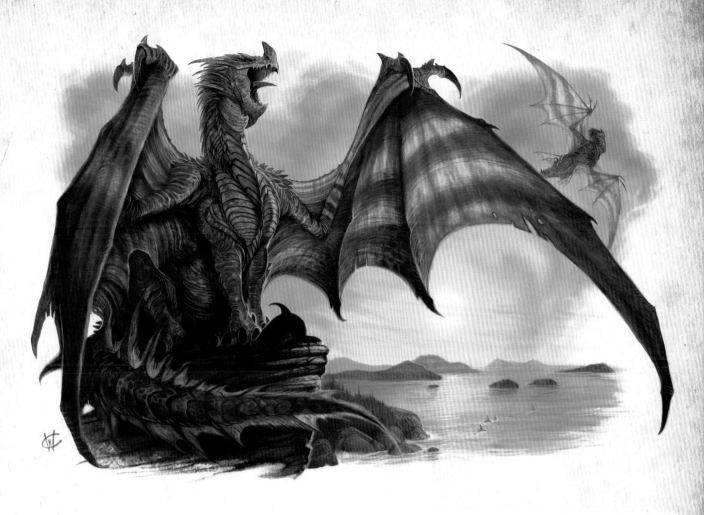

8 增加前景细节和最后润色

对龙的细节进行渲染。在这个阶段，颜色更加饱和，笔刷更加不透明，对比度增加，同时笔刷更小。注意只要黄色的光线穿透绿色的翅膀，就会形成一个饱和的黄绿色。坚持完成更多的细节直至得到你满意的结果。

冰岛白龙

Dracorexus reykjavikus

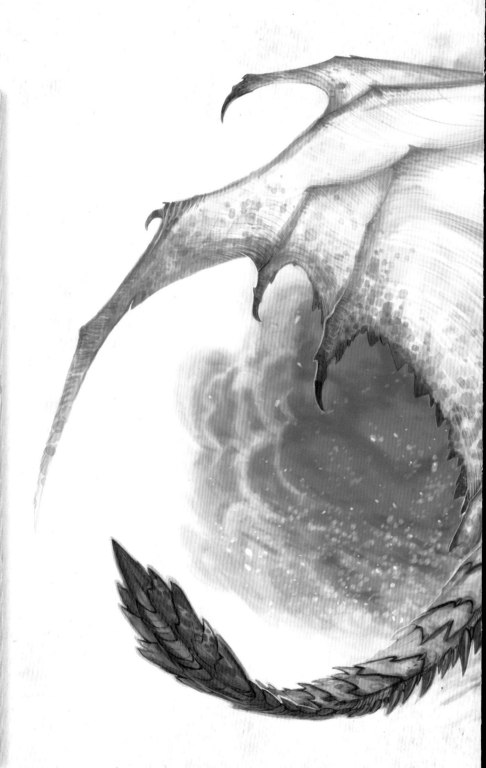

详细说明

分类： 天龙纲/航天龙目/天龙科/天龙属/冰岛白龙

尺寸： 50英尺至75英尺（15米至23米）

翼展： 85英尺（26米）

重量： 20000磅（9070千克）

特征： 随着季节变迁，颜色会从纯白色向斑驳的褐色变化；宽而平的颅角，三角翼，明显上扬的嘴；雌龙的颜色更暗淡，且有较多斑纹

栖息地： 北大西洋沿海地区

别名： 白龙，极地龙

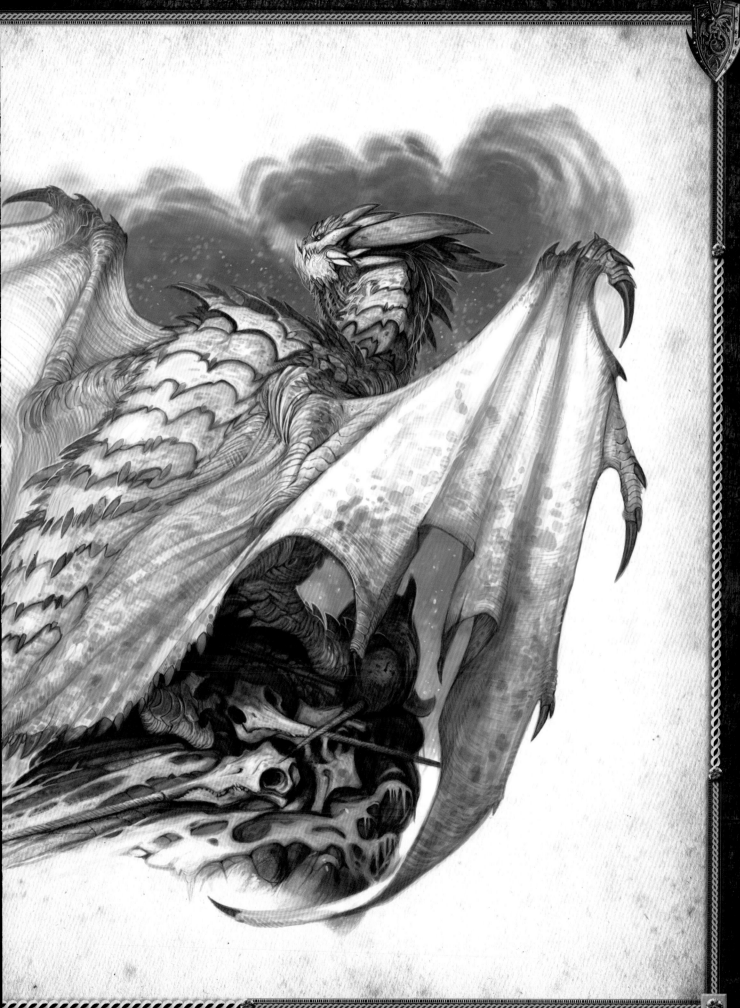

冰岛探险

康塞尔和我抵达了冰岛的雷克雅未克，一边研究冰岛白龙，一边继续我们的世界巨龙探险。在这里，我们邂逅了此次冰岛之旅的向导——西格德·尼福尔海姆，他既是位于雷克雅未克的冰岛自然历史博物馆的教授，同时也是斯奈山半岛龙保护区的资深主管。我们找到了再好不过的向导。尼福尔海姆主管向我们提供了关于冰岛白龙弥足珍贵的信息，这些信息在我们冰岛探险期间十分有用。我们将花几天时间在雷克雅未克的博物馆研究冰岛白龙的生物学特征，随后前往龙保护区观察野外的龙。

我们的旅行向导——
西格德·尼福尔海姆

Snæfellsnes Dreki Varðveita

í gildi þangað til
SEPT

2008

Snæfellsnes Dragon Sanctuary

IS

21.4.10 21

凯夫拉维克国际机场

F01255

龙的气息

夏季，冰岛当地的野花仿佛白色的云朵一般，铺满了山坡，有如龙吐出的气息。

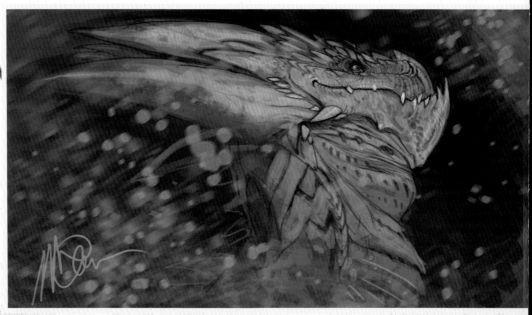

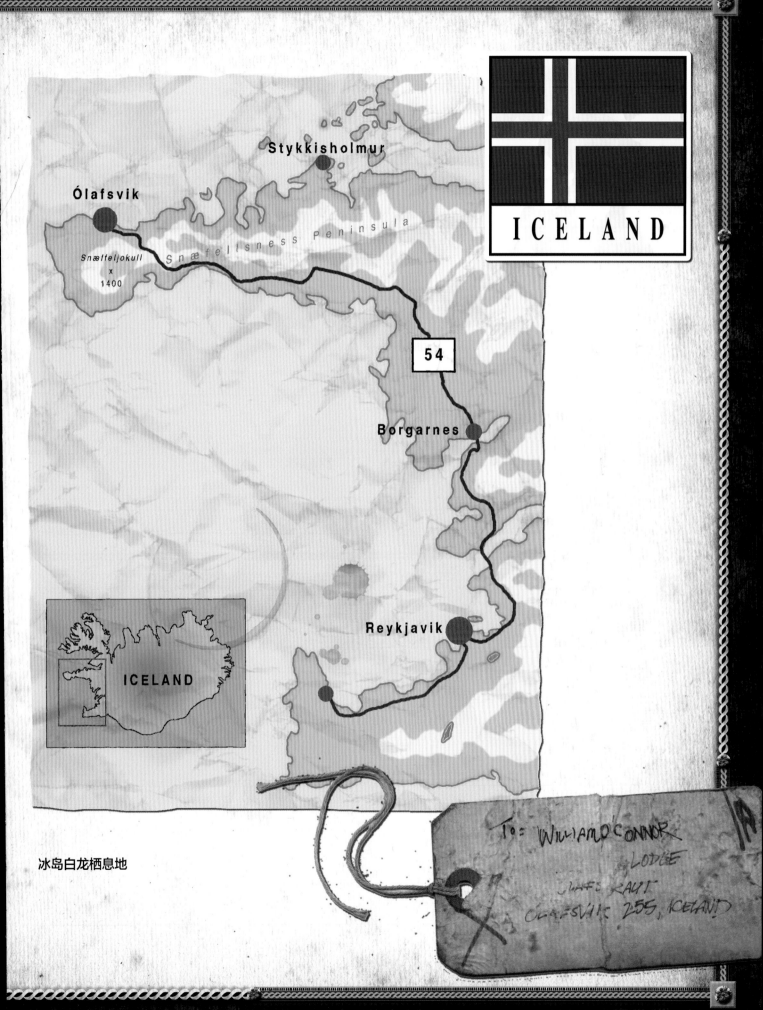

ICELAND

Stykkisholmur

Ólafsvik

Snæfeljokull
x
1400

Snæfellsness Peninsula

54

Borgarnes

Reykjavik

ICELAND

冰岛白龙栖息地

To: WILLIAM O'CONNOR
LODGE
OLAFS KAUT
OLAFSVIK 255, ICELAND

生物学特征

冰岛白龙的分布范围相当广:
北至格陵兰岛,西至加拿大爱德华
王子岛,南至苏格兰奥克尼群岛。
冰岛白龙据说曾经接触过该范围内
的阿卡迪亚绿龙、威尔士红龙和斯
堪的纳维亚蓝龙。当然,最著名的
当属在《马比诺吉昂》的记载中与
英国威尔士红龙的遭遇。上述四种
龙的生活范围在北海的法罗群岛发
生重叠。

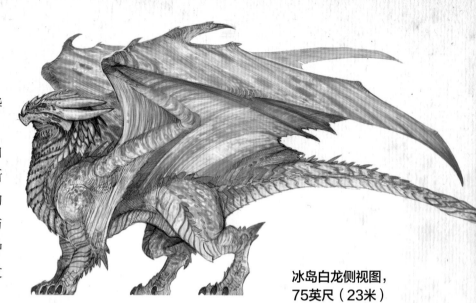

冰岛白龙侧视图,
75英尺(23米)

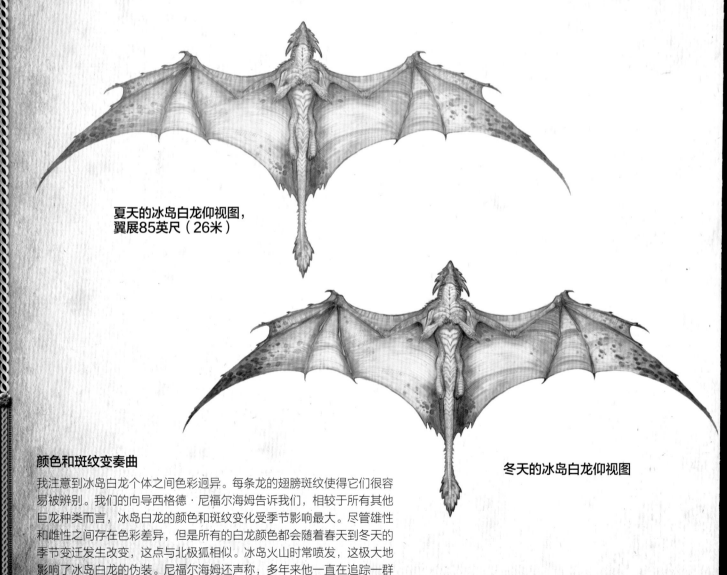

夏天的冰岛白龙仰视图,
翼展85英尺(26米)

冬天的冰岛白龙仰视图

颜色和斑纹变奏曲

我注意到冰岛白龙个体之间色彩迥异。每条龙的翅膀斑纹使得它们很容
易被辨别。我们的向导西格德·尼福尔海姆告诉我们,相较于所有其他
巨龙种类而言,冰岛白龙的颜色和斑纹变化受季节影响最大。尽管雄性
和雌性之间存在色彩差异,但是所有的白龙颜色都会随着春天到冬天的
季节变迁发生改变,这点与北极狐相似。冰岛火山时常喷发,这极大地
影响了冰岛白龙的伪装。尼福尔海姆还声称,多年来他一直在追踪一群
白龙。当火山喷发之后,它们仅在一个季节之中就变换了颜色。

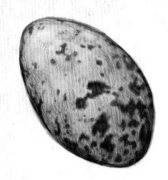

冰岛白龙蛋，16英寸（41厘米）

上图是冰岛自然历史博物馆一个样品的写生。冰岛白龙蛋在孵化之前可能会休眠很多年。只要有必要，雌龙会一直守卫着巢穴。如果天气变得太冷，冰岛白龙蛋会进入深度冻结的蛰伏状态。

幼年冰岛白龙

幼年时，冰岛白龙独特的宽角尚未长大。

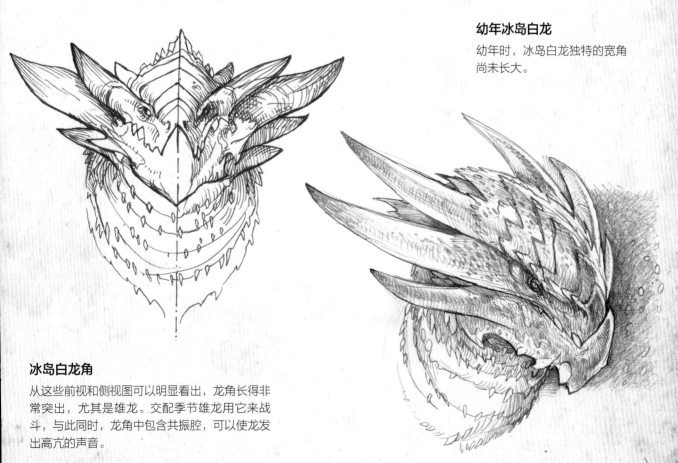

冰岛白龙角

从这些前视和侧视图可以明显看出，龙角长得非常突出，尤其是雄龙。交配季节雄龙用它来战斗，与此同时，龙角中包含共振腔，可以使龙发出高亢的声音。

行为

不像其他大多数世界巨龙，冰岛白龙数量众多，以至于它们对优质筑巢地的竞争异常激烈。雄龙之间的争斗通常发生在春季，为了一个梦寐以求的筑巢地，它们会用角作为武器和竞争对手决斗。战斗非常激烈，许多老年的雄性身上还有因战斗留下的伤疤。一旦确定一个合适的地方，雄性白龙就开始建造巢穴，并尝试用华丽的火焰、色彩艳丽的颈部、洪亮且独一无二的歌喉去吸引雌龙。

冰岛白龙通常会在栖息地的周围捕食鱼类或者鲸类。北大西洋金枪鱼通常是幼年龙的食物。成年的冰岛白龙能够捕捉大型的海洋哺乳动物，比如虎鲸、幼年座头鲸、长须鲸和露脊鲸。

火还是冰？

很多人有这样的误解——冰岛白龙可以从嘴里喷冰。其实它们像所有巨龙一样喷火，但是带着热量的呼吸遇冷后会凝结成白霜，因此才造成了误解。

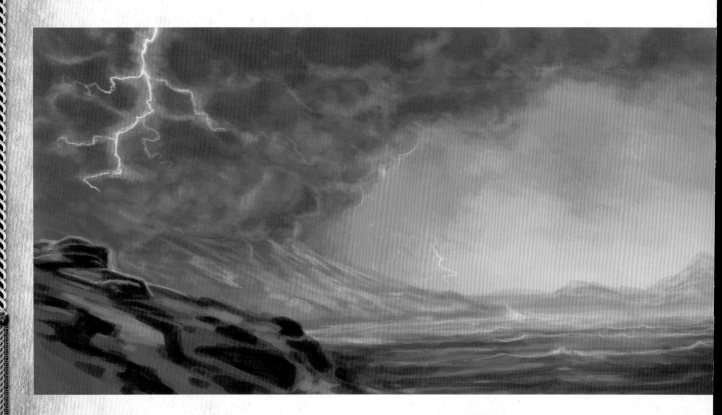

冰岛白龙的栖息地

白雪覆盖的山脉和活火山群形成了冰岛狂暴而壮美的景观。生活在这种恶劣环境之中的冰岛白龙是当之无愧的生存大师。

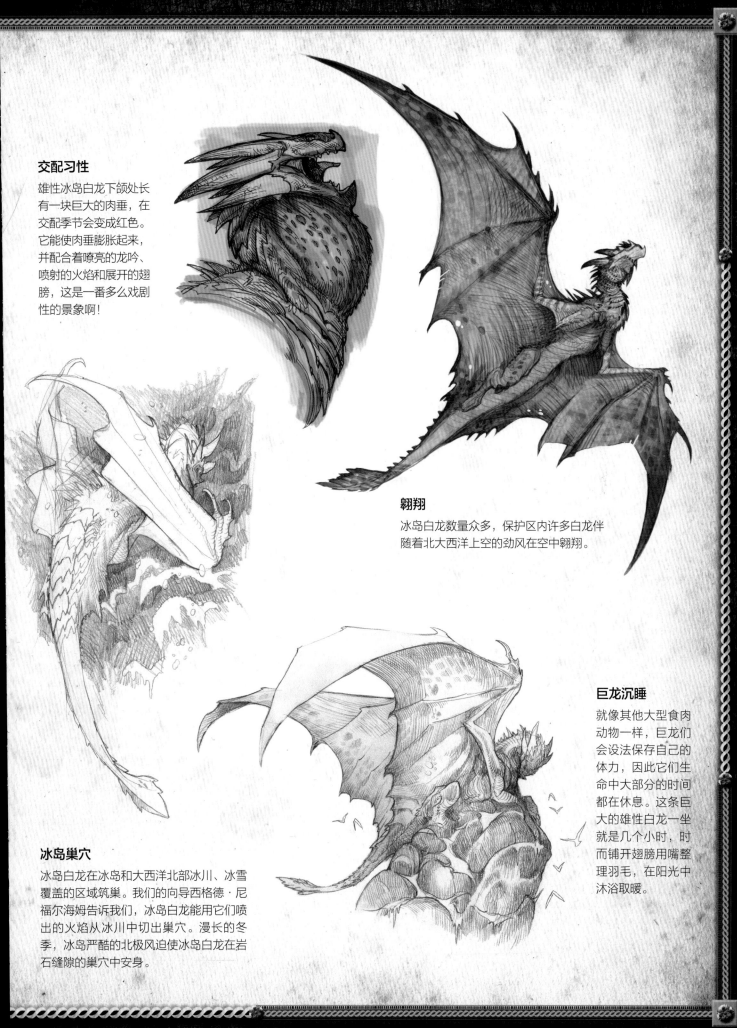

交配习性

雄性冰岛白龙下颌处长有一块巨大的肉垂，在交配季节会变成红色。它能使肉垂膨胀起来，并配合着嘹亮的龙吟、喷射的火焰和展开的翅膀，这是一番多么戏剧性的景象啊！

翱翔

冰岛白龙数量众多，保护区内许多白龙伴随着北大西洋上空的劲风在空中翱翔。

巨龙沉睡

就像其他大型食肉动物一样，巨龙们会设法保存自己的体力，因此它们生命中大部分的时间都在休息。这条巨大的雄性白龙一坐就是几个小时，时而铺开翅膀用嘴整理羽毛，在阳光中沐浴取暖。

冰岛巢穴

冰岛白龙在冰岛和大西洋北部冰川、冰雪覆盖的区域筑巢。我们的向导西格德·尼福尔海姆告诉我们，冰岛白龙能用它们喷出的火焰从冰川中切出巢穴。漫长的冬季，冰岛严酷的北极风迫使冰岛白龙在岩石缝隙的巢穴中安身。

历史

冰岛白龙是传说中最著名和最多产的龙。在鼎盛时期，冰岛白龙的数量必定使得它们所在区域的食物供应难以承载。中世纪早期，曾有过一些冰岛白龙进入欧洲蓝龙和红龙势力范围内的报告。最著名的当属中世纪威尔士史诗《马比诺吉昂》的记载。故事记载了一条白龙在英国攻击一条红龙，最后两条龙都被卢德国王制服。值得注意的是，大约500年前，冰岛白龙的势力范围一度远至威尔士的东部和南部，它们的数量可见一斑。后来在冰岛殖民化的几个世纪中，白龙的数量减少了，但它们仍然是巨龙家族中规模最大的一种。

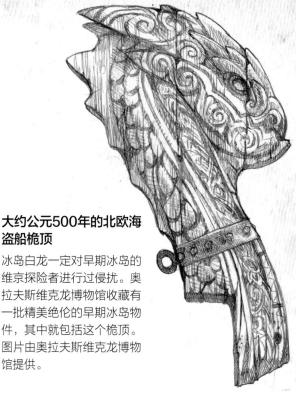

大约公元500年的北欧海盗船桅顶

冰岛白龙一定对早期冰岛的维京探险者进行过侵扰。奥拉夫斯维克博物馆收藏有一批精美绝伦的早期冰岛物件，其中就包括这个桅顶。图片由奥拉夫斯维克龙博物馆提供。

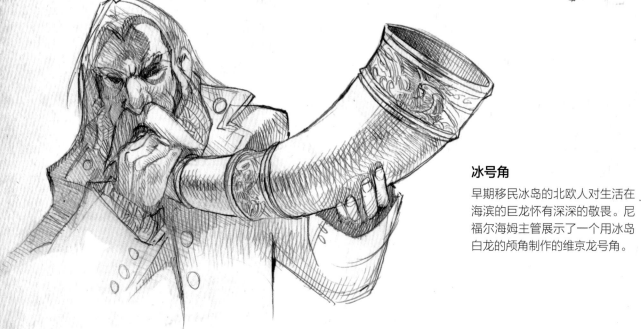

冰号角

早期移民冰岛的北欧人对生活在海滨的巨龙怀有深深的敬畏。尼福尔海姆主管展示了一个用冰岛白龙的颅角制作的维京龙号角。

远眺白龙

夜晚，我们观察冰岛海岸的白龙，听到它们正低吼龙之歌，还看到了戏剧性的喷火表演。这真是难得一见的景象！因为求偶炫耀和捕猎的需要，白龙在夜间表现得很积极。鲸和鱼类在这几个小时里也最活跃。

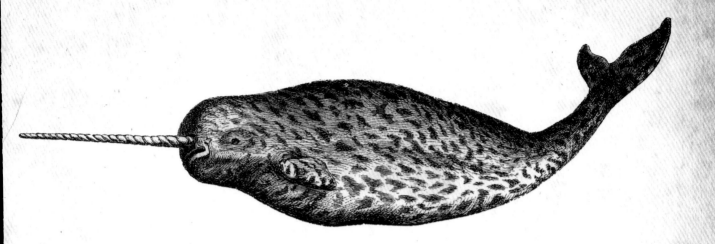

对抗独角鲸

纵观历史，冰岛白龙最著名的猎物是神秘的独角鲸。它们生活在冰岛白龙活动范围之内的最北部，是全世界为数不多的进化出防御白龙的天然利器的动物之一。

几个世纪以来，雄性独角鲸的长角（实际上是一颗牙齿）被欧洲人认为是独角兽的角，因而被因纽特人当作富有魔力的道具。到了20世纪，这个角仍然困扰着科学家，一些人认为它被用作碎冰锥、捕猎工具或者是发情时雄性间对抗的武器。然而，就在最近，人们证实独角鲸能用它们的角去对抗白龙的空袭。一旦发现白龙，多达上百条独角鲸就会在幼崽和雌性的周围紧紧地聚集在一起。成年雄性组成一个露出水面的长角方阵，抵御一切来自空中的攻击。许多冰岛白龙会因为攻击时遇到独角鲸团队的严密防御而留下创伤。

斯奈山半岛龙保护区

当我们在斯奈山半岛龙保护区露营时，尼福尔海姆主管给康塞尔和我带来了许多与冰岛白龙有关的迷人故事。最令人惊叹的是黎登布洛克教授（科幻小说《地心游记》里的人物）的故事。据说，1864年，教授在斯奈山半岛的山坡上发现一个洞穴的入口，引导他进入地球的深处。他的冒险经历充满了许多令人难以置信的故事，包括遇到巨大的蜥蜴和壮观的异世界环境。

冰岛白龙绘画示范

开始画一条冰岛白龙之前，逐条列出通过先前研究获悉的有关白龙的要素：

- 白色的斑纹
- 极寒的生活环境
- 巨大的三角形翅膀
- 宽阔的颅角和向上突出的喙部

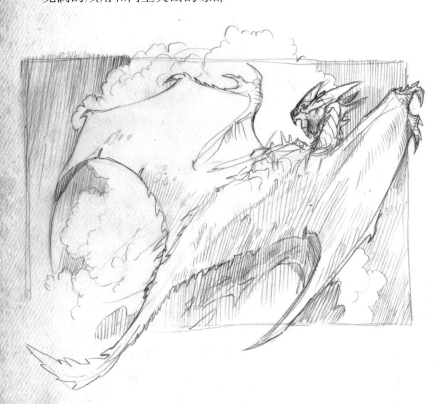

1 画一张简略的草图

使用铅笔和纸，大致画出龙形，建立一个基本、协调的画面去捕捉冰岛白龙的宏伟身姿。白龙独特、宽大的三角形翅膀应该着重去设计，所以应该突出它。

无色调：白色调

白色的色调又被称作无色调（或中间色调）。以灰色为中心展开，许多无色调的白色可以发展成比如紫色调、粉色调、黄绿色调、深蓝色调，还有暗冷色调。所有调色板上的颜色最终都会用于冰岛白龙绘画创作。仔细观察最终的完稿，试着去找出这些色彩。你会很快发现白色并非仅仅是白色。

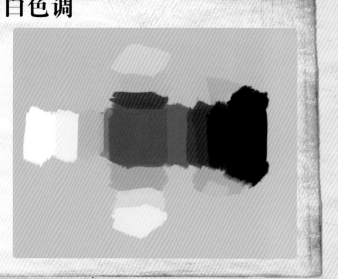

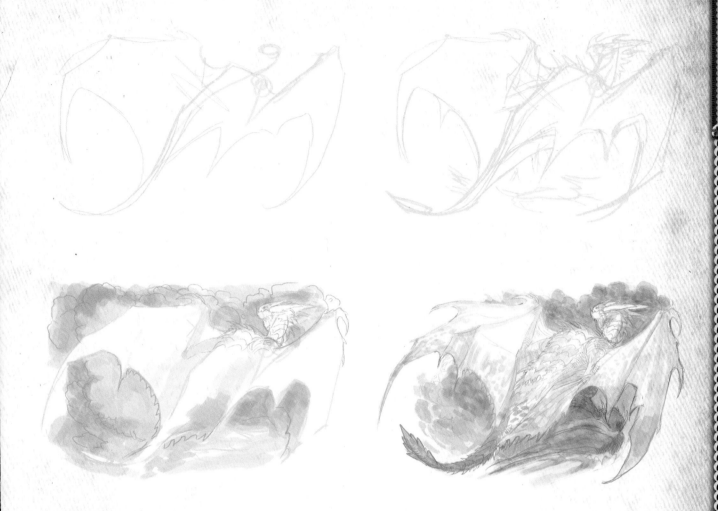

2 完成初步的计算机草图

在电脑上用Photoshop在灰度模式中创建草图。参考你的小稿设计开始画。初步的草图是为了图画主体形象的合理布局，从而使画面整体达到平衡。注意在这个关键阶段画出大致轮廓和骨架。与所有媒介相同，现在这个阶段是为了确定你的画在纸上的比例和位置。

教程：如何给白色物体上色

当我在工作室画冰岛白龙时，在冰岛某一天的遭遇忽然浮现在我的脑海中。康塞尔、尼福尔海姆和我在斯奈菲尔火山山坡遭遇了一场可怕的暴风雪。外面风雪交加，我们只好在避难所画画打发时间。康塞尔递给我一张空白的纸。我问："这是什么？"他回答说："这是一条暴风雪中的白龙。"整个行程中这是我们三人笑得最开心的一次。但是我和康塞尔开始思考和解决这个问题——什么是白色？第一节绘画课就是讲黑、白、灰代表了色彩明暗的程度，而非色彩本身。在感知物体明暗的同时，还要学着去感受它们的色彩，这是一个需要时间去学习的技能，要在实践中学习分辨看起来是白色的颜色里面还有什么颜色。

我们"看到"白色的光学原因是，白色物体相较于它周围的物体能反射最大量的光进入我们的眼睛。纵观一幅绘画作品，其中明暗程度最亮的部分通常被当作白色。从色调来看，它也是反射出光源最多的颜色。例如，一件白色的T恤在日光下看起来是明黄色，在月光下看起来是深蓝色，在火光下则变成了火橙色。要想发现白色上的色彩，首先要判定照在物体上的光的颜色和质感。所有物体上都会发生这种颜色的转变，但这种变化在白色物体上是最明显的，所以它通常是第一课。

试着自己研究如何在白色物体上呈现白色。任何你在房子周围能找到的东西都可以：一个碗、一件白色T恤或是一个鸡蛋。把它放在各种不同的光照环境下，试着画它的颜色。

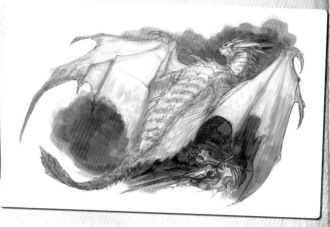

研究A

暖黄色的光洒在白龙身上，形成紫色的阴影。背景使用中性的深紫色，有助于和龙的形状形成明暗和颜色对比。这是我个人的喜好。

研究B

柔和的冷色光形成暖色的阴影，红褐色的背景则与亮蓝色的龙形成对比。有趣的是，蓝色并不是常见的自然光色，所以龙看起来有些不自然。

研究C

最后，龙被月光照亮的夜间营造的氛围不错，但是对于我的需求来说颜色有些单一。

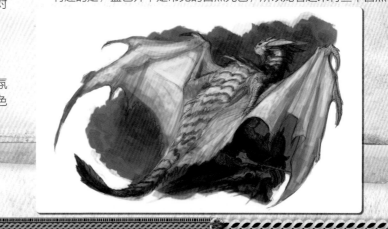

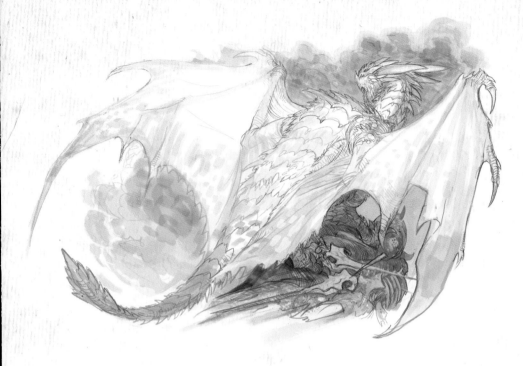

3 增加阴影和明暗的变化

在你的草图上逐步深入结构和造型。因为，在白色物体上呈现白色所能用到的配色色调十分有限，所以要利用阴影和明暗的变化。身体的明暗和相邻的图形对比在前期是非常重要的。

由于鼻子到尾巴会形成透视，记得运用反阴影的方法从前至后去描绘龙的形态。为了与明亮的翅膀形成对比，背景必须比较暗；但是尾巴是向上翻动的，所以应该是更暗的部分与白色的背景形成反差。结果是，起伏的效果滚动到背景之中，并加深了背景的色深。从不同的角度去看，当与背景对比时，翅膀是亮的，但是当翅膀的尖端穿过云层时，它们（翅膀）变暗了。

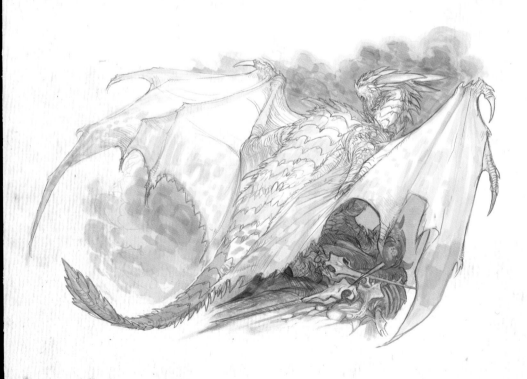

4 完善细节

这个阶段，把图像尺寸改为14英寸×22英寸（36厘米×56厘米），使用300像素灰度模式，这样你能继续完善细节。之前在冰岛完成的所有研究在此都变成了有用的参考，我可以对龙进行细画。记住，真实是靠细节表现的：其他龙的碰撞和抓挠给这条龙的角和脸留下伤痕，斑纹似乎是不规则和天然的，皮肤和鳞片的折痕环绕周身。

5 设置颜色

把你的数字文件改为RGB模式，调整色彩平衡，把画面转变成任何你想要的基础色调。

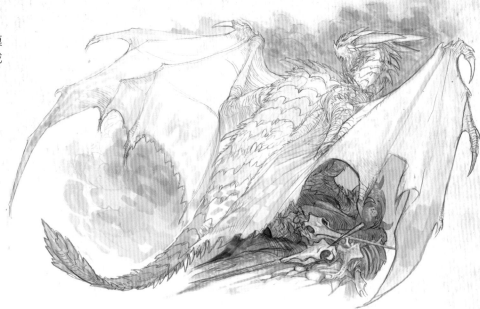

6 继续丰富色彩

在底色图层上新建一个半透明图层，也被称作初样。这一点对于传统技法或是数字技术都是一样的。草拟物体的基础色有利于使画面统一。这个阶段要使用非常松散的笔触，然后再去给图画加入纹理，不论是飞溅的笔墨、粗糙的笔触，或是覆盖在数字图像文件上面的图画。

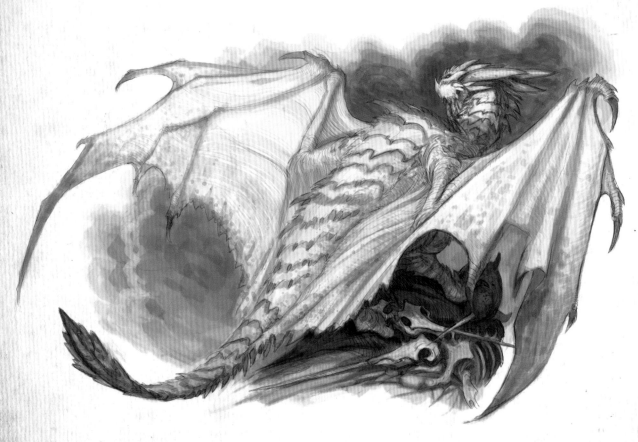

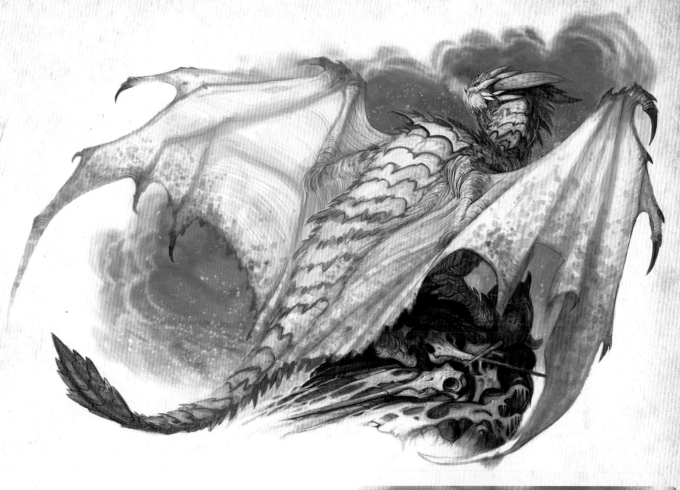

7 渲染最终的细节

这时候所有的颜色、形式和明暗关系都已确立，作品所有的设计元素也已定型，是时候去渲染最终画面的所有细节了。调色使用饱满色彩、不透明的颜料和最细的笔刷。无论你通过哪种媒介去描绘，最终这些小的调整都有利于让你的龙更加有生气。在吸引观众眼球的重点区域采用互补色。明黄色、橙色可以与背景中的绿色、紫色阴影形成色彩对比。

Dracorexus songenfjordus

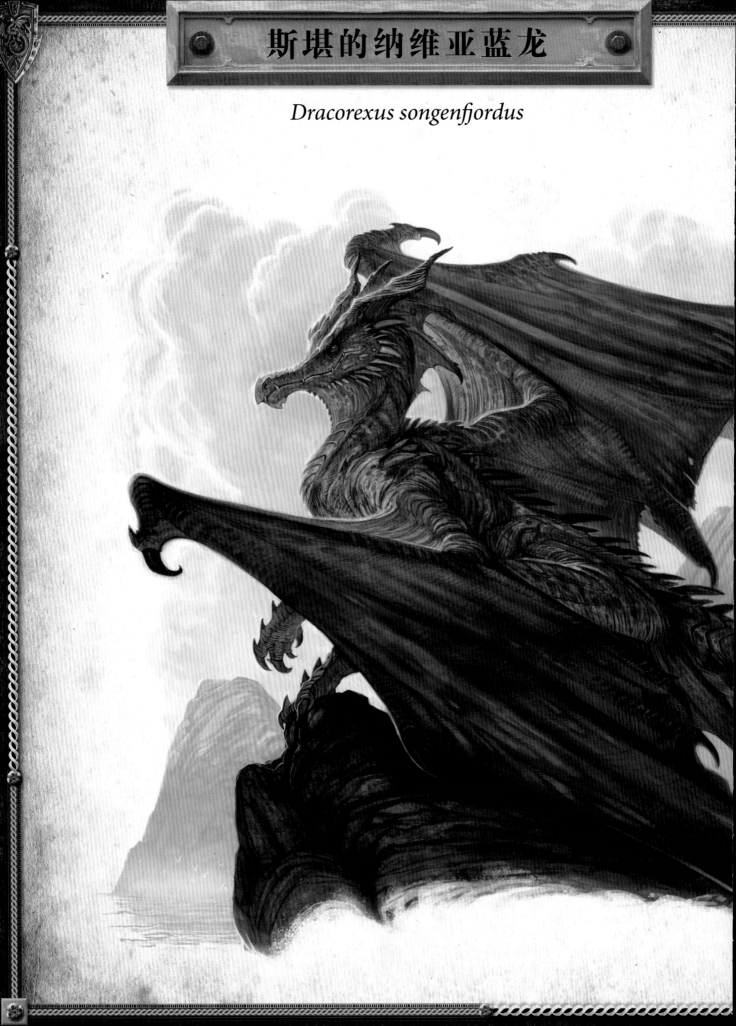

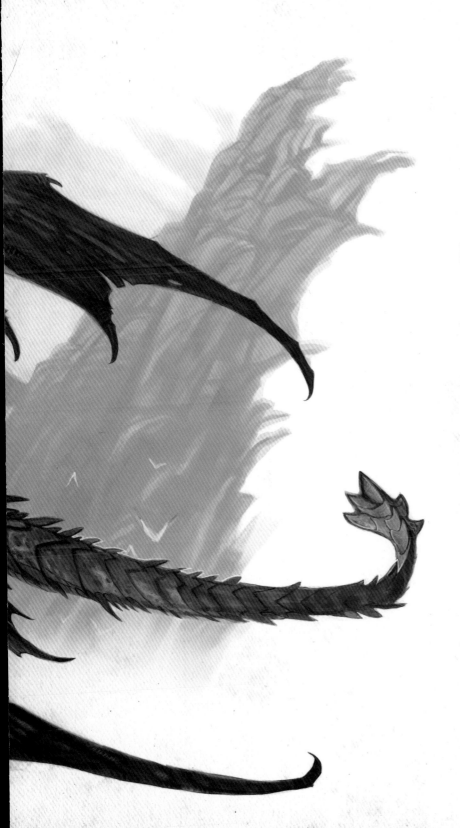

详细说明

分类：天龙纲/航天龙目/天龙科/天龙属/斯堪的纳维亚蓝龙

尺寸：50英尺至100英尺（15米至30米）

翼展：75英尺至85英尺（23米至26米）

重量：20000磅（9070千克）

特征：雄龙体色呈亮蓝色（雌龙颜色略淡）；瘦长的嘴；桨舵般的尾巴；谣传翅膀长在臀部后面

栖息地：欧洲北部沿海地区

别名：北欧龙，蓝龙，挪威龙，峡湾龙

斯堪的纳维亚探险

从冰岛出发一路向东，我们的世界巨龙探险到了斯堪的纳维亚。康塞尔和我安全抵达了挪威的城市卑尔根，我们的下一个冒险是去研究斯堪的纳维亚蓝龙。卑尔根市是挪威的文化中心，拥有这个国家最好的机构、院校和博物馆，包括卑尔根自然科学院——挪威龙学会的发源地，也是全世界关于龙科学研究最好的机构之一。在卑尔根市，康塞尔和我遇见了我们此次挪威探险的向导——布琳希尔德·弗雷森博士。她是挪威最著名的斯堪的纳维亚蓝龙专家，她同意我们跟随她的"贝奥武夫"号调查船两周时间，这段时间她和她的团队正对生活在挪威的巨龙进行一年一度的数量调查统计。船上的居住设施简陋，但在一些世界顶级的专家身边去研究这些龙是难得的良机。

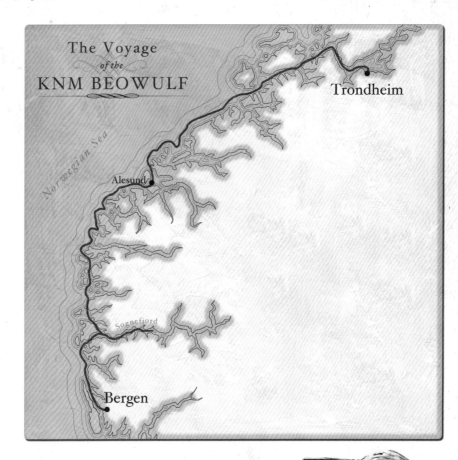

The Voyage of the KNM BEOWULF

Trondheim

Norwegian Sea

Alesund

Sognefjord

Bergen

挪威

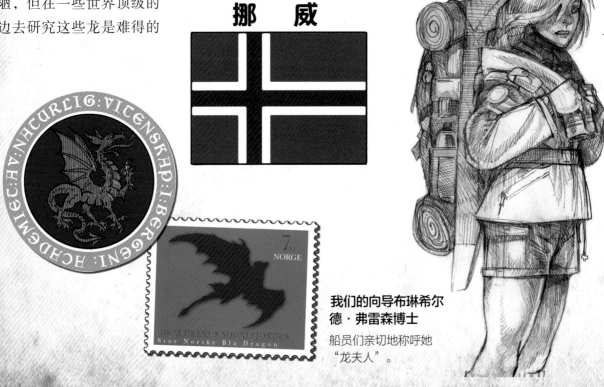

DRACORENUS SOGNEFJORDUS
Stor Norske Bla Dragon

NORGE 7.

我们的向导布琳希尔德·弗雷森博士

船员们亲切地称呼她"龙夫人"。

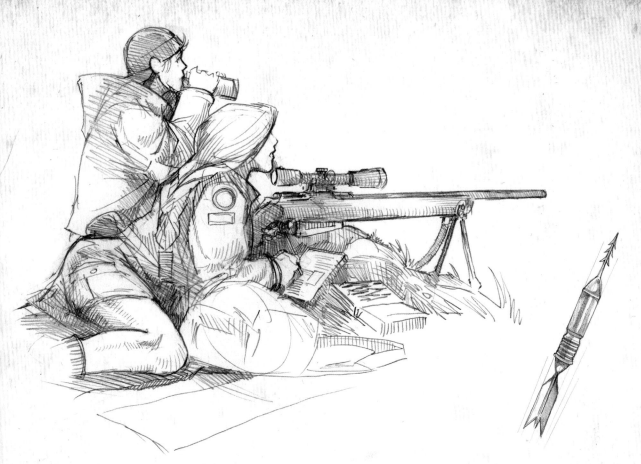

通过追踪定位做研究

整整一年追踪龙的运动轨迹，对于弗雷森博士的研究是非常重要的。追踪的结果显示了哪里是蓝龙最常见的觅食区，从而帮助精确地统计数量，并为"雄龙是主要的狩猎者而雌龙倾向于孵蛋"的理论提供了佐证，进一步证明龙远比我们认为的社会化。

在弗雷森博士离开"贝奥武夫"号追踪龙的过程中，康塞尔几乎每天形影不离。他对此充满了热情。

标注镖

弗雷森博士设计的镖，经高性能步枪发射后附着在龙身上，利用卫星定位技术可以使研究团队跟踪龙的行动持续长达一年之久。

我的挪威签证，以及发给朋友的电报

生物学特征

斯堪的纳维亚蓝龙分布范围非常广，它们在南至苏格兰，东至俄罗斯，最西端甚至远至法罗群岛的广大区域内筑巢（因此蓝龙偶尔会接触到白龙和红龙）。这片区域中，丰富的海豹、海豚和鲸群为蓝龙提供了充足的食物，使得蓝龙种群在人迹罕至、崎岖陡峭的斯堪的纳维亚半岛海岸得以繁荣兴旺。

斯堪的纳维亚蓝龙沿着斯堪的纳维亚半岛的岩石海岸繁衍生息，其中包括挪威、瑞典、丹麦和芬兰四国。充沛的降水、适宜的温度、俯瞰挪威海的陡壁悬崖、充满了鱼和鲸类的峡湾、稀疏的人口，这些因素使得这个区域成为全世界最好的龙栖息地。尽管斯堪的纳维亚蓝龙的分布范围不如白龙那么大，但生活在挪威峡湾的巨龙比世界上其他任何地方的都要多。

斯堪的纳维亚蓝龙优质的栖息地使挪威成为全世界最受欢迎的观龙旅游地。龙峡湾巡游线是观赏挪威壮丽景观最受欢迎的一条线路，同时也是这个国家最成功的商业范例之一。挪威政府致力于沿着

东南海岸线和峡湾建立数个龙自然保护区，今后不仅要保护栖息地免受狩猎的危害，还要顾及旅游业对环境的影响。

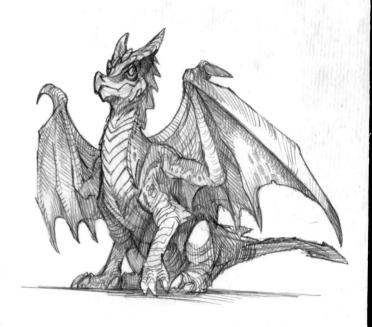

斯堪的纳维亚蓝龙孵蛋

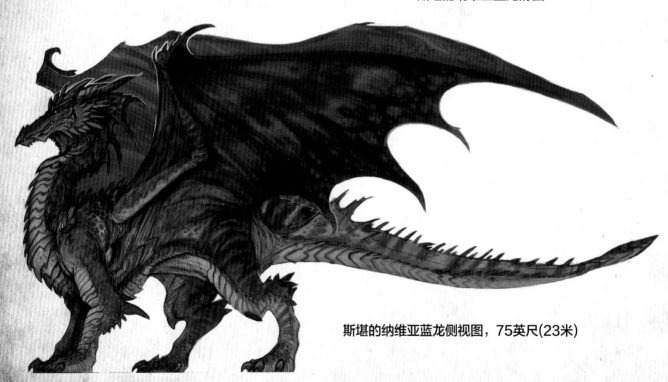

斯堪的纳维亚蓝龙侧视图，75英尺(23米)

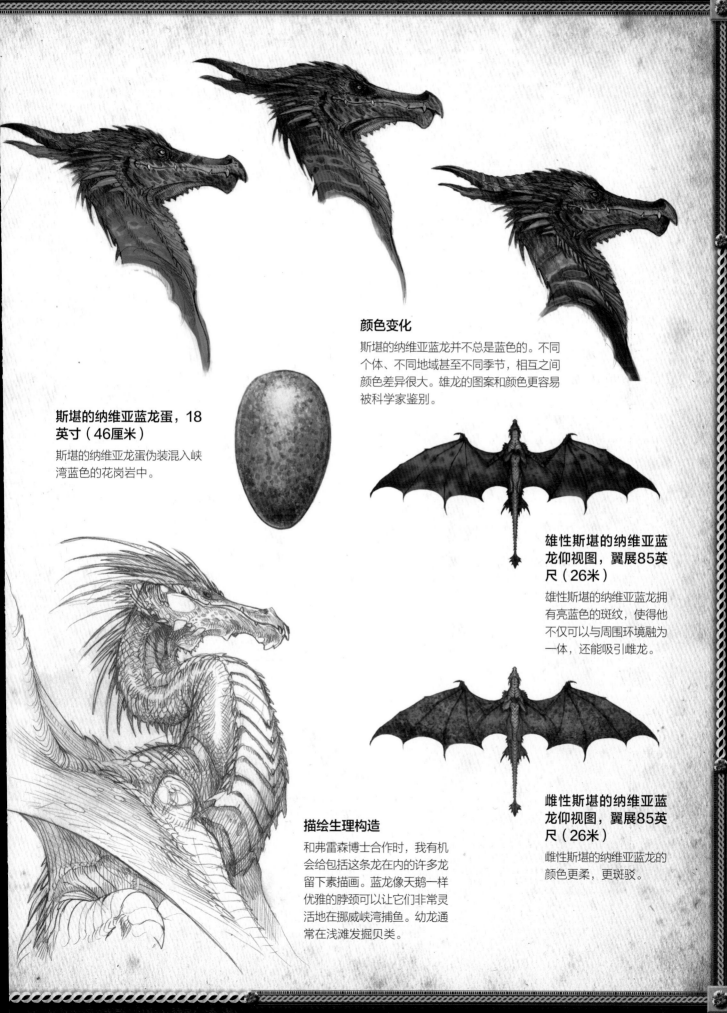

颜色变化

斯堪的纳维亚蓝龙并不总是蓝色的。不同个体、不同地域甚至不同季节，相互之间颜色差异很大。雄龙的图案和颜色更容易被科学家鉴别。

斯堪的纳维亚蓝龙蛋，18英寸（46厘米）

斯堪的纳维亚龙蛋伪装混入峡湾蓝色的花岗岩中。

雄性斯堪的纳维亚蓝龙仰视图，翼展85英尺（26米）

雄性斯堪的纳维亚蓝龙拥有亮蓝色的斑纹，使得他不仅可以与周围环境融为一体，还能吸引雌龙。

雌性斯堪的纳维亚蓝龙仰视图，翼展85英尺（26米）

雌性斯堪的纳维亚蓝龙的颜色更柔，更斑驳。

描绘生理构造

和弗雷森博士合作时，我有机会给包括这条龙在内的许多龙留下素描画。蓝龙像天鹅一样优雅的脖颈可以让它们非常灵活地在挪威峡湾捕鱼。幼龙通常在浅滩发掘贝类。

行为

在"贝奥武夫"号和弗雷森博士以及她的团队探险的两周，我们可以仔细地观察斯堪的纳维亚蓝龙的行为。与其他种类的巨龙类似，斯堪的纳维亚蓝龙需要广阔的捕猎区、暴露在风中的山峰和食物充足的广阔水域来供养庞大的种群。

一条成年雄性斯堪的纳维亚蓝龙重量可以达到10吨，翼展达100英尺（30米），并且每天消耗近150磅（68千克）肉食。与其他所有巨龙一样，斯堪的纳维亚蓝龙会有长时间新陈代谢停滞和冬眠现象，夏天捕食猎物仅仅约一周一次，冬天更是一个月一次。年长的个体夏天只需一个月进食一次，并且通过睡眠度过整个冬天。许多鲸类都在远离挪威海岸线的水域中，能够供斯堪的纳维亚蓝龙捕食的数量极少，它们会捕捉大量的海洋哺乳动物带回巢穴喂养自己的幼崽。

斯堪的纳维亚蓝龙以捕食大型海洋动物为生，例如北大西洋金枪鱼和小型鲸类（如领航鲸和虎鲸），因此它们不会对主要以捕捉类似鲱鱼这种较小鱼类的渔业造成影响。19世纪末期，欧洲双足飞龙灭绝，加上20世纪末期捕鲸受到控制，导致斯堪的纳维亚蓝龙的数量激增。以此来看，它们相较于其他巨龙受到了最大程度的保护。

蓝色野花

斯堪的纳维亚北部富含岩石的土壤中，不知名的野花连同地衣和苔藓，斯堪的纳维亚使周围地貌色彩呈现满眼的蓝，有助于蓝龙融入环境。

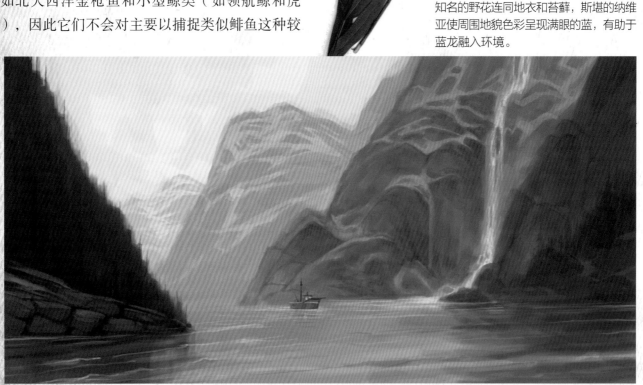

斯堪的纳维亚蓝龙栖息地

挪威峡湾拥有这个星球上最美丽的景色之一。当你看到悬崖上充满生气的钴蓝色和天青蓝，斯堪的纳维亚蓝龙如何进化出这种独一无二的颜色就显而易见了。

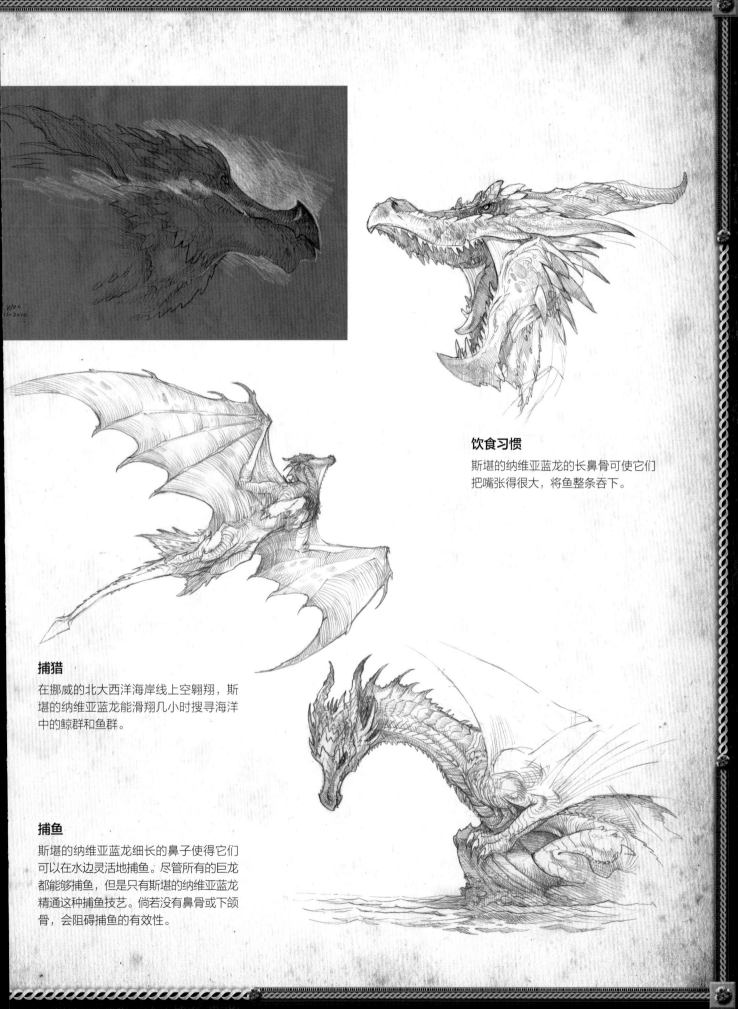

饮食习惯

斯堪的纳维亚蓝龙的长鼻骨可使它们把嘴张得很大，将鱼整条吞下。

捕猎

在挪威的北大西洋海岸线上空翱翔，斯堪的纳维亚蓝龙能滑翔几小时搜寻海洋中的鲸群和鱼群。

捕鱼

斯堪的纳维亚蓝龙细长的鼻子使得它们可以在水边灵活地捕鱼。尽管所有的巨龙都能够捕鱼，但是只有斯堪的纳维亚蓝龙精通这种捕鱼技艺。倘若没有鼻骨或下颌骨，会阻碍捕鱼的有效性。

历史

　　尽管与人类为邻共处了几十个世纪，斯堪的纳维亚蓝龙并没有对人类形成很大威胁。作为一种拥有伟大魔法和力量的生物，蓝龙被视作斯堪的纳维亚文化的象征，尤其被早期的北欧和维京文化所崇拜。我们参观了位于卑尔根自然科学院中著名的"龙馆"，其中收藏了关于龙的史前器物。斯堪的纳维亚人崇敬并研究蓝龙已经长达几十个世纪。

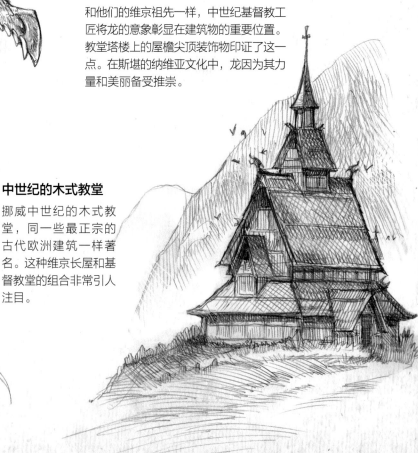

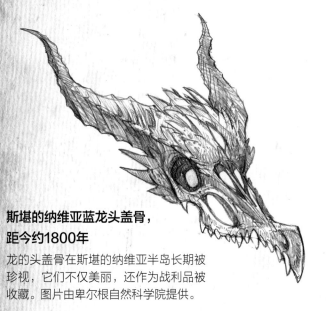

斯堪的纳维亚蓝龙头盖骨，距今约1800年

龙的头盖骨在斯堪的纳维亚半岛长期被珍视，它们不仅美丽，还作为战利品被收藏。图片由卑尔根自然科学院提供。

尖顶装饰细节图

和他们的维京祖先一样，中世纪基督教工匠将龙的意象彰显在建筑物的重要位置。教堂塔楼上的屋檐尖顶装饰物印证了这一点。在斯堪的纳维亚文化中，龙因为其力量和美丽备受推崇。

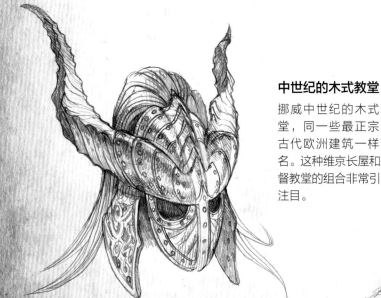

中世纪的木式教堂

挪威中世纪的木式教堂，同一些最正宗的古代欧洲建筑一样著名。这种维京长屋和基督教堂的组合非常引人注目。

龙角制成的维京人头盔，大约8世纪
图片由卑尔根自然科学院提供。

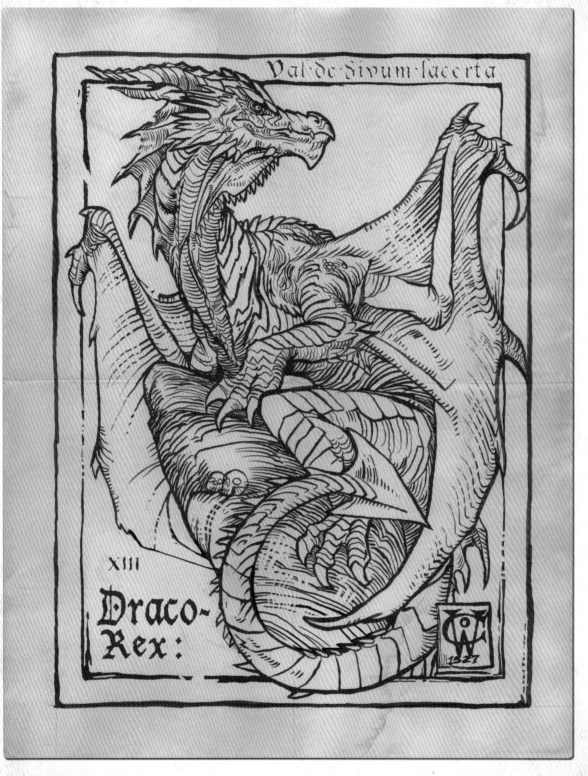

北欧龙木版画

来自藏书 *Libris Draconae*（《龙之书》），图片由卑尔根
自然科学院提供。

斯堪的纳维亚蓝龙绘画示范

在工作室，我开始斯堪的纳维亚蓝龙的绘画工作。参考此前的每日笔记和草图，我试着通过绘画将这美丽生物的最好一面展现出来。逐条列出你想要在你的画中呈现的要素是大有裨益的：

- 独特的轮廓和头部外形
- 充满生气的钴蓝色斑纹
- 引人入胜的峡湾海景

1 简单勾勒一张草图

在粗略的小草图中设计出你想要画的东西。选择一种你认为能最大限度展示你作品的形式，着重突出斯堪的纳维亚蓝龙的独一无二。

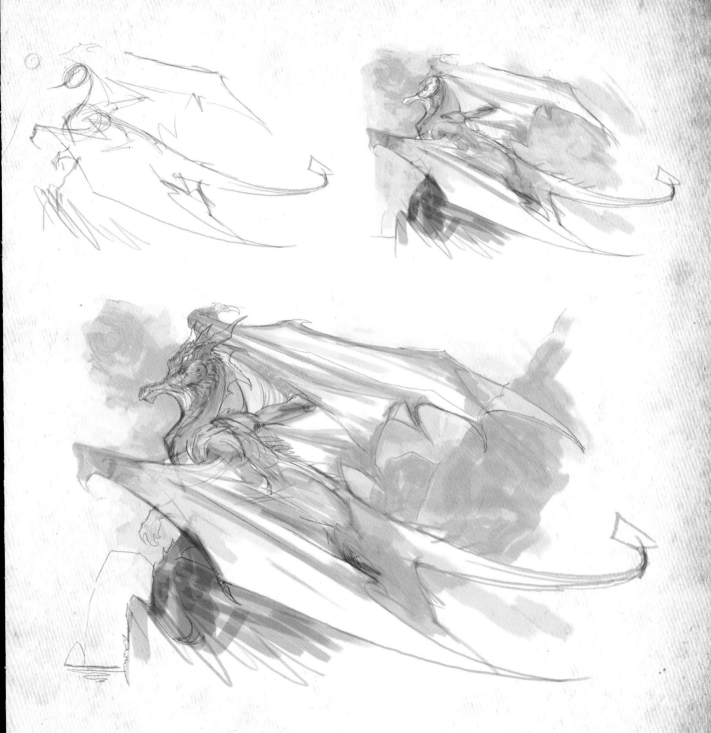

2 初步完成电脑草稿

一旦你确定了基础的设计，就可以开始用手写板和触控笔来画电脑草稿。用简单的平笔刷和圆笔刷勾勒出铅笔草图的线条轮廓，再用宽笔刷晕染。这个阶段在大约150分辨率的灰度模式下工作，这能使你在大幅修改时也不需要花费太多时间处理，恣意地进行素描，并且极大地改变画面的设计。虽然对于大部分计算机这不再是问题，但是高分辨率的大图像和多图层动辄达到几百兆，需要花费一些时间去制造复杂的效果。等待电脑运转的过程就像传统绘画中等待涂料风干一样，令人心急。

教程：构图基础

构图是组成一件艺术作品的元素的基本布置方法。绘画与音乐、舞蹈或者其他艺术形式一样，它们的目的都是创造一种和谐的组合。许多因素会扰乱你对各元素的布置，最终导致作品看起来不和谐统一。你肯定希望观众的视线围绕着你的画流畅移动，最终到达你的焦点。作为一个艺术家，你可以运用各种各样的工具去引导观众的视线。在此我以绘制斯堪的纳维亚蓝龙作为演示，告诉你在构建一幅作品时所能运用的一些方法。在你的工作中，可以随意使用任何一种技术（或者是许多技术的组合）。

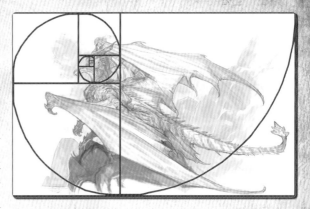

黄金分割

古老的数学方程式和黄金分割图解（大约1:1.6）是非常好的构图工具。古人认为它是主宰宇宙的神圣方程式。

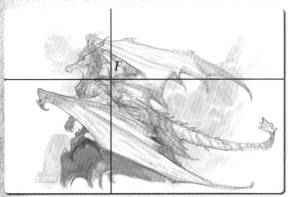

找到支点

支点是你作品的一个中心点（这里用F做标记），就像一个天平，一件作品不应该太偏重于一个方向或另一个方向。

模式

不是将视线向内吸引直到聚焦在一个点上，而是运用一种重复模式帮助统一画面，并且能够让眼睛在多个点中顺畅地移动。

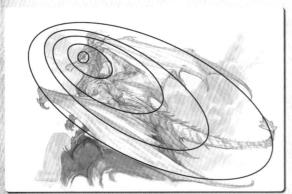

轨道

在焦点的周围使用椭圆同心圆的形式——就像太阳周围的轨道——有助于将目光吸引到画面中央。

定向型线

有时被称作"定点旋转"或者"风车旋转"，这是所有方法中最简单的：仅仅需要指向你想让人们看到的那一点。

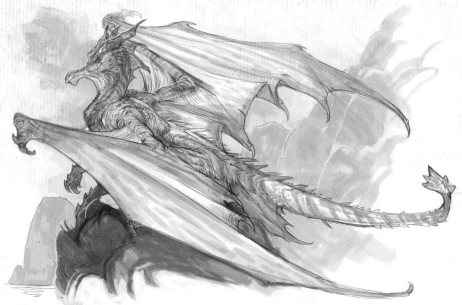

3 增加第一个细节图层

一旦你对这幅画面的设计感到满意，就可以把分辨率值设置到300，这能让你在细节上下功夫，表现所有细微的高精度的物体和峡湾。这是一个非常有趣的过程。精细的翅膀和鳞片能使动物看起来栩栩如生。

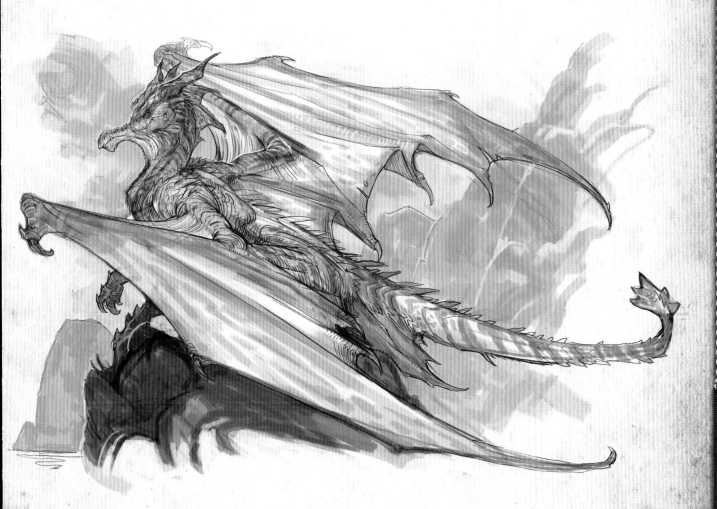

4 设置基础色

完成你的黑白素描后，将图像转换成RGB模式并将色彩平衡调整成蓝紫色。

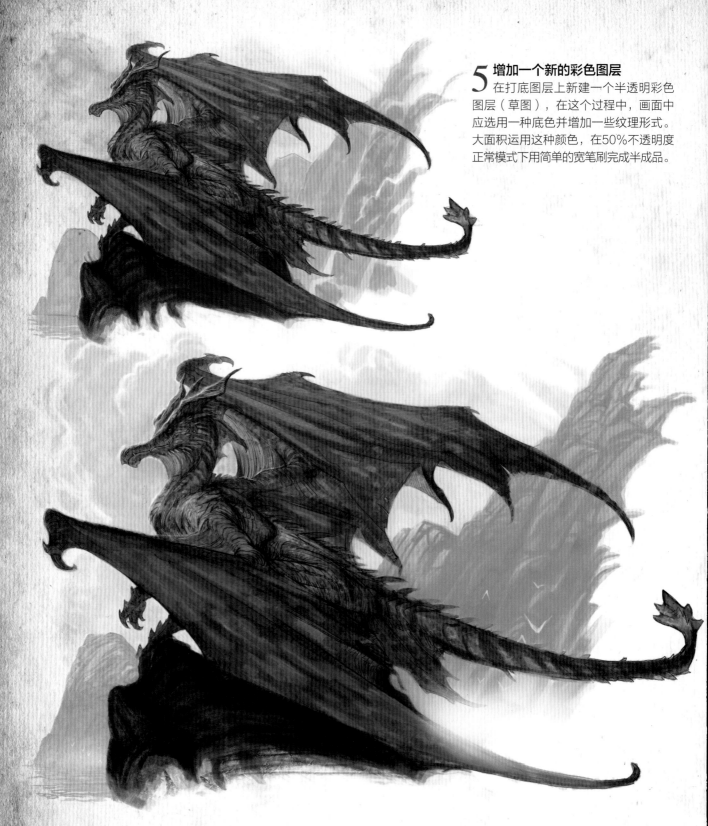

5 增加一个新的彩色图层

在打底图层上新建一个半透明彩色图层（草图），在这个过程中，画面中应选用一种底色并增加一些纹理形式。大面积运用这种颜色，在50%不透明度正常模式下用简单的宽笔刷完成半成品。

6 增加纹理并深入上色

运用厚涂颜料画出纹理，把图像复制并粘贴进一个你画面之上的新图层，改变不透明度到25%。将这个图层的色彩平衡调成蓝色，擦除你不需要的信息，只保留岩石表面纹理的暗示。这些信息几乎会被后续的工作完全覆盖，但它的存在有助于增加画面深度。

从前景位置开始逐步向后画，再渲染背景。使用不透明的水彩增加对比，使主体向前移动变成焦点。尽管之前的许多纹理和内容都被你目前的工作所覆盖，但它们的存在有助于引导你了解形状并描绘颜色。

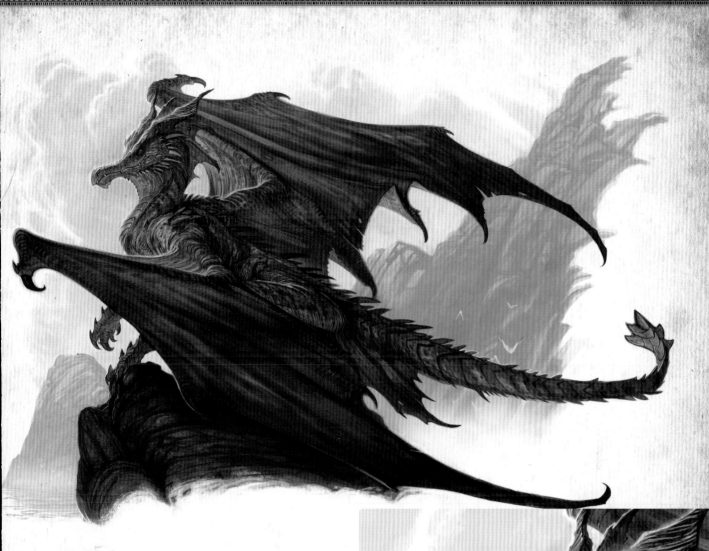

7 增加细节

加深颜色并渲染龙脸部和身体的细节。别忘了一点点的白色能让眼睛看起来神采奕奕。要是有人问我如何画龙，我的答案是：一笔一笔地画。想要达到你需要的效果，没有捷径或者诀窍可寻。不论是油画、丙烯画还是数字绘画，技法都是一样的。经过数小时的渲染，不透明涂料的小笔刷和更多饱和颜色将最终给这条美丽的斯堪的纳维亚蓝龙润色。

威尔士红龙

Dracorexus idraigoxus

详细说明

分类： 天龙纲/航天龙目/天龙科/天龙属/威尔士红龙

尺寸： 75英尺（23米）

翼展： 100英尺（30米）

重量： 30000磅（13620千克）

特征： 雄龙拥有亮红色的斑纹（雌龙颜色略淡）；雄龙拥有鼻骨和下颌角；桨舵般的尾巴；谣传翅膀长在臀部后面

栖息地： 英国北部沿海地区

别名： 德雷古，红龙，红色巨蛇

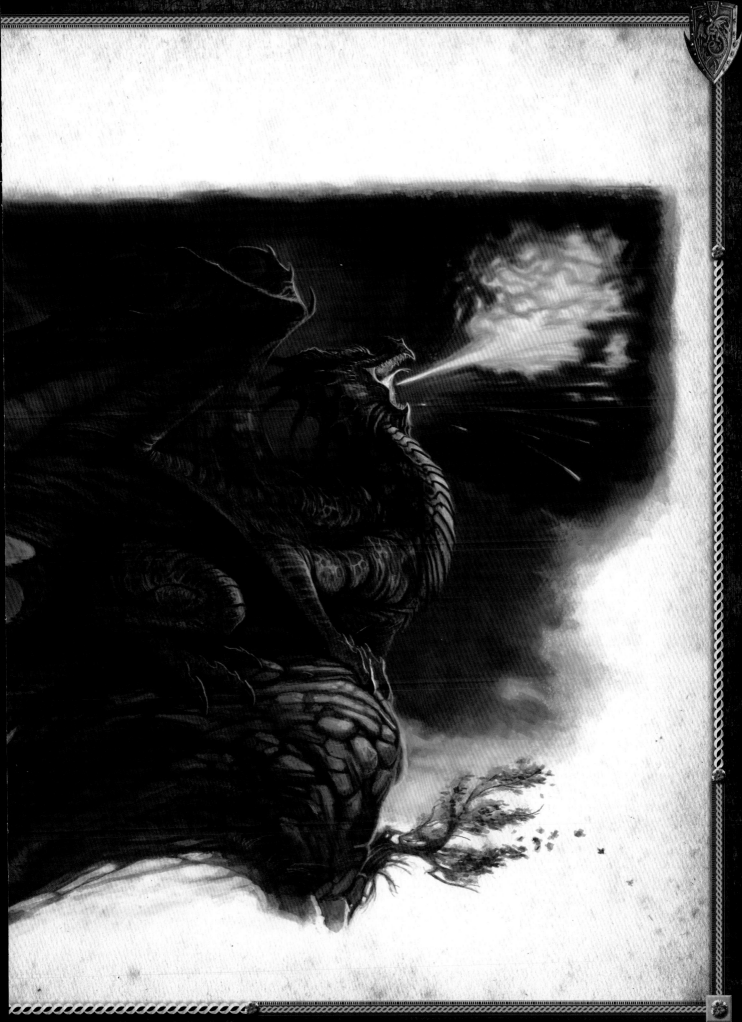

威尔士探险

离开挪威的特隆赫姆，康塞尔和我动身前往威尔士北部。在加的夫登陆后，我们搭乘英国列车，经过风景如画的斯诺登尼亚，最终抵达了卡那封。在那里，我们遇到了此次考察的向导——杰弗里·格斯特先生，他是腾纳多皇家龙信托机构的猎场看守负责人。

杰弗里先生的家族几百年来一直是皇家森林和威尔士保护区的猎场看守人和追踪者（追踪动物）。他护送康塞尔和我深入腾纳多皇家龙信托机构中，我们希望在它们的自然栖息地观察强大的威尔士红龙。在古老而迷人的矿村特雷弗，我们顺着卡那封海湾搭建了大本营，从那里，我们能够徒步到宜艾弗山去近距离观察红龙。

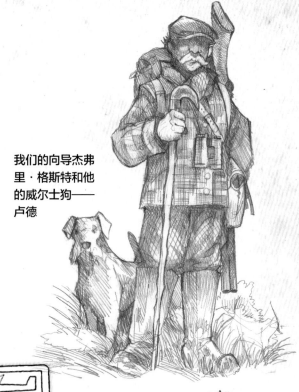

我们的向导杰弗里·格斯特和他的威尔士狗——卢德

W

10. 12. 10 1300

加地夫国际机场
F1233

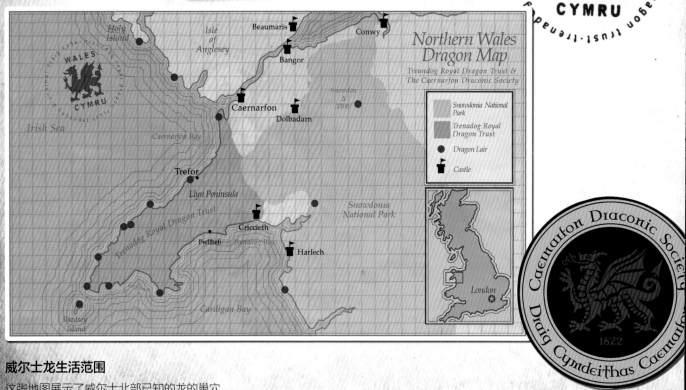

威尔士龙生活范围

这张地图展示了威尔士北部已知的龙的巢穴。

卡那封海湾速写

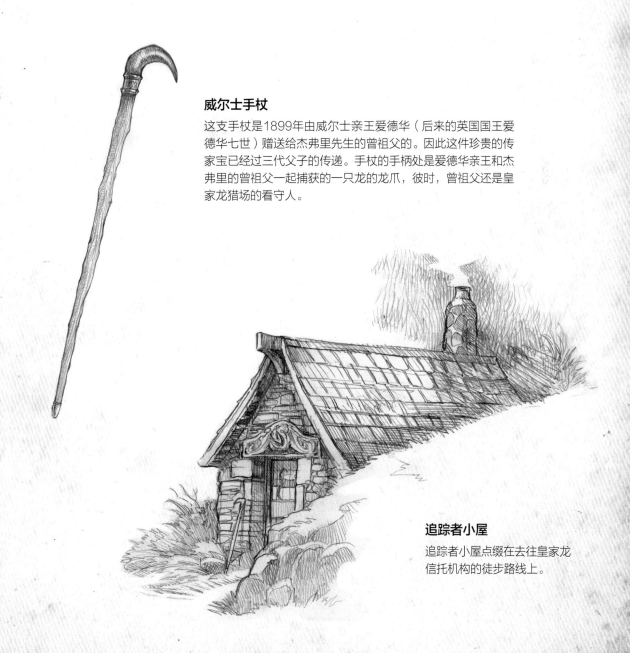

威尔士手杖

这支手杖是1899年由威尔士亲王爱德华（后来的英国国王爱德华七世）赠送给杰弗里先生的曾祖父的。因此这件珍贵的传家宝已经过三代父子的传递。手杖的手柄处是爱德华亲王和杰弗里的曾祖父一起捕获的一只龙的龙爪，彼时，曾祖父还是皇家龙猎场的看守人。

追踪者小屋

追踪者小屋点缀在去往皇家龙信托机构的徒步路线上。

生物学特征

在探险期间，杰弗里先生向我们描述了很多关于威尔士红龙的生物学特征。威尔士红龙是西方最稀有的龙，几个世纪以来它们一直处于皇家王权保护之下，这才得以生存下去。

和其他巨龙一样，雌性威尔士红龙每几年才交配一次，并且她的怀孕期非常漫长，有时持续36个月之久。一胎通常只有三个蛋，由母亲和父亲一起森严守卫。幼崽出生时，还没有一只小狗大，需要几年时间的悉心照料，直到它能照料自己。在这期间，雄龙通常会承担所有捕鱼和捕鲸的任务，再将猎物带回到雌龙保护幼崽的巢穴。一旦幼崽学会了飞翔，雄龙便会离开巢穴开始寻找一片新的地盘。

由于疾病、灾难或者意外事件，大约仅有20%的威尔士红龙幼崽能够幸存并长到成年，这就意味着一对威尔士红龙平均每20年才能成功繁育一条幼龙直至成年。虽然经过保护，情况有所改观，但是威尔士红龙仍处在濒临灭绝物种的名单中。

威尔士红龙蛋，
17英寸（43厘米）

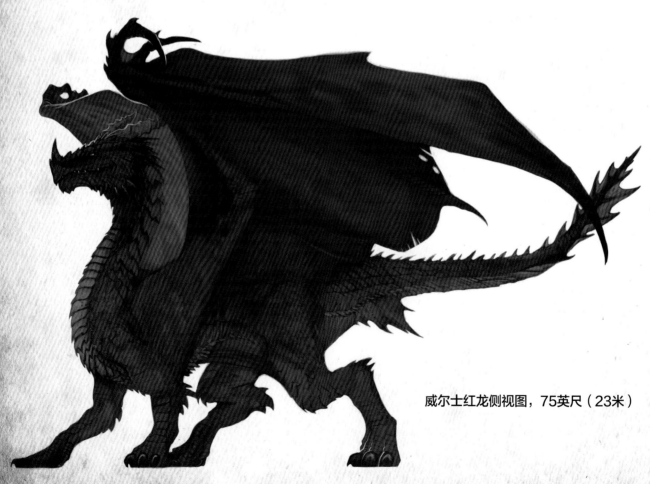

威尔士红龙侧视图，75英尺（23米）

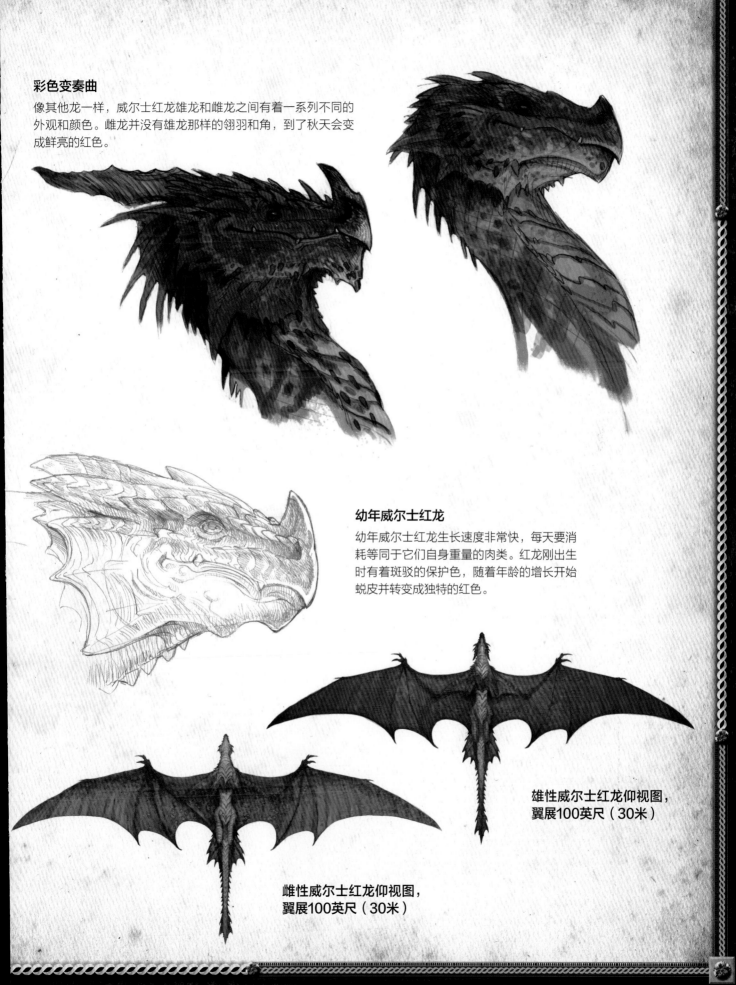

彩色变奏曲

像其他龙一样，威尔士红龙雄龙和雌龙之间有着一系列不同的外观和颜色。雌龙并没有雄龙那样的翎羽和角，到了秋天会变成鲜亮的红色。

幼年威尔士红龙

幼年威尔士红龙生长速度非常快，每天要消耗等同于它们自身重量的肉类。红龙刚出生时有着斑驳的保护色，随着年龄的增长开始蜕皮并转变成独特的红色。

雄性威尔士红龙仰视图，
翼展100英尺（30米）

雌性威尔士红龙仰视图，
翼展100英尺（30米）

行为

　　不论是民间传说还是历史记载，威尔士红龙都是迄今为止天龙科家族中最著名的龙。尽管红龙没有像白龙和蓝龙那样广阔的生活区域，数量上也少得多（预计剩余的不足200只），但是它们有一点特别之处，就是与住在同一区域的人联系紧密，它们与人的关系几乎是共生的。不过，龙和人接触倒是闻所未闻。"它们就好比你们的美国灰熊，"杰弗里先生解释道，"如果你让它们独处，它们也不会打扰你；但如果你挑逗它们或者威胁到它们的幼崽，你会陷入大麻烦中。"

　　目前威尔士红龙的活动范围向北延伸到法罗群岛，向南至威尔士，中间跨越了苏格兰北部的许多岛屿，它们就在这片海域猎食海豹和小型的鲸类。

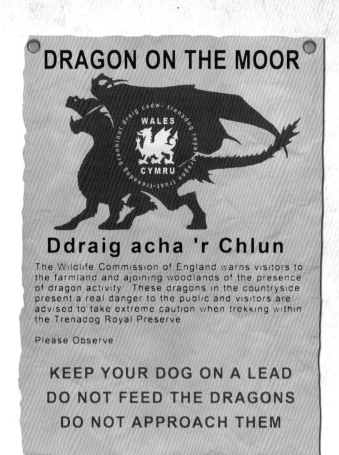

DRAGON ON THE MOOR

WALES
CYMRU

brenhinol draig cadw · trenadog royal
dragon trust-trenadog

Ddraig acha 'r Chlun

The Wildlife Commission of England warns visitors to the farmland and ajoining woodlands of the presence of dragon activity. These dragons in the countryside present a real danger to the public and visitors are advised to take extreme caution when trekking within the Trenadog Royal Preserve

Please Observe

KEEP YOUR DOG ON A LEAD
DO NOT FEED THE DRAGONS
DO NOT APPROACH THEM

警示牌
类似这样的警示牌遍布丽茵半岛沿岸。

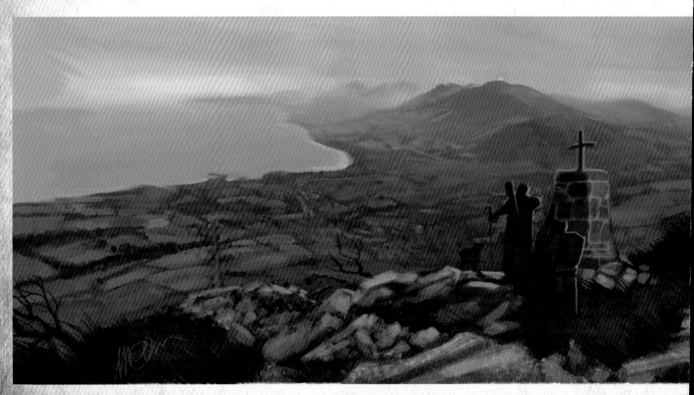

威尔士红龙栖息地
康塞尔、杰弗里先生和卢德从山顶观察清晨的龙焰，这里也可以俯瞰卡那封海湾的特雷弗村。

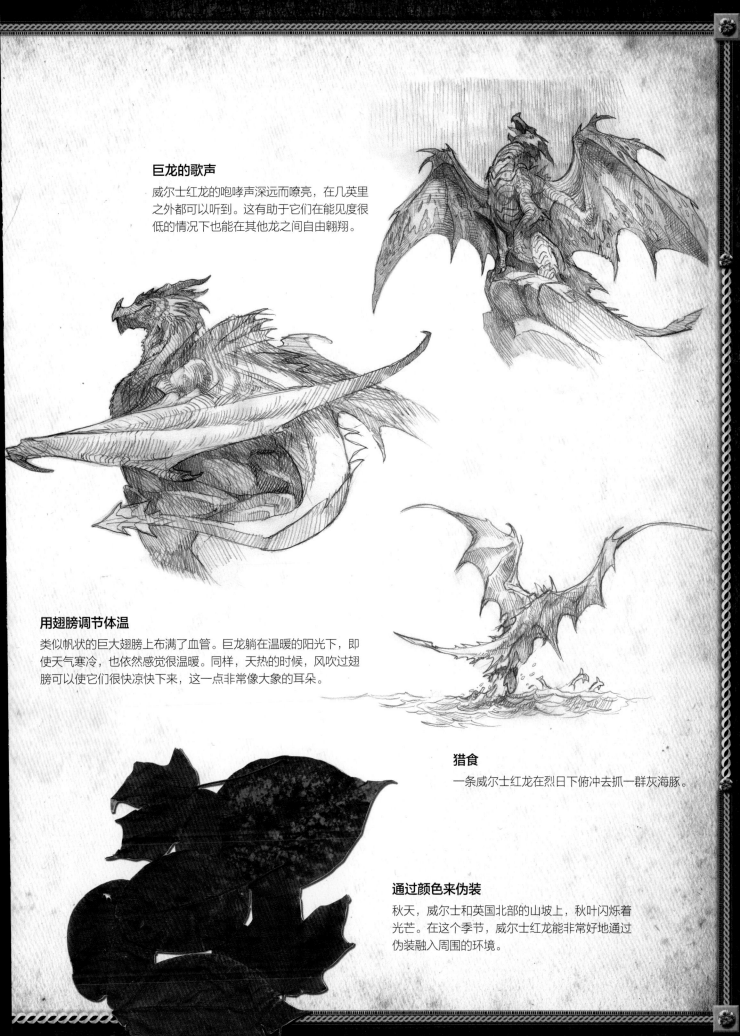

巨龙的歌声

威尔士红龙的咆哮声深远而嘹亮，在几英里之外都可以听到。这有助于它们在能见度很低的情况下也能在其他龙之间自由翱翔。

用翅膀调节体温

类似帆状的巨大翅膀上布满了血管。巨龙躺在温暖的阳光下，即使天气寒冷，也依然感觉很温暖。同样，天热的时候，风吹过翅膀可以使它们很快凉快下来，这一点非常像大象的耳朵。

猎食

一条威尔士红龙在烈日下俯冲去抓一群灰海豚。

通过颜色来伪装

秋天，威尔士和英国北部的山坡上，秋叶闪烁着光芒。在这个季节，威尔士红龙能非常好地通过伪装融入周围的环境。

历史

也许世界上再也没有地方像威尔士这样与龙有着千丝万缕的联系了。威尔士是龙的同义词，威尔士红龙是威尔士旗帜上的装饰图案并且被编入了民族神话。直到中世纪，英格兰人开始移民到威尔士之前，龙很少和人类接触。到了12世纪，爱德华一世亲王将威尔士作为英格兰的前线，他聘请了法国军事建筑师雅克·德·圣·乔治教授，在这片新领地上建造了大量的防御要塞。毫无疑问，大量英国人的入侵不但会扰乱当地威尔士部落，还会扰乱生活在这里的龙。丽茵半岛差点被一个环形的石头城堡从威尔士中分离出来。

在威尔士历史上红龙一直受到良好的保护。严格意义上讲，所有的红龙都被当作皇家私有财产受到保护，这一点可以一直追溯到爱德华一世亲王的统治时期。贵族的土地管理和严格保护使得威尔士红龙得以幸存到21世纪，然而像欧洲双足飞龙和鳞龙等其他龙种都已被猎杀至灭绝。

几个世纪以来，英国王室定期到腾纳多皇家龙信托机构这样的皇家游戏森林中猎龙，这里由著名的威尔士龙吉利看守。最近一次狩猎红龙是在1907年。如今龙吉利担起了自然学家和观众的向导。尽管猎杀红龙是违法的，但是龙如果威胁到人类或是他们的家园，龙吉利就可以动用武力。幸运的是，这样的事情在杰弗里先生任职期间从来没有发生过。

威尔士旗帜

威尔士风景

秋天红色的风景形成了威尔士龙的天然保护色。
照片由康塞尔提供。

观测点

画面中这样的追踪者小石屋点缀了威尔士海岸线，并为龙猎场看守人和猎人在皇家龙信托机构中漫游时提供住处。康塞尔和我曾跟着杰弗里先生在我们旅途沿线上的几个小石屋中临时驻留。

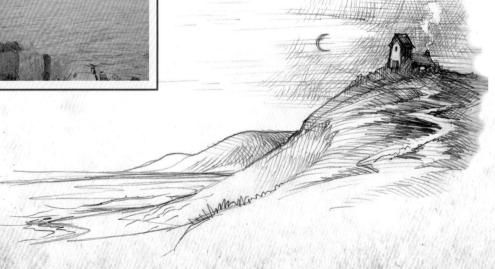

威尔士红龙鉴赏

这些威尔士红龙草图是我们在横贯腾纳多皇家龙信托机构的艰苦跋涉过程中创作的。

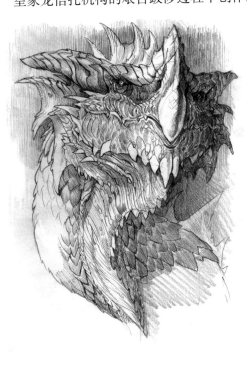

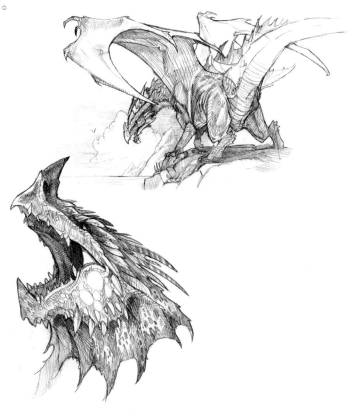

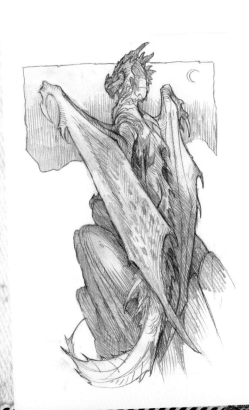

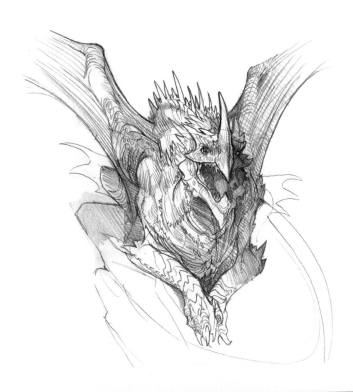

威尔士红龙绘画示范

回到工作室，我开始运用我们威尔士之旅中的速写本去创作一幅威尔士红龙的画。对于红龙，我的第一印象是它明亮的喷火表演。我知道这幅画中火光需要戏剧性地突出展现。下面是我想在画中展现的关于红龙的各方面要点：

- 优雅的形象
- 鲜红的斑纹
- 戏剧性的喷火表演
- 漆黑的威尔士景观

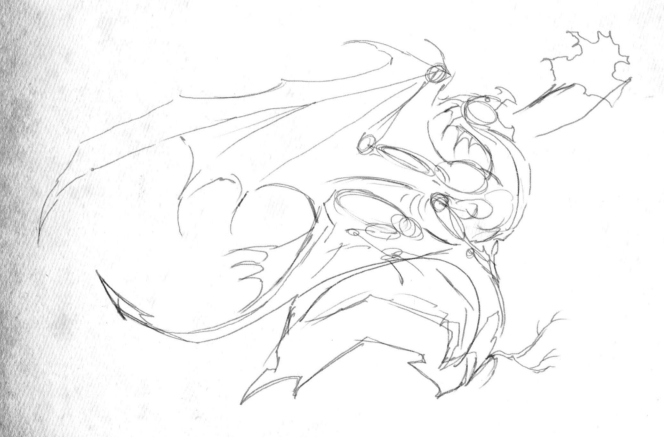

1 简单勾勒一张草图
用一张或多张粗略的小型草图去为你的画面做设计。草图的最初阶段，我已经开始构思用一个巨大的火球作为主要的构图元素。

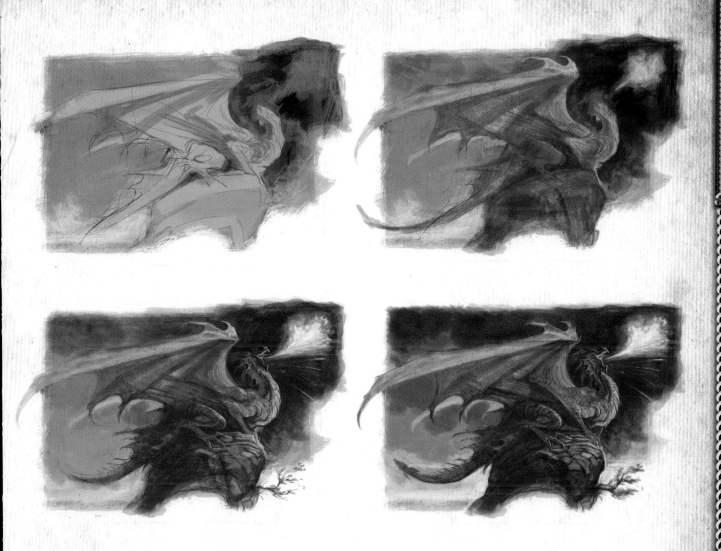

2 涂上底色

在灰度模式下完善作品，渲染龙的效果。在这个阶段，我将一个巨大的火球作为主要构成元素包含其中。建立光源和光影效果的样式和明暗度。

教程：龙焰！光效和光源

光影效果源自光源发射的光线在目标物上面得到的反射。这里就有了一个问题：如果光源本身就在画中呢？如果光源不在画中，那么我们只能看到光源照射物体之后形成的反射；但是如果光源在画面中——例如龙焰——那么它一定要被考虑在内。处理在画面中的光源时要应用这两个基本原则：

在这幅画中，光源应该是最亮的东西，由光源产生的光不能比光源本身更亮。

光源发光并产生阴影会影响它附近的物体。

你可以花费一生的时间去研究光的细微差别：有色光、散射光、环境光、光斑、反射光等。然而，如果以练习为目的，这两个基本原则足以让你开始了。将这些规则应用于你绘画作品中的任何事物——一把剑、一块石头、一个文身、一个火球、一只仓鼠……任何物体，它都会成为光源来发光。这不是一个简单的技巧吗？

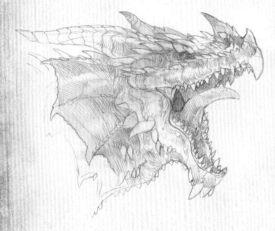

从草图到正稿

学会了怎样给一张简单的草图增加光效，能让你的作品焕发生机。在画面中龙焰作为光源形成了明显的光、强烈的对比和饱和的色彩。在光的作用下，光色与它的环境色之间呈现出色阶，颜色从亮黄色过渡到它的对比色——暗紫色。画面中的颜色依次从黄色、橙色、红色、紫红色到紫色，呈现出阶梯式的过渡。

增强光源

光源周围的色彩要更暗，更柔和，从而使光源看起来更加明亮。通过这个例子你能了解到龙为什么通过喷火来进行隔空交流。夜晚，远在数英里之外都可以看见这些火焰。图中展示了如何将一张简单的草图变得戏剧化。

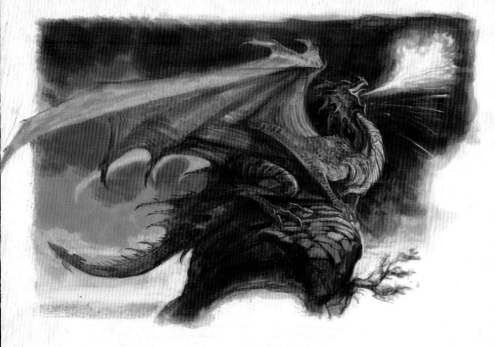

3 设置基本色

把文件设置成RGB模式并拖动色
彩平衡按钮直到画面变成紫色调。

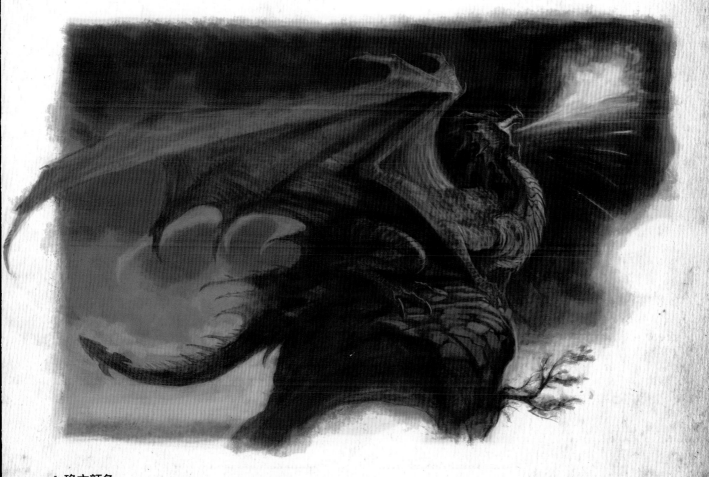

4 确立颜色

在正常模式下，用50%不透明度的图层覆盖在画面上从而确立
画面中元素的固有色。选择互补色能让画面看起来非常显眼。红色
的龙和明黄色的火球决定了背景色为暗紫色和绿色。这使作品形成
了颜色和亮度的双重对比。

教程：用雕塑实践光影效果

亲手做一个雕塑并研究它的光影效果，便于你更好地理解光与影对物体的作用。当你因为不确定某一个物体在特定的光线下如何展现而犯难时，动手做一个模型。我有一批玩具怪兽和恐龙的收藏品，便于我在必要时通过它们研究光线的处理办法。

侧前方的光

这样的光线在物体上创造了深浅不一、彼此之间互相对比的景象，画面产生了三维形态的错觉。

自下而上的光

自下而上的强光在物体上形成了黑白两色的鲜明对比。

反射光，单一光源

这张图片展示了来自侧面的单一光源，但是大量信息在阴影中都看不到了。

反射光，双向光源

增加一个简单的第二光源去照亮物体阴影的一侧。这有助于更好地展现物体的各个维度。

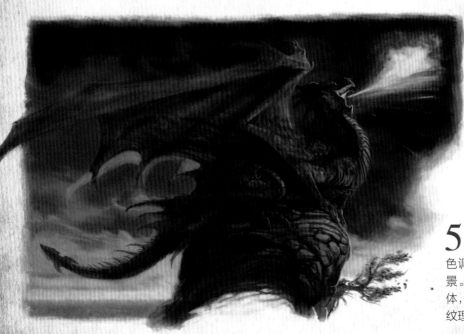

5 完成背景

按照先下后上的顺序进行创作，在紫色调范围内铺上不透明的颜色去完成背景。背景应该充当作品的框架，突出主体，不被其他内容喧宾夺主。增加色调的纹理也会有所帮助。

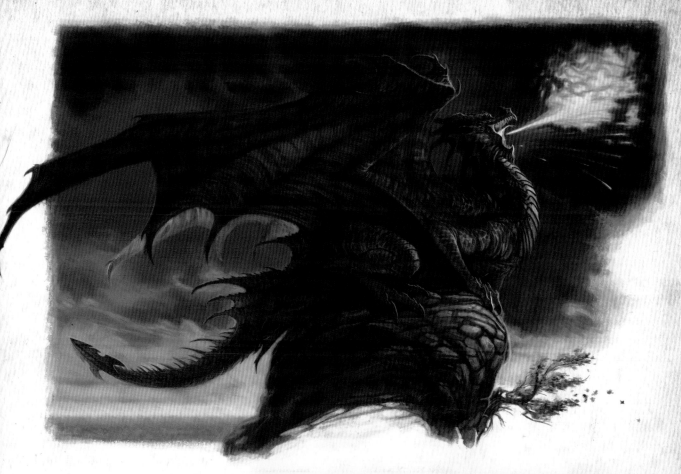

6 最后的润色

描绘小细节是完成绘画最难却也是最重要的部分。有时它会使人望而却步，但是效果会让你倍感值得。当康塞尔在我们的旅程中发牢骚时，我通常会告诉他，专业人员和业余爱好者的差别就是业余爱好者遇到困难时就会退缩。你可以不想成为一名专业的艺术家，但若想要达到专业的水准，那么艺术和生活中的任何事一样，没有捷径可走。最终的细节比如脸颊、角、牙齿上明亮的高光和眼睛里尖锐的反光都有助于突出重点，使焦点更加锐利。

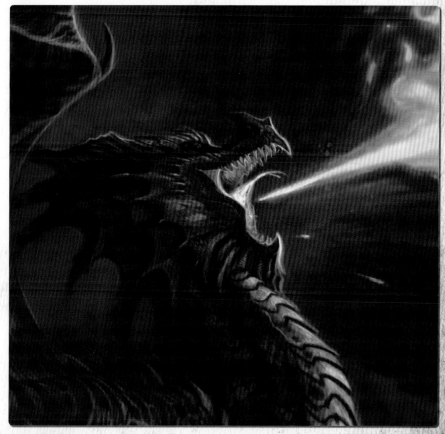

利古里亚灰龙

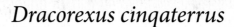

Dracorexus cinqaterrus

详细说明

分类：天龙纲/航天龙目/天龙科/天龙属/利古里亚灰龙

尺寸：15英尺（5米）

翼展：25英尺（8米）

重量：2500磅（1135千克）

特征：雄龙拥有银灰色的斑纹，每到交配季节会变成明亮的淡紫罗兰色；雌龙的颜色更加暗淡；翅膀有十个趾膜；巨大的头冠，背鳍从颈部一直延伸到尾部

栖息地：意大利北部沿海地区

别名：戈尼龙，戈那亚龙，灰龙，银龙，紫晶龙

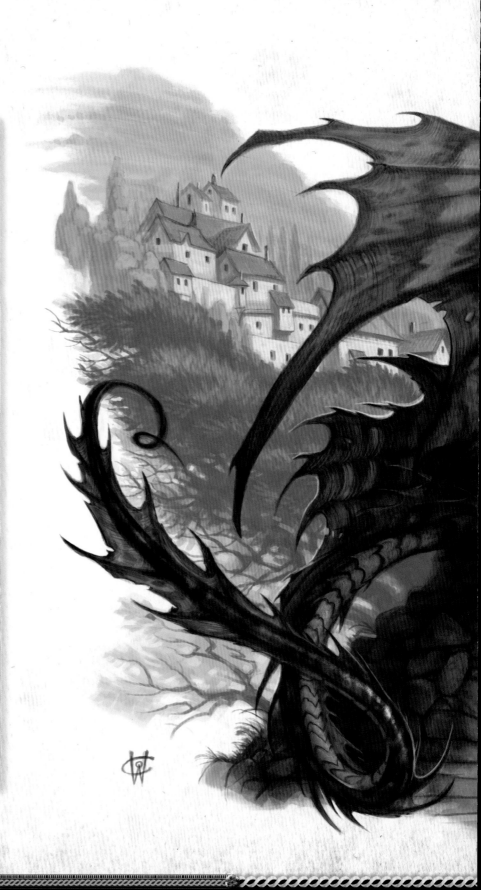

利古里亚探险

自从康塞尔和我离开美国开始旅行并历经欧洲北部的严寒之后，意大利五渔村温暖的阳光和明媚的海岸对于我们来说是个非常不错的改变。从威尔士北部起程，又在伦敦花费了几天时间之后，我们一路向南进入意大利去研究所有巨龙中最珍贵的品种——利古里亚灰龙。

沿利古里亚海的意大利北部海岸通常被认为是意大利的度假胜地。第二次世界大战以后，利古里亚地区五渔村的五个村镇（"五乡地"）变成了可以容纳数百万人的度假胜地。幸运的是，对于海边的这五个村庄——蒙特罗索、韦尔扎纳、科尔尼利亚、马纳罗拉及里奥马焦雷，以及利古里亚灰龙，自中世纪以来全世界都未曾侵扰它们。过去没有公路通往这些村镇，但是20世纪50年代通了铁路以后，随之形成了游客潮，他们不仅欣赏美景，还向龙投喂鱼，因此而造成的损害，与龙逃避了千年的海盗相比，有过之而无不及。五渔村国家公园现在成了世界环境和自然文化遗产保护区。

康塞尔和我来到了最美丽的海港城市热那亚，但是我们没有时间停留，因为最稀有，还可能是全世界最美丽的龙正等着我们。我们的向导——本韦努托·莫迪利亚尼是热那亚研究所艺术部门的主管。他还给了我们关于如何了解这个美丽地区的绝妙启示。和另一个艺术家共度时光不仅让人神清气爽，而且还能通过他的视角去欣赏利古里亚灰龙美丽的生活环境。

我们的向导本韦努托·莫迪利亚尼

14.6.10 11

克里斯托弗·哥伦布国际机场

F1611

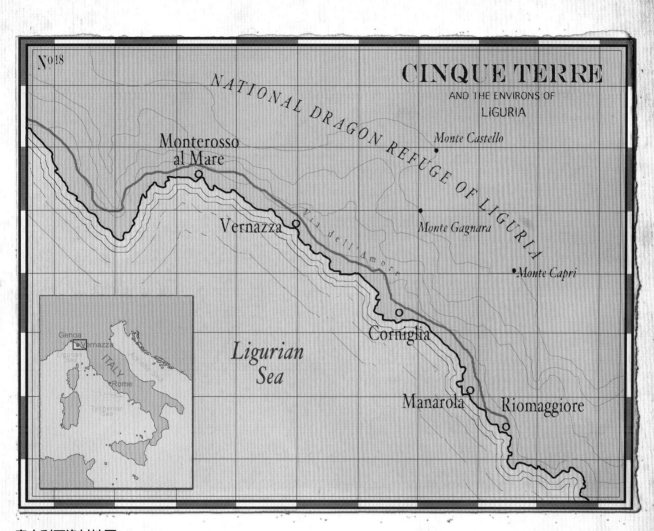

意大利五渔村地图

意大利和利古里亚的旗帜

利古里亚是意大利北部的一个地区，包含拉斯佩齐亚省。

生物学特征

利古里亚灰龙不仅稀有，而且从生物学的角度看，还是所有巨龙中最与众不同的。它是唯一一种翅膀里的掌骨超过五根的龙，总共十根掌骨从桡骨和尺骨向外辐射。这种独一无二的构造让它的翅膀可以敏捷地活动，使得在空中飞的时候有非常好的可操作性。过去的几个世纪，生物学家一直在争论利古里亚灰龙是应该被包含在天龙科这个大家族中，还是应该把它单独归类于一个全新的大家族。另外，利古里亚灰龙还有一个明显的不同——它们的身长在巨龙家族中是最小的，翼展最高纪录也仅有25英尺（8米），平均翼展大约15英尺（5米）。它通常会被误认为是生活在五渔村地区的加克洛斯（源自西班牙神话，外形与双足龙一样，不同之处是翅膀和尾梢有羽毛）。利古里亚灰龙是巨龙中分布地理位置最南的物种。

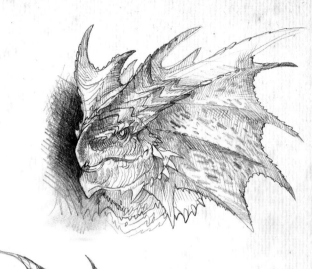

面部的褶边

雄性利古里亚灰龙用这些华丽的装饰去吸引配偶。

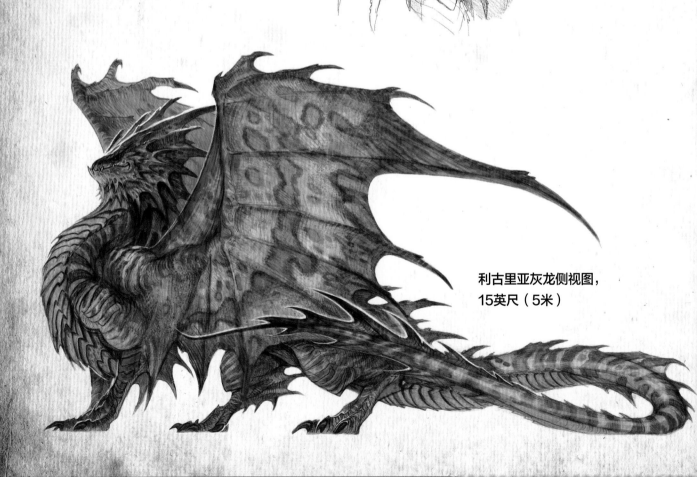

利古里亚灰龙侧视图，
15英尺（5米）

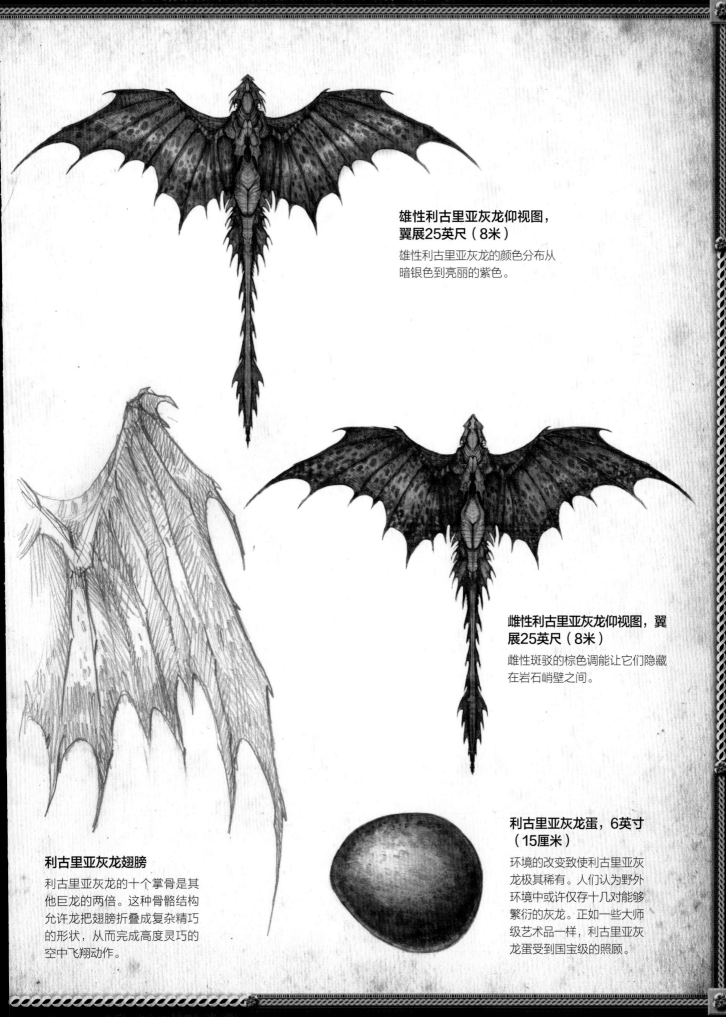

雄性利古里亚灰龙仰视图，
翼展25英尺（8米）

雄性利古里亚灰龙的颜色分布从
暗银色到亮丽的紫色。

雌性利古里亚灰龙仰视图，翼
展25英尺（8米）

雌性斑驳的棕色调能让它们隐藏
在岩石峭壁之间。

利古里亚灰龙翅膀

利古里亚灰龙的十个掌骨是其
他巨龙的两倍。这种骨骼结构
允许龙把翅膀折叠成复杂精巧
的形状，从而完成高度灵巧的
空中飞翔动作。

**利古里亚灰龙蛋，6英寸
（15厘米）**

环境的改变致使利古里亚灰
龙极其稀有。人们认为野外
环境中或许仅存十几对能够
繁衍的灰龙。正如一些大师
级艺术品一样，利古里亚灰
龙蛋受到国宝级的照顾。

行为

　　五渔村由悬崖边的五个村庄组成，景色美得令人窒息。由于与外界隔绝，那里现如今保存了中世纪以来的绝大部分风貌。在其历史的大部分时间里，这些村庄仅能通过船只或者牧羊道与外界联系。第二次世界大战之后，公路的发展和铁路的开通使得旅游业影响了这片土地，利古里亚灰龙的栖息地受到了极大的影响，曾被认为会在20世纪40年代末期彻底灭绝，但是五渔村相对孤立的环境使它们免遭灭绝的厄运。如今它们是龙世界中最珍贵的物种之一，已知的都生活在这小小的意大利海滨。目前，据世界龙保护基金会估计，现存的利古里亚灰龙不足100只。

　　对利古里亚灰龙影响最大的是它们的食物供应。根据《黑海和地中海鲸类保护协议》（简称ACCBAMS），从1950年开始到1998年，这些水域中海豚的数量下降了99%（从100万只到1万只）。在20世纪晚期，为保护生活在地中海的鲸类，人们采取了严厉的措施。原来的利古里亚海洋保护区在1999年被指定为海洋生物保护区，成为《黑海和地中海鲸类保护协议》中最大的海洋保护区。这是意大利、法国和摩纳哥三国之间联合协作的结果。这次行动被认为是保护利古里亚灰龙最有效的一次。1998年，意大利环境部门沿着五渔村创建了海上禁捕区，以保护这片古老的海岸，使其保持原始状态。此外，五渔村国家公园、联合国教科文组织世界遗产地和世界龙保护基金会，也在共同协作去保护即将灭绝的利古里亚灰龙。即使生活在全世界环境保护最好的地区之一，它们的生存仍面临巨大的威胁。

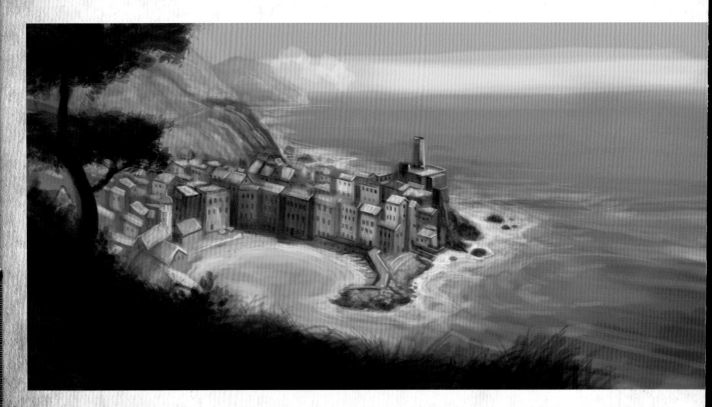

利古里亚灰龙栖息地

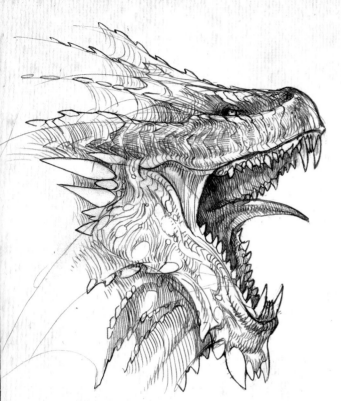

观察台

这个龙观察台曾经为侦察海盗而设。如今它被科学家用来近距离地观察利古里亚灰龙。

疯狂捕食

利古里亚灰龙的牙齿相对较小，主要用来捕捉鱼类。

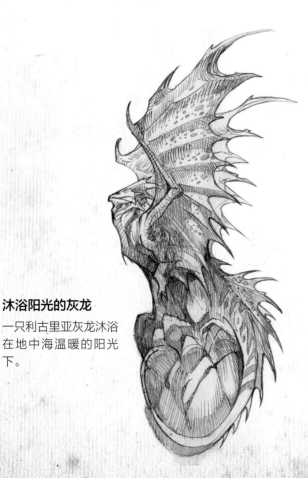

沐浴阳光的灰龙

一只利古里亚灰龙沐浴在地中海温暖的阳光下。

ATTENTZIONE!

Non Somministrare i Dragoni
Do Not Feed The Dragons
Ne Pas Nourrir les Dragons
No se Alimentan los Dragones
ドラゴンに餌をやらないでください

I visitatori del Drago Nazionale Rifugio della Liguria sono avvisati che tutti dragoni sono protette come specie minacciate. I trasgressori della legge sarà perseguita.

环境警告标志

利古里亚海岸和爱之路上拥堵的旅游交通威胁着生活在那里的利古里亚灰龙。限制对该物种人为影响的严格法律已经实施。

历史

早在17世纪，基于早期学术期刊中的研究和记载，人们曾认为利古里亚灰龙的尺寸缩小了将近30%。随着海洋哺乳动物的消耗，利古里亚灰龙只能改变它的食性——从海豚和海豹变成金枪鱼和海鲈鱼。体型更大的利古里亚灰龙很有可能饿死，剩下稍小的繁衍后代。

意大利北部这一小片区域是所有利古里亚灰龙仅存的栖息地，也是龙和人类彼此共存、近距离生活的独特之地。利古里亚居民和政府为这一点感到非常骄傲。意大利文艺复兴和巴洛克时期大多数有关龙的描述都是关于利古里亚灰龙的。

因为长时间与人类近距离生活，几个世纪以来，利古里亚灰龙的数量大幅下降，它们被人类用消灭欧洲双足飞龙同样的热情捕杀。今天的一些龙学家认为，利古里亚灰龙最初是亚洲龙种，在文艺复兴早期被东方贸易路线上的探险家带到意大利。这一假设可以从"中世纪关于龙的叙述几乎总是在描画双足飞龙，而文艺复兴后期关于龙的描述才出现了更多灰龙图形"中得到佐证。

利古里亚圆形饰物
一个17世纪建筑上的圆形饰物。由热那亚学院提供。

优雅的翎羽
利古里亚灰龙最著名的就是它精美绝伦的颈部翎羽。

利古里亚滑翔机灵感
16世纪悬挂式滑翔机的设计灵感就来源于利古里亚灰龙的翅膀，正如达·芬奇笔记中描写的一样。

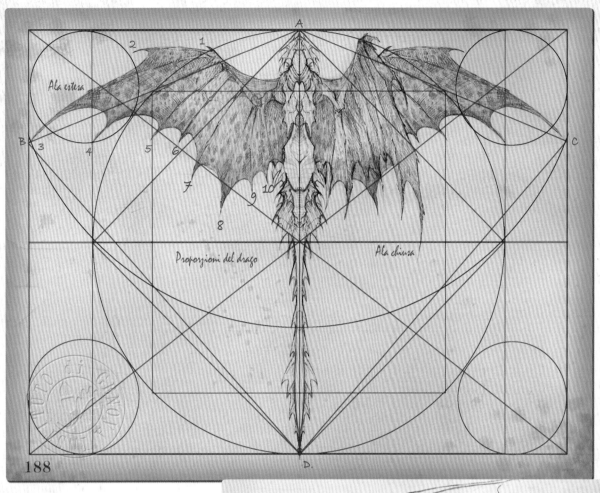

Ala estesa

Proporzioni del drago

Ala chiusa

维特鲁威龙

意大利文艺复兴时期艺术家们为利古里亚灰龙复杂而美丽的设计着迷。

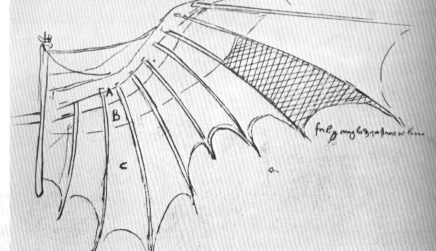

达·芬奇的翅膀

达·芬奇设计的翅膀状的风帆，灵感无疑来自意大利当地的利古里亚灰龙。

利古里亚灰龙绘画示范

　　画利古里亚灰龙，和画其他龙非常不一样。翻开我的速写本和笔记本，我回想起意大利海滨胜地呈现出的细腻色彩。为了完美地呈现一只利古里亚灰龙，我将想要表现的一些元素逐条罗列出来：

- 精美的头冠
- 瘦长蜿蜒的身形
- 地中海明亮的光与色

LIGURIAN DRAGON

LION DRAGON
LIGURIAN LION DRAGON

1 简单勾勒一张草图
　通过收集我在利古里亚画过的所有草图，我在速写本上努力描绘一个可以最好展示利古里亚灰龙特性的作品。

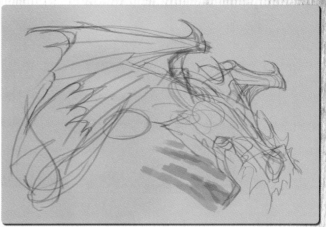
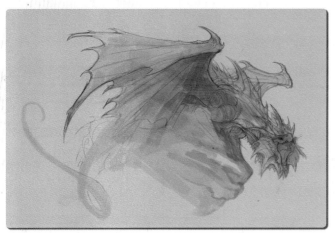
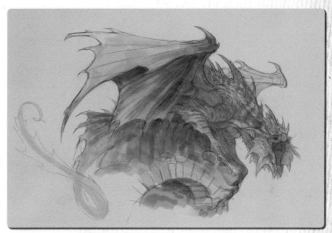

2 完成初步的电脑草图

无论你运用传统的方法还是通过数字媒介去作画，绘画的过程是相同的。开始作画时，运用大的轮廓能够使画面逐步地突显并完全明朗。此时画面要采用灰度模式，以便不受到颜色的干扰。在初期工作时用灰色的背景，能够让你在专注细节创作前用素描的调子建立明暗关系。集中注意力在龙的解剖学结构上，并考虑它移动的方式。正如你在这个绘画的初步阶段所看到的，它的重点是建立明暗关系并描绘龙的身影，就像一个雕塑家开始用一块泥土一样，首先要使用大量不透明的笔触"雕刻出"大体的形状和阴影。

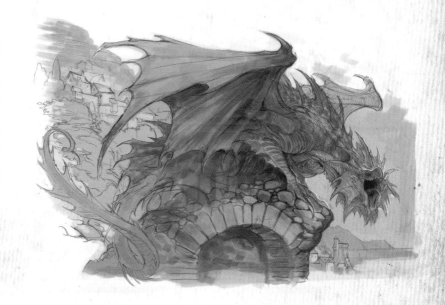

3 调整完成的画面

仍然在灰度模式下工作，对草图满意后，就增加画面的尺寸。现在你可以参考早期的草图并渲染身体结构的细节。沿着亮白的高光处加深阴影，增强龙的形象感，尤其是脸部周围。风景的描绘基于一些参考资料和我在利古里亚探险期间完成的草图。

教程：色彩法则

迄今为止，视觉艺术家创作时最复杂和最困难的部分当属色彩的变化。一个物体看起来像什么和我们看到的是什么颜色基于三个因素：物体的颜色、光的颜色与强度、物体和光线所处的大气环境。下面的调色板是在不同的光照条件下看到的，每种颜色的表象被光的强度和颜色彻底改变。

标准光

这组颜色是在正常日光下的状态，底色是15%的灰底。

亮光

将同样的调色板亮度提高50%。颜色变淡了，灰色变白了，白色变得更亮并且曝光过度。

暗光

相反，如果亮度调低50%，颜色变得更暗且更丰富。白色变成灰色，灰色变成黑色。

蓝光

改变光的颜色时也改变了对色彩本身的感知。在这里我们看到，相同的调色板但光变成了蓝色，黄色变成了绿色，红色变成了紫色，并且蓝色变得极其蓝。

漫反射光

在漫反射光下（比如雾），少量的光能够反射到物体上并且空气本身是被照亮的。颜色的饱和度、对比度、明暗度都降低了。

灰色＝中性色

因为利古里亚灰龙色调偏中性，它比其他龙更好地论证了光线和空气对物体的影响。像变色龙一样，灰龙的图案和颜色会随着周围的环境发生戏剧性的改变。

月光

沐浴在蓝色的月光中，场景的色彩戏剧性地转变成蓝色系，冷光刻画出龙的外形。

雾

在朦胧的环境中，光是分散的，同时，色彩和亮度都分散于一个清冷、模糊、忧郁的画面中。

日落

明亮的金黄色光投下强烈的高光和深色阴影。柔和的背景令色彩更加饱和。

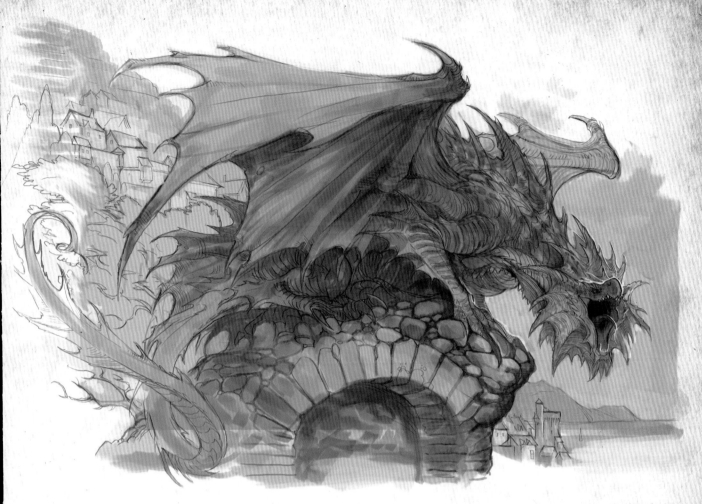

4 设置基础色

在你完成了单色稿之后，就可以开始给龙上色了。将颜色改变成RGB模式，然后将色彩平衡调整成紫色。龙将拥有亮银色的色调和灰蓝的阴影。另外，背景中的色彩要丰富明快。紫色或紫罗兰色是一个奇妙的色调，加入红色可以变成暖色调，加入蓝色可以变成冷色调。

5 添加颜色

开始在第一个新图层中作画。运用明亮的色彩和一个粗而松散的笔刷设置不透明度为50%的正常图层。这能让你为每一个独立的物体确立固有色。保持轻松快速的笔法。分离一个新的图层能让你在不影响现有画面的情况下做出修改或进行色彩实验。

6 绘制阴影

创建一个新的不透明度为50%的正片叠底模式的图层，在图层上绘制有透明度的阴影。这是一种衍生于传统油画的技法，在最初的底色上再涂一层彩色的半透明釉色，从而重建外形和光感。

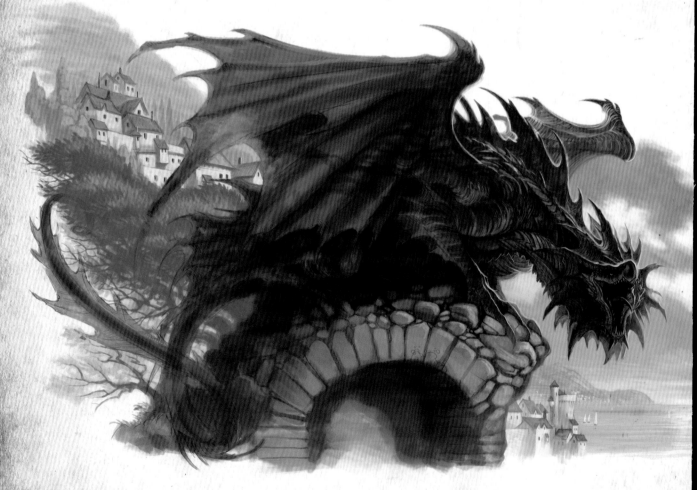

7 完善背景

洒落在利古里亚海岸线的太阳光令利古里亚风景的色彩明亮而饱和。在这些阶段，要从后向前画。运用大气透视原理，这样颜色变得更加饱和，周边环境仿佛跃入观察者眼中。

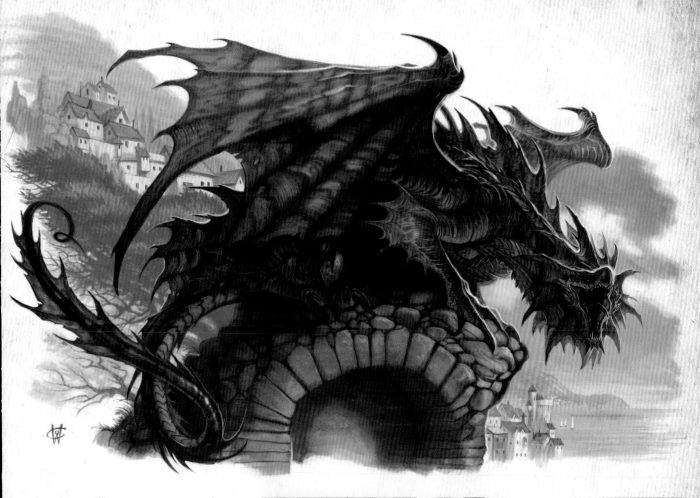

8 最终的润色

在之前的图层之上精心绘制细节并完成上色。对于利古里亚灰龙，应该注意用丰富的色彩和明亮的高光来创造地中海强烈阳光的效果。最终的细节，例如湿润的眼睛里反射的光，还有气孔和鼻、口周围的伤痕都是点睛之笔。

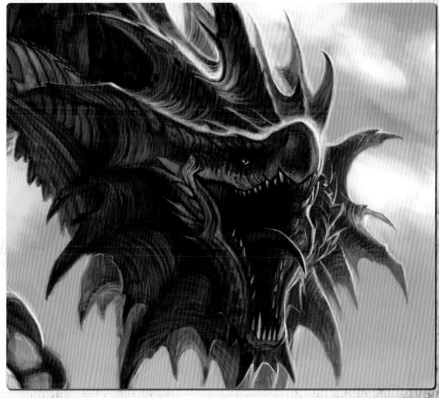

克里木黑龙

Dracorexus crimeaus

详细说明

分类： 天龙纲/航天龙目/天龙科/天龙属/克里木黑龙

尺寸： 25英尺（8米）

翼展： 50英尺（15米）

重量： 5000磅（2270千克）

特征： 暗黑色的斑纹；宽大的三叉尾；钉状背脊；船头状下巴

栖息地： 黑海沿岸地区

别名： 黑龙，沙皇龙，俄国龙，阿帕克龙，黑玛瑙龙，弯刀龙

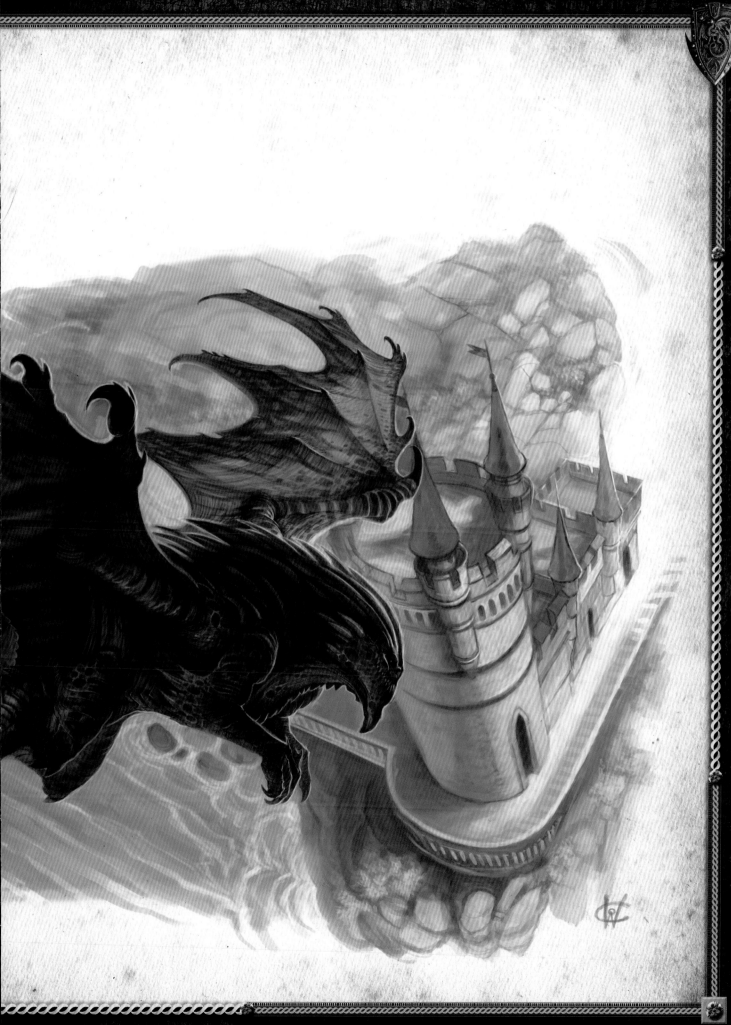

克里木探险

从阳光明媚的意大利北部离开后，康塞尔和我去了全世界最神秘的龙栖息地之一——黑海，开始下一段探险旅程。在这里我们研究最不为人所知的巨龙——克里木黑龙。在辛菲罗波尔登陆后，康塞尔和我遇见了我们的向导——黑海龙科技学院的亚力克西·康定斯基博士。该学院曾经被称作苏维埃龙科技学院。康定斯基博士曾是苏维埃龙骑士，现在是学院主管。

我们有幸接触了克里木黑龙、龙科技学院和附近的龙机场，这在以前是闻所未闻的。这次旅行是同类型中的第一次，我们非常兴奋，竭尽全力向康定斯基博士学习。

我们的向导——亚力克西·康定斯基博士

黑海龙科技学院
这个研究机构曾是世界上最大的政府资助的龙研究中心。

克里木黑龙的生活范围

燕子堡

这座新哥特式的城堡建于1912年，是雅尔塔附近最著名的观光胜地之一，同时也为雄伟的黑海海岸增添了一道靓丽的风景。这是我们此次探险的驻扎基地。

生物学特征

克里木黑龙与它的其他表亲相比是相当小的，通常不超过25英尺（8米）长，翼展大约50英尺（15米）。然而，有谣言称，在冷战形势最严峻的时候，龙科技学院的苏联科学家们利用黑龙的基因，通过生物工程学制造"超级龙"。我试着与康定斯基博士探讨这个话题，但是他坚持龙科技学院和龙机场一直致力于纯粹的科学研究，丝毫不记得军方曾有将黑龙武器化的企图。康塞尔和我决定转移这个话题，我们不想惹怒康定斯基博士。

依靠黑海储量丰富的大鲈鱼和该区域河流、湖泊和海洋中大量的鲟鱼作为食物来源，克里木黑龙已经存活了几千年。人们认为，一些克里木黑龙一度可以长到如今标本的两倍大小。

克里木黑龙蛋，
2英寸（5厘米）

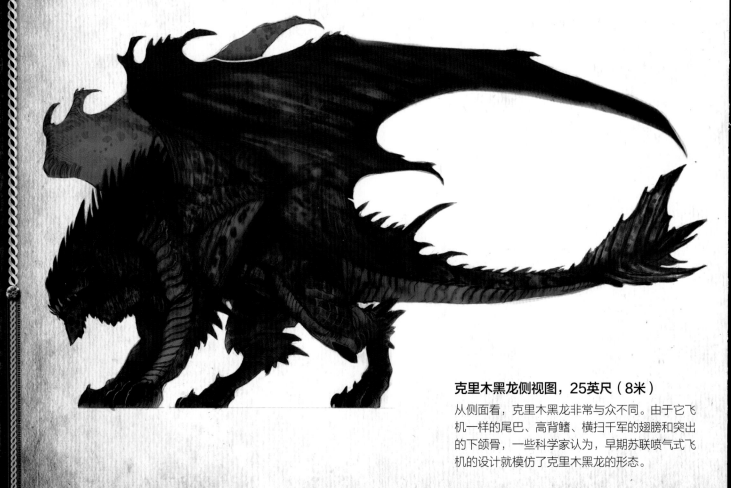

克里木黑龙侧视图，25英尺（8米）
从侧面看，克里木黑龙非常与众不同。由于它飞机一样的尾巴、高背鳍、横扫千军的翅膀和突出的下颌骨，一些科学家认为，早期苏联喷气式飞机的设计就模仿了克里木黑龙的形态。

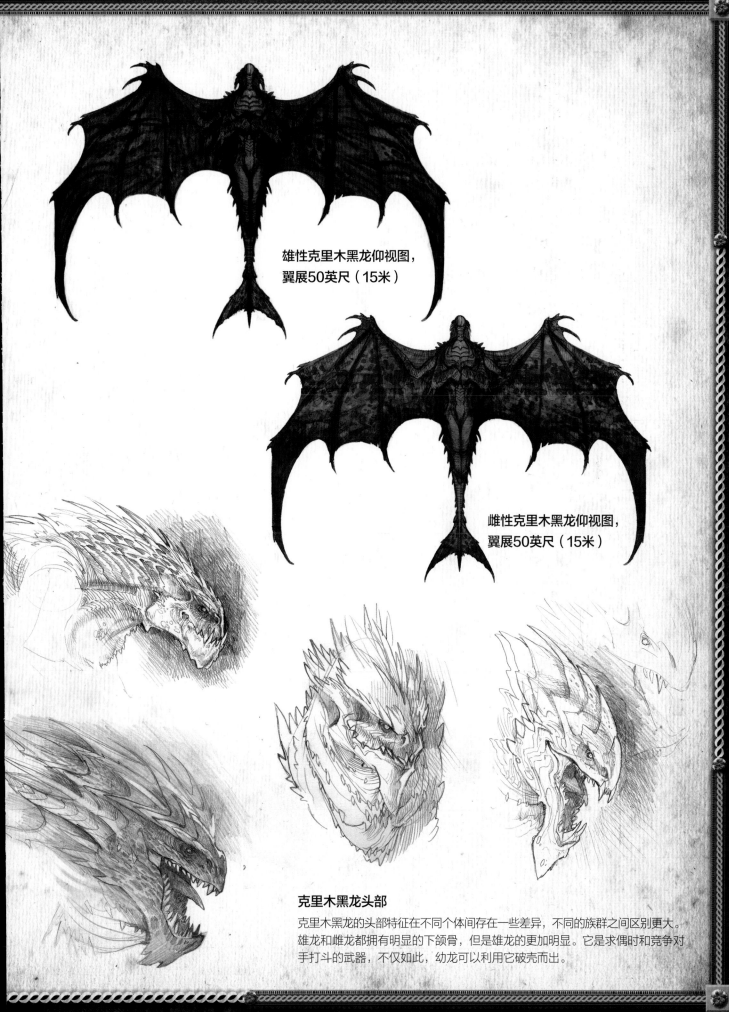

雄性克里木黑龙仰视图，
翼展50英尺（15米）

雌性克里木黑龙仰视图，
翼展50英尺（15米）

克里木黑龙头部

克里木黑龙的头部特征在不同个体间存在一些差异，不同的族群之间区别更大。
雄龙和雌龙都拥有明显的下颌骨，但是雄龙的更加明显。它是求偶时和竞争对
手打斗的武器，不仅如此，幼龙可以利用它破壳而出。

行为

依靠传说中的鲟鱼作为食物来源，克里木黑龙曾经长到特别大的尺寸，但是该区域日益减少的海洋生物导致了黑龙的尺寸缩小，数量减少。

克里木黑龙一度出现在最西远至喀尔巴阡山的地方，该山位于今天罗马尼亚至高加索境内（土耳其和格鲁吉亚境内部分）。它们沿着黑海和里海的海岸线筑巢。然而今天观赏黑龙最佳的地点，位于黑海的陡峭海岸。

过去的一个世纪，由于过度工业化以及人类缺乏对黑龙栖息地的保护，雄伟的克里木黑龙濒临灭绝。克里木黑龙主要生活在位于辛菲罗波尔外山里的龙机场军事基地。1991年，龙机场被撤销拨款并抛弃，许多龙被杀戮，但是也有一些逃了出来并继续生活在曾经圈养它们的社群中。如今，人们认为有超过二十只龙生活在从前龙机场的遗址内。出于对黑龙以及公众安全的考虑，这片区域对于外来者来说是禁区。我们曾多次尝试前往龙机场描绘克里木黑龙，但都不被允许进入该地区。

黑龙群体之间保持着紧密联系，这在所有巨龙大家庭中是独一无二的。全世界没有任何巨龙彼此之间联系得如此紧密。

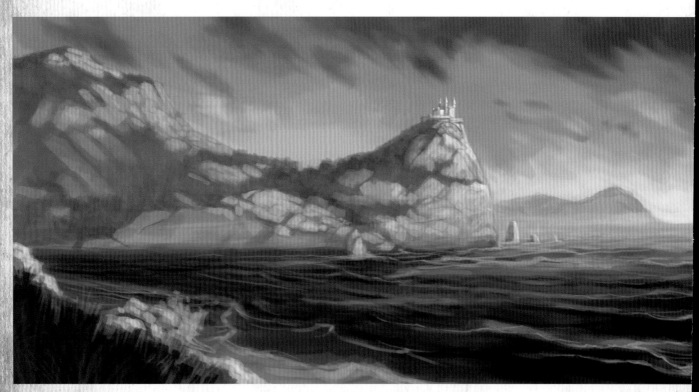

克里木黑龙栖息地

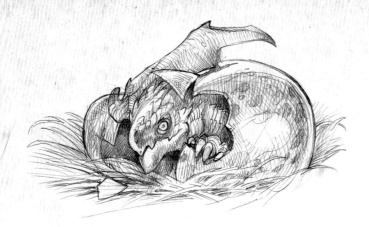

破壳而出的克里木黑龙幼崽

黑龙一次产1至6个蛋，幼崽刚出生时大约12英寸（30厘米）长。克里木黑龙是唯一可以在圈养环境中成功繁殖的巨龙物种。时至今日，黑海龙科技学院还抚育着少量规模的黑龙，并会将它们释放到野外。

克里木黑龙巢穴

在20世纪之前，克里木黑龙在崎岖陡峭的黑海、里海和亚速海海滨筑巢，并以水中巨大的鲟鱼为食。如今野生的克里木黑龙数量极其稀少，因为它们的食物——鲟鱼和鲸类都销声匿迹了。康塞尔调查了据说是被抛弃的龙穴。

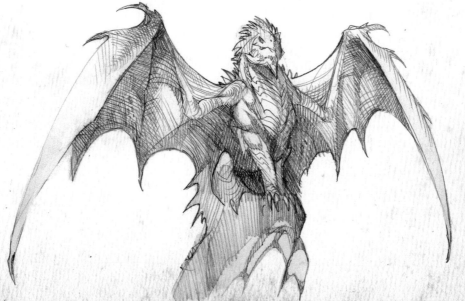

历史

从希腊人、罗马人到奥斯曼土耳其人，克里木半岛一直是历史上的兵家必争之地。1854年，俄罗斯和法国之间的战争摧毁了这个地区；第二次世界大战期间，又被俄罗斯人和德国人竞相争夺。这两次战争摧毁了这里。半岛的南部海岸线遭到严重破坏，其中靠近雅尔塔的悬崖部分曾砌有高栅栏，几千年来都是黑龙的家。由于反复的军事冲突、大规模的战后工业化以及大部分的黑海鱼类供应遭到破坏，20世纪70年代以来，克里木黑龙被列入濒危灭绝的名单。

和灰龙一样，为了生存，黑龙的尺寸也在变小。1941年，最好的龙学家被聚集在一起，并被命令去制造能够阻挡纳粹战斗机的武器化品种的龙。和许多古怪的想法一样，创造一只超级龙的想法并没有实现，但是作为一个成功的宣传项目，它却做到了。

战后，黑海龙科技学院在辛菲罗波尔成立。之后，冷战报告表明，黑海龙科技学院对黑龙进行试验一直持续到20世纪80年代，期间在低空飞行侦察任务方面获得一些成功。随着1991年苏联解体，黑海龙科技学院被保留下来，如今是一家私营公司。世界龙保护基金会多次指控龙科技学院饲养并出售黑龙给个人，但是都遭到否认。

间谍龙
人们想象中的间谍龙

战时宣传

描绘克里木黑龙的宣传海报。由辛菲罗波尔历史学会供图。

Feeding Paddocks

Research Center

Dragon Holding Pens

EYES ONLY

property US Army Do Not Duplicate

辛菲罗波尔龙机场

20世纪60年代，由U2侦察机拍摄的辛菲罗波尔龙机场照片。由美国军方供图。

克里木黑龙绘画示范

画一幅克里木黑龙需要把我所有的野外草图和笔记结合在一起，形成最终的画面。在此，我把描绘黑龙需要的所有元素一一列举出来：

- 流线型的身体
- 黑色的斑纹
- 崎岖的克里木半岛地形

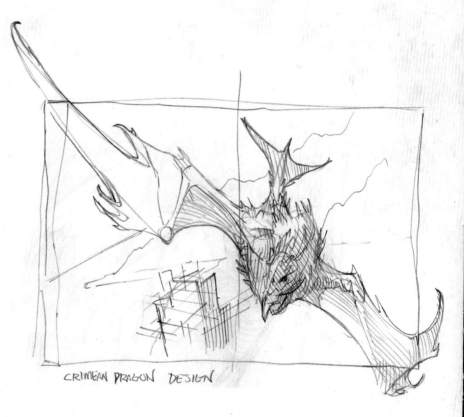

CRIMEAN DRAGON DESIGN

1 简单勾勒一张草图

草图阶段，我在纸上粗略地勾勒出一些想法帮助我设计画面。我想展现飞行中的龙，背景包括标志性的燕子堡。我很快决定，一个空中的构图对于展现这只美丽的动物是再好不过的方式。

我的初步设计展现了龙戏剧性的透视缩短的视角。虽然我喜欢这个想法，但为了更好地展现出黑龙平顺、流线型的侧面，我决定90度翻转龙的姿势，用透视的方法收缩翅膀来代替。

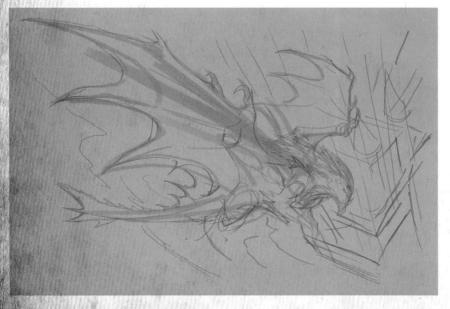

2 完成初步电脑草图

创建7英寸×11英寸（18厘米×28厘米）100分辨率灰度模式Photoshop文件。用宽大的笔刷勾勒出画面的构图设计。起草背景元素的轮廓。

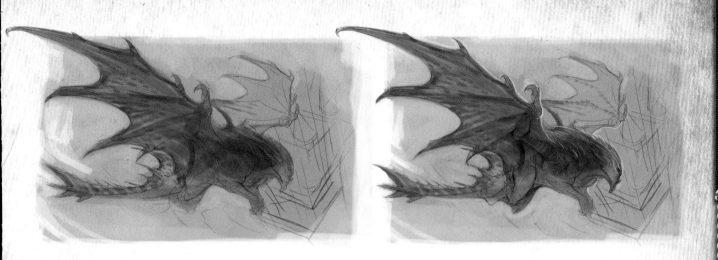

3 继续渲染草图

起稿和上色不能按部就班地进行，而应该是一个不断演变的过程。画面会随着你绘画的深入不断变化和完善。创作之初，我的脑海里并没有画面完成后最终的形象。想象你的绘画作品是一块你可以随心所欲塑型的泥土。但要记住的是，正如一件雕塑，它的内部有一个骨骼支架是相对固定的。

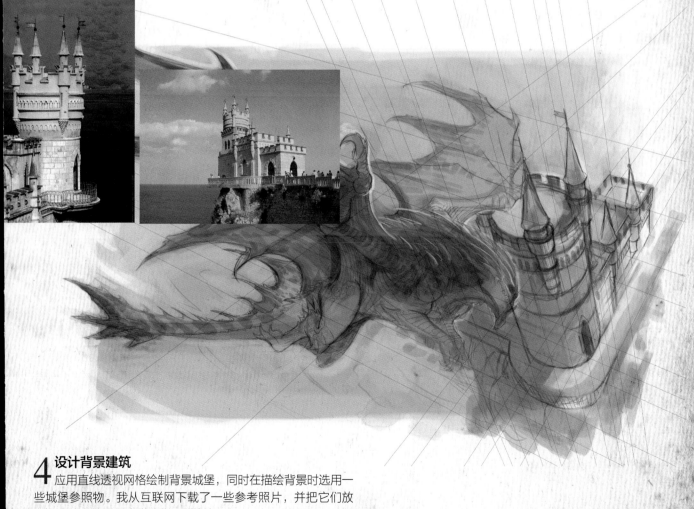

4 设计背景建筑

应用直线透视网格绘制背景城堡，同时在描绘背景时选用一些城堡参照物。我从互联网下载了一些参考照片，并把它们放在一个独立的图层中供我作画时参考。

教程：透视

透视是使物体看起来像是在远方消失的艺术性的视错觉。透视基本上有三种：直线透视、空气透视和投影透视。在画克里木黑龙时，我结合这三种技法去增强画面的深度感。

·**直线透视**：为了实现鸟瞰克里木半岛海岸线的效果，运用直线透视的手法，注意地平线和消失点。

地平线是指地面和天空的交界线。站在地面上时，它看起来在我们视线的中央并且仍然是笔直和水平的。抬高地平线，让画面增加更多的地面部分就能实现鸟瞰的效果。

消失点是所有线在远方逐渐消失的一个点。在这里电脑已然成为不可或缺的工具。在一个独立的图层中用直线工具（电脑快捷键L）画直线非常简单。首先我扩大画面的画布尺寸，直到四边有足够的空间将直线透视坐标囊括在内。建立一个消失点并把它标记为消失点1，垂直的透视线都将消失在这里。然后用直线工具在独立的图层中画若干直线，重复以上方法建立消失点2和3。

·**空气透视**：我们站在山上，朝地平线的方向看去，会看到物体是如何消失在朦胧中的。这被称作空气透视或大气透视。当物体在空间的远处时，观察者和物体之间的空气很浓厚，使物体很难透过空气被看清楚。颜色变得不饱和，细节变得不清晰，形体的边缘变得模糊，对比度也降低了。

·**投影透视**：这是一个物体形态的基本尺寸被明显压缩用以制造立体效果的透视方法。画龙的时候，投影透视通常被用来将整个龙的形态在一幅作品的有限空间内呈现，创造出一个戏剧性的视角。

空气透视

画面中空气透视和投影透视相结合有助于表现尾巴和腿的空间感。

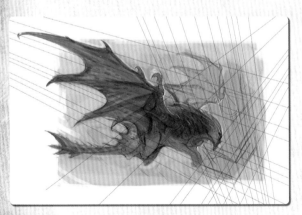

直线透视

在画克里木黑龙的示例中，我显著地提升了地平线的高度。确定消失点并创建透视坐标之后，我会把画面裁切回最初的版式，在一个独立的图层中留下完美的透视线模板，在我画建筑的时候可以显示或隐藏。

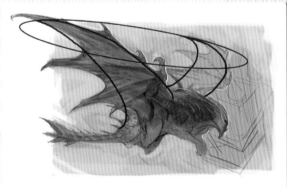

投影透视

在这幅克里木黑龙的画中，投影透视被用于展现充分伸展的翅膀，并产生一种两翼梢之间距离足有50英尺（15米）的感觉。你能看到怎样利用翅膀之间的变化压缩空间（椭圆圈内的部分），还有两只翅膀大小的巨大差异。

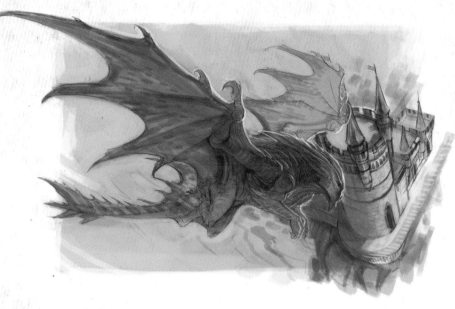

5 继续深入背景细节
继续细画背景元素直到必要的细节全部完成。现在将这些细节描绘充分，比在后面的阶段不得不修改更容易。

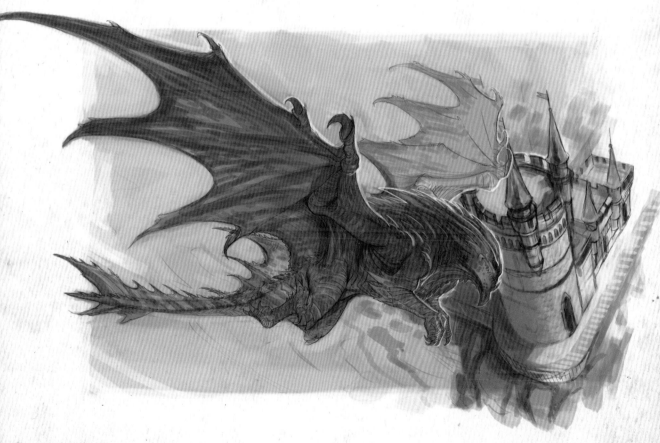

6 设置基础色
如果对现阶段的成果感到满意，就可以把画面调整为RGB模式。调节彩色平衡滑块，将色调改变成暖紫色。这种颜色能让你在冷色调的蓝色背景和暖色调的黑龙前景之间更容易过渡。

7 铺设底色

在一个新建的不透明度为50%的正常模式图层中，为画面中的形体铺设底色。

8 建立阴影

增加一个50%不透明度的正片叠底模式图层，在这之上创建一个灵活的阴影图层，帮助统一光和形体。

9 完善背景元素

在一个新的100%不透明度的正常模式图层中绘制背景，完善海滨绿色的细节和亮色调的城堡，浏览参考照片，适当提取燕子堡和雅尔塔海岸线的颜色和纹理。记住，所有这些物体都在远处，所以按照大气透视的原则，对比度和颜色不应该像前景一样明显。

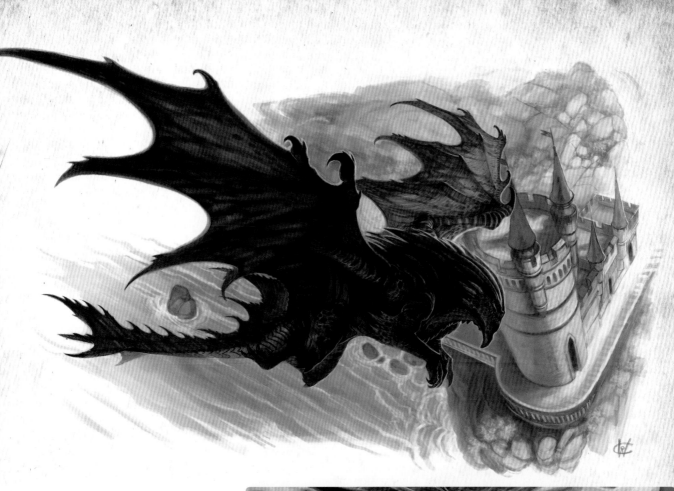

10 完善重点

完善重点部分的细节和对比度——也就是龙的脸部。即使在这样紧凑的局部中,三种透视手法的运用仍然是明显的。关于龙的最后描绘需要有耐心地从容进行。此时应该用越来越小的笔刷和越来越不透明的颜料。

中国黄龙

Dracorexus cathidaeus

详细说明

分类: 天龙纲/航天龙目/天龙科/天龙属/中国黄龙

尺寸: 50英尺（15米）

翼展: 100英尺（30米）

重量: 10000磅（4550千克）

特征: 狭长的翅膀上只有一个延长的上掌骨；金黄的印记有个体差异，随季节变化；雄龙拥有华丽的角和鬃毛

栖息地: 黄海以及亚洲多山的海岸地区

别名: 黄龙，金龙

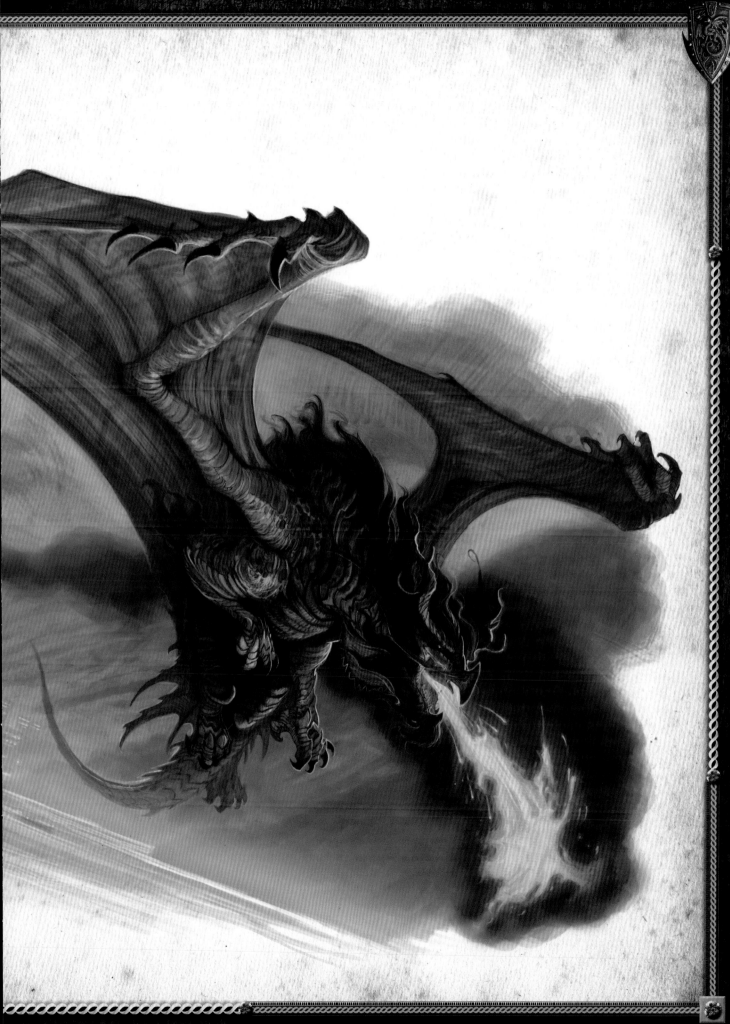

中国探险

继续我们的探险，康塞尔和我即将面对的是最具有挑战性的一次旅程。在中国首都北京着陆之后，紧接着我们辗转到此次中国之旅的起点——大连。

中国黄龙是所有巨龙中数量较为丰富的，这要归功于几十年来对这种雄伟动物进行的严格保护。仅仅在几年前，管理部门才允许游客和龙学家对这种难得一见的动物进行参观学习。

中国黄龙经常出没于山区农村以及亚洲岛屿。然而我们并没有直接前往中国的农村山区，而是直接奔赴环渤海经济圈，或许这里是地球上最大的工业中心。我们来到这里参观中国黄龙的栖息地，以及生活在这里野外的仅有的一只黄龙——瞳昽火。

到了大连，我们的中国向导——钱美玲迎接了我们。钱小姐是威海自然科学研究所的一名研究生，同时也是当地常住民中的重要一员，专门负责照顾渤海龙保护区中的黄龙——瞳昽火。在我们停留中国期间，她被安排作为我们的向导。

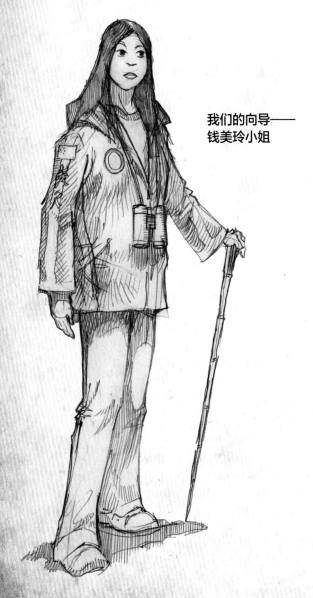

我们的向导——
钱美玲小姐

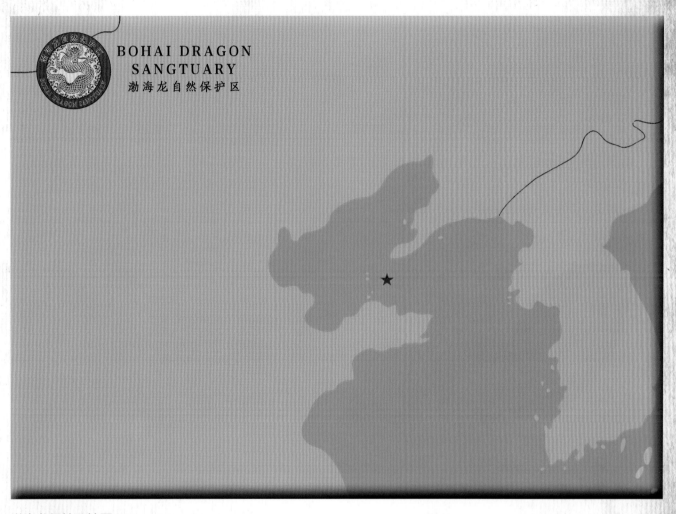

BOHAI DRAGON SANGTUARY
渤海龙自然保护区

渤海龙保护区地图

生物学特征

中国黄龙拥有一个独特的生理学特征，使之区别于天龙科的其他种类，它是巨龙中唯一长有羽毛（就像北极龙一样）的成员。中国黄龙的每条腿上长有五根脚趾，而非常见的四根。它拥有所有巨龙中最大的翼展，如同翼龙的翅膀，第五根掌骨一直延伸出去。

中国黄龙巨大的滑翔机翼般的翅膀专为高空翱翔而设计。不像其他巨龙在觅食时只能飞行数小时，中国黄龙外出觅食时能够连续翱翔几天时间。

巨大的滑翔机翼般的翅膀能让黄龙飞到惊人的高度，在太平洋大气急流之上翱翔，高度可达25000英尺（7600米），最远可以抵达夏威夷群岛。

中国黄龙主要的食物是鱼类和鲸类，食物种类取决于个体大小。然而，黄龙具有一个习性，它们能在飞行过程中吃掉捕获的食物，这使它们可以在海面之上长时间停留。黄龙是一种四处游荡的动物，只有在需要哺育下一代的时候才会建造巢穴。

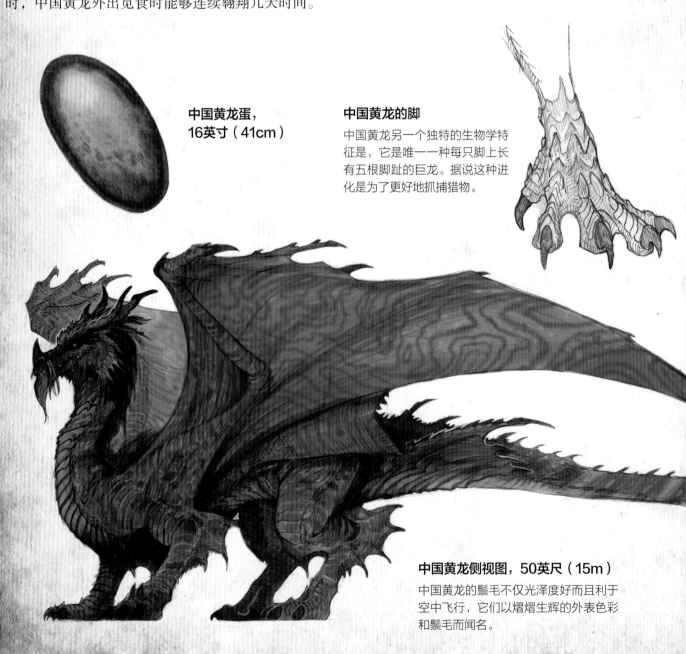

中国黄龙蛋，
16英寸（41cm）

中国黄龙的脚
中国黄龙另一个独特的生物学特征是，它是唯一一种每只脚上长有五根脚趾的巨龙。据说这种进化是为了更好地抓捕猎物。

中国黄龙侧视图，50英尺（15m）
中国黄龙的鬃毛不仅光泽度好而且利于空中飞行，它们以熠熠生辉的外表色彩和鬃毛而闻名。

鬃毛和面部特征

中国黄龙独特的鬃毛被认为用来求偶时吸引异性。随着年龄的增长，雄性黄龙会长出厚厚的鬃毛、长鳞，而且越发光彩亮丽。雄性特有的鼻角，同样随着年龄的增长越发明显。

中国黄龙头盖骨

黄龙头顶华丽的犄角在世界范围内都被视为绝佳的收藏品。1978年，世界龙保护基金会规定，私自拥有或贩卖龙角的行为非法。但是在亚洲黑市上仍有可能获得一些罕见的龙角标本。

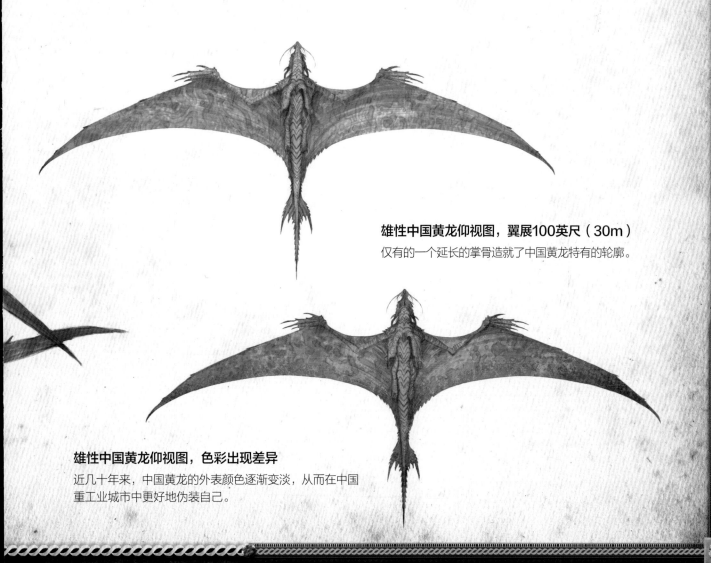

雄性中国黄龙仰视图，翼展100英尺（30m）

仅有的一个延长的掌骨造就了中国黄龙特有的轮廓。

雄性中国黄龙仰视图，色彩出现差异

近几十年来，中国黄龙的外表颜色逐渐变淡，从而在中国重工业城市中更好地伪装自己。

行为

由于渤海和黄海活跃的石油钻探活动，近50年来中国黄龙的食物来源大大减少。中国政府在过去的几十年间一直努力去消除人为活动对环境造成的影响。今天，黄龙远离了中国工业中心和日本，数量也开始增长。在渤海海峡，瞳眬火是最后一只由政府保护饲养的黄龙。瞳眬火生活在黄龙礁，那里每年有数以百万的游客造访，只为一睹它的真容。

早在工业化之前，中国黄龙都聚集在黄海和渤海之间的渤海湾。这片区域由于历史上曾聚集了大量黄龙而闻名，因为黄龙能够在海湾的"瓶颈"之中捕获大量的海豚和其他大型鱼类。周边城市工业的发展一定程度上影响了这些海域的自然环境，迫使中国黄龙要远离巢穴长途跋涉觅食。

由于战争、工业发展以及食物短缺，这种大型动物的栖息地遭到了严重的破坏。即使黄龙位列世界龙保护基金会的受保护名单上，亚洲黑市的偷猎活动仍十分猖獗。黄龙的鳞片、骨头、皮毛，特别是龙角，被认为含有某种神奇的药物成分，可以治愈从关节炎到癌症的所有疾病。黄龙数量不断减少，加上私人占有被视为非法行为，致使中国黄龙成为世界上最为昂贵的商品之一。

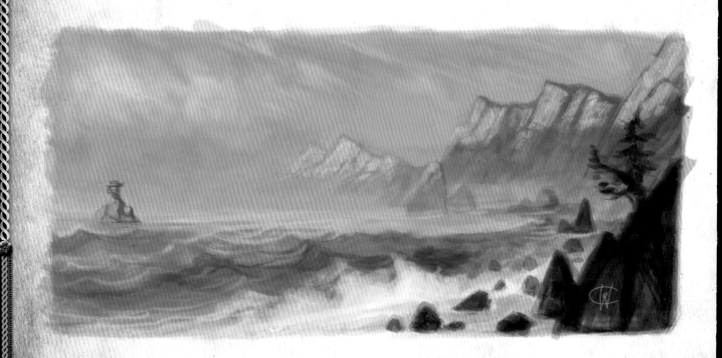

中国黄龙的栖息地

瞳昽火

2003年，**瞳昽**火成为第一只被列为世界文化遗产的生物。

黄龙礁

黄龙礁是**瞳昽**火的居住地。数百年来已经成为当地人的骄傲，每年有数以百万的游客在威严的黄龙面前祈祷。1987年，当地人建造了这个庇护所并限制游客游览。

在渤海龙保护区内航行

要想靠近**瞳昽**火，只能搭乘带有这种标志的游览船。幸运的是，我们得到了渤海龙保护区的特别允许。

市场

蛇形龙、九头龙以及德雷克龙是合法的，并且是非常流行的食物，黄龙和中国风暴龙则受到保护。

历史

亚洲的龙，尤其是中国的龙，自从有历史记载以来就与文化、国家、宗教紧密联系在一起。世界上还没有其他地方的龙被如此广泛地崇拜。在中国，人们甚至称呼自己为"龙的传人"。在我们造访的别的文化中，龙通常是代表着恐惧、毁灭、杀戮和破坏；在中国，伟大的龙代表了大自然朴实的力量，通常与水、海洋、风暴联系在一起。黄龙与大海紧密地联系在一起，成为一个充满力量的图腾。与龙相对的是凤凰，或者叫中国凤凰。

历史上许多种类的龙被记载为中国龙。虽然在同一片栖息地上还居住着飞蛇、狼龙、巨蛇等其他生物，但是只有一种巨龙生活在亚洲大陆上。

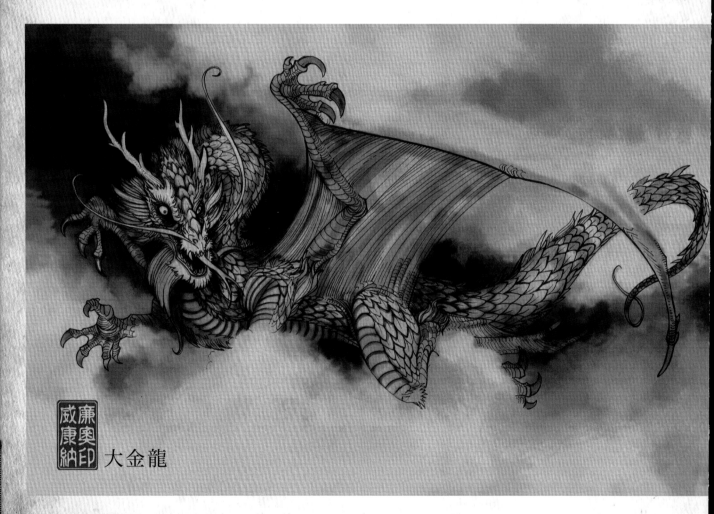

大金龍

16世纪的中国卷轴画

这幅中国黄龙的插图是历史上少有的较为写实的作品。
图片由威海龙研究所提供。

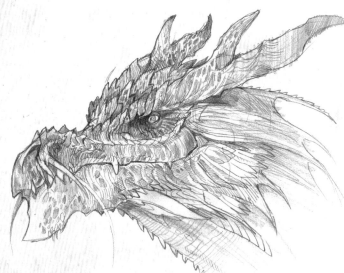

黄龙头部的变化

根据记载,在亚洲大陆及其毗邻的岛屿上存在着超过30种黄龙。从这些不同的头部作品中,你可以看出对不同黄龙的描绘差异很大。

中国雕像

龙代表着好运和地位,图中展示的这种雕像在中国市场中随处可见。

中国黄龙绘画示范

　　构思中国黄龙的形象，首先我要将在中国探险时积累的所有的笔记和草图从头到尾整理一遍。有这些草图作为参考，我开始应用以下这些主要元素为这个雄伟的生物创造一个准确的形象：

- 宽大的翅膀
- 独特的侧影
- 渤海的环境

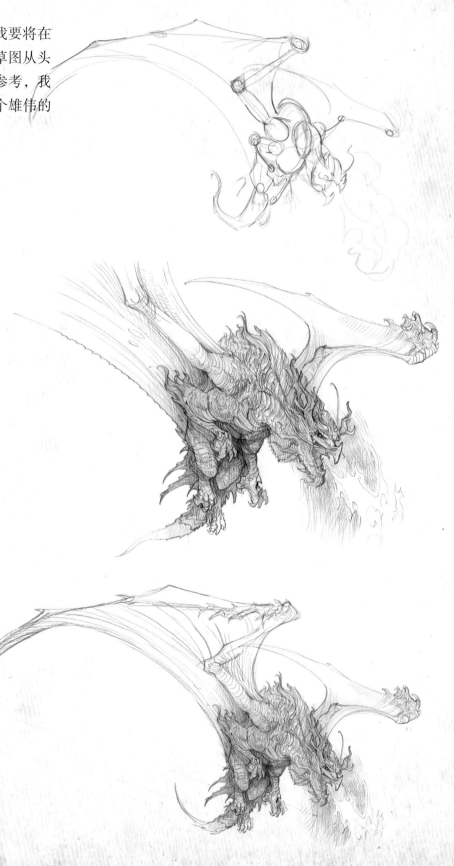

1 勾勒缩略草图
画出中国黄龙各种各样的姿势草图，找出一幅最能展现它独一无二属性特征的设计。

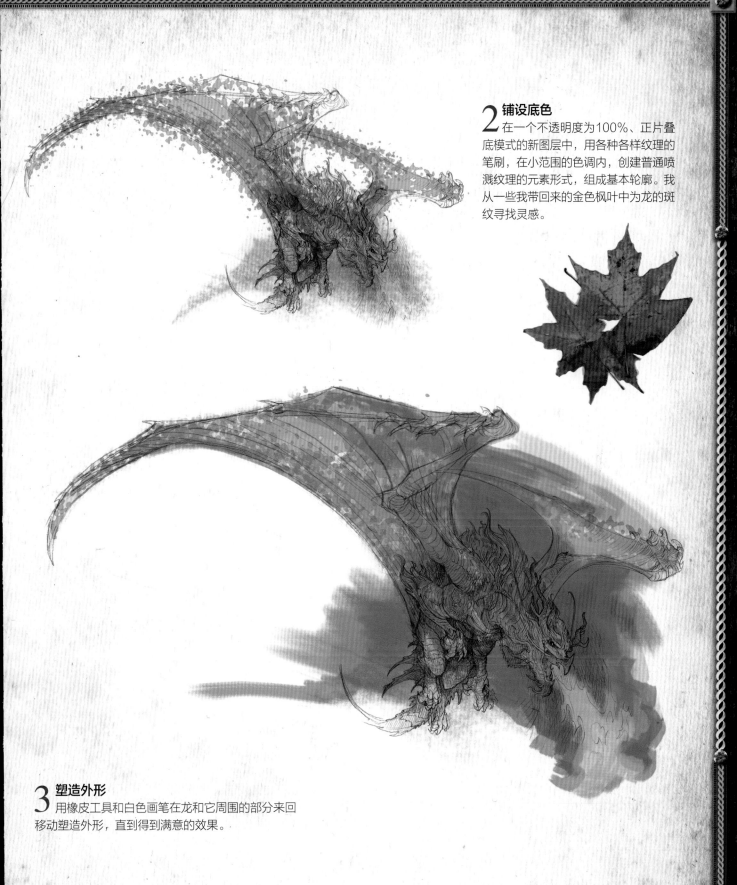

2 铺设底色

在一个不透明度为100%、正片叠底模式的新图层中，用各种各样纹理的笔刷，在小范围的色调内，创建普通喷溅纹理的元素形式，组成基本轮廓。我从一些我带回来的金色枫叶中为龙的斑纹寻找灵感。

3 塑造外形

用橡皮工具和白色画笔在龙和它周围的部分来回移动塑造外形，直到得到满意的效果。

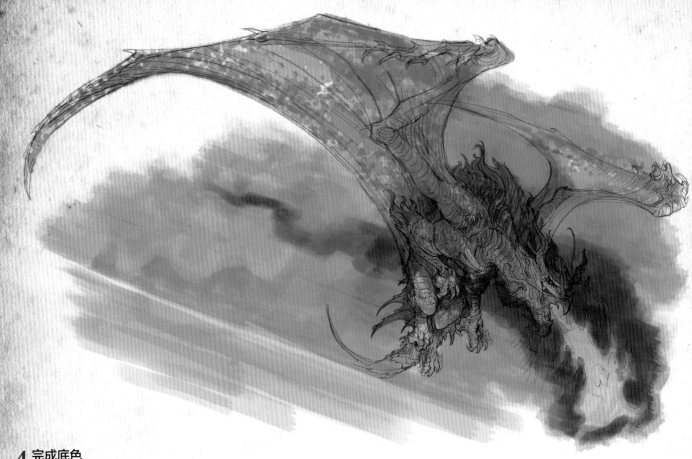

4 完成底色

完成高明度的底色，确定中国黄龙所有必要的细节。在底色的细节中，你能看到颜色和纹理的构成。

底色细节

数字绘画桌面 ▶

这是展现我使用最频繁的窗口排列方式的例子。我更喜欢调色板和工具箱在我的左边，这是一个左撇子特有的，而且也是一个传统画家多年来养成的习惯。所有图层都已经命名，这样我可以随时找到它们。笔刷的窗口是按方便使用的顺序排列的，最常用的会一直在顶部。整理并创建适合你个人风格的笔刷组。

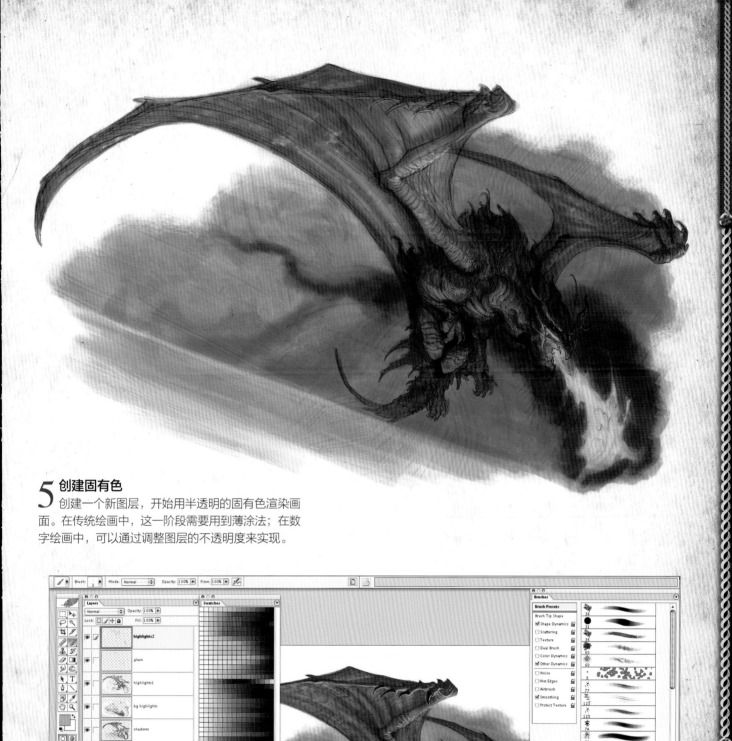

5 创建固有色

创建一个新图层，开始用半透明的固有色渲染画面。在传统绘画中，这一阶段需要用到薄涂法；在数字绘画中，可以通过调整图层的不透明度来实现。

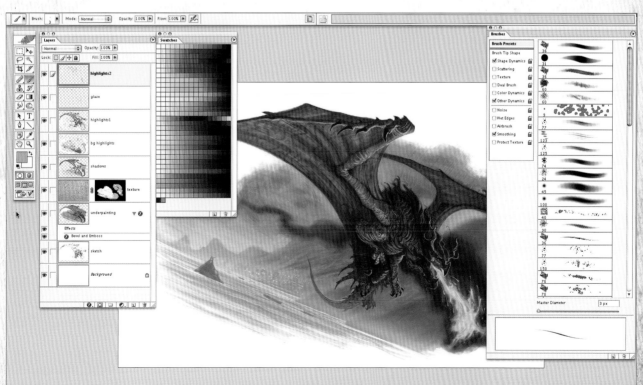

教程：数字绘画的模式和图层

分层的特点是你能在绘画的每个阶段分别在各自的图层作画（就像在表面覆盖一层薄薄的硫酸纸），然后独立地控制每个图层。

在Photoshop中，通过选择"图层"菜单下的"新建"选项，可以创建一个新的图层，并在该图层的各种色彩混合模式中选择所需要的模式。你也可以通过点击一个图层的眼睛图标暂时隐藏它。在这本书里我用到的图层模式是：

·**正常图层模式**。这是默认的也是最简单的模式。在一个正常模式的图层中，用100%不

透明度的笔刷可以覆盖基础图层中的任何东西；用较低不透明度的笔刷作画能使新的颜色与基础颜色混合，这种方法与传统绘画方式颜色混合的效果一致。

·**正片叠底图层模式**。在正片叠底图层模式中，基础图层的颜色和新的颜色叠加，产生的颜色总是比基础色更暗。在同一个区域重复涂抹，产生的颜色会逐渐变暗，就像马克笔重复涂色一样。

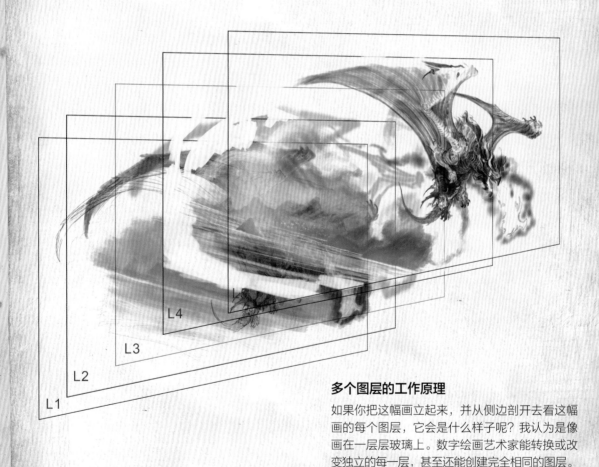

L1

L2

L3

L4

多个图层的工作原理

如果你把这幅画立起来，并从侧边剖开去看这幅画的每个图层，它会是什么样子呢？我认为是像画在一层层玻璃上。数字绘画艺术家能转换或改变独立的每一层，甚至还能创建完全相同的图层。

教程：不透明度与混合模式

用图层不透明度和混合模式覆盖画面不同的部分，能明显改变你的画面。扫描一个有趣的纹理并在Photoshop中尝试使用不同的不透明度和混合模式。

步骤A

开始我从我的纹理库中导入一个灰度模式的扫描纹理作为一个新图层。导入一张图片，只需打开图片文件，选择全部，然后再将这个图像复制粘贴到你的画面中。

步骤B

选择编辑—变换—缩放，将图像调整到你需要的尺寸。然后，选择图像—调整—色彩平衡，去改变图层的颜色。图层不透明度为100%。图层模式：正常。

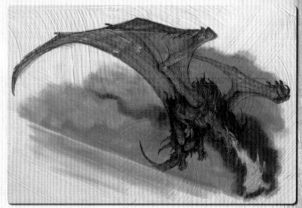

步骤C

图层不透明度50%。图层模式：正常。

步骤D

图层不透明度50%。图层模式：正片叠底。

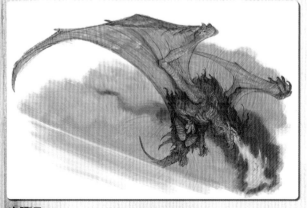

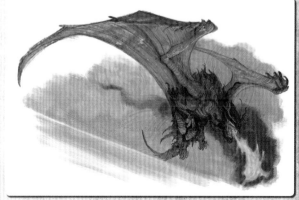

步骤E

创建一个图层蒙版隐藏不必要的纹理。

步骤F

图层不透明度50%。图层模式：叠加。

6 画火焰

从这三张火的细节图中可以看到使用图层的优势。在第一个图层中你能看到原始的草稿透过颜色展现出来，但是运用图层你能返回擦掉那些线。在最终的版本中，我用加亮颜色模式去提亮颜色。

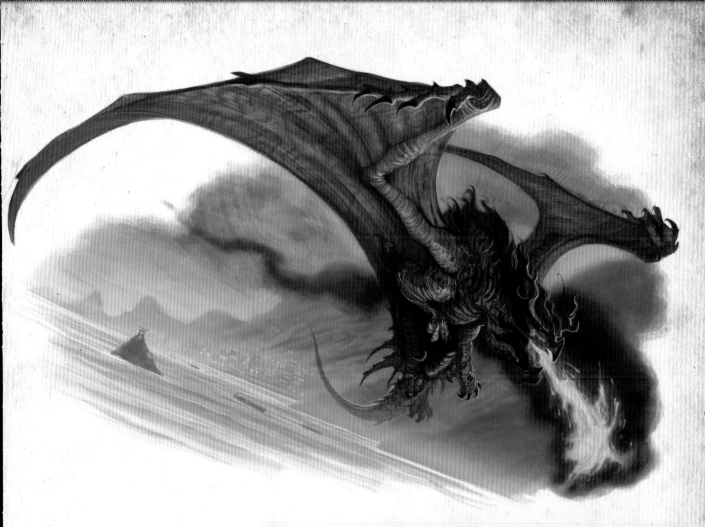

7 最终的润色

在绘画的最后阶段，对重点部分——头部和喷射的火焰做最终的润色。用薄而不透明的笔触、强烈的对比和丰富的色彩使画面更饱满。

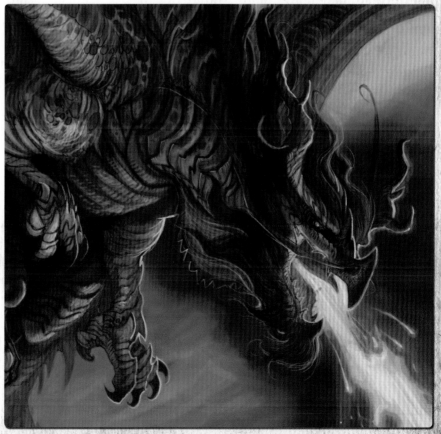

埃尔瓦棕龙

Dracorexus klallaminus

详细说明

分类： 天龙纲/航天龙目/天龙科/天龙属/埃尔瓦棕龙

尺寸： 50至75英尺

（15至23米）

翼展： 85英尺（26米）

重量： 20000磅（9070千克）

特征： 身上布满棕色和黄褐色的斑纹；宽大的面部，口鼻较短；双分叉的尾巴

栖息地： 北美沿海地区的西北部

别名： 棕龙，枭龙，雷鸟，闪电蛇，韦伯龙，萨利希龙

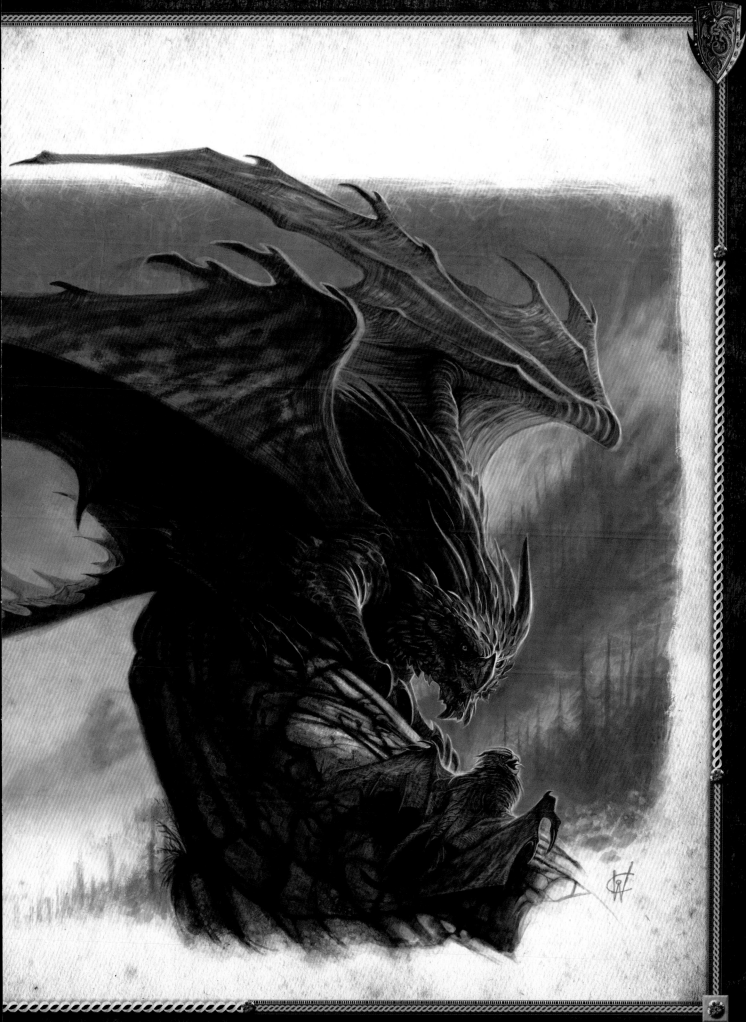

埃尔瓦探险

　　我们来到了此次探险的最后一站，康塞尔和我安全抵达了西雅图。从西雅图出发，我们向着安吉利斯港继续前进，安吉利斯港坐落在奥林匹克国家公园和埃尔瓦国家龙保护区的边界地带。在那里我们遇到了我们的向导——梅利韦瑟·约翰逊警长。他不仅是埃尔瓦龙保护区研究中心的主管，同时具有当地部落委员会委员、首席龙骑士以及埃尔瓦国家龙保护区警长等多重身份。

　　我们跟随约翰逊警长进入埃尔瓦国家龙保护区腹地进行例行巡逻，同时在栖息地为这种奇妙的龙绘画。约翰逊警长向我们讲述了埃尔瓦棕龙一千年来所扮演的神圣和重要的角色。这片区域的原住民已经与棕龙共处了几个世纪。据他介绍，他的大部分工作是骑马巡逻，同时保护生活在这片区域的棕龙。

我们的向导——
梅利韦瑟·约翰
逊警长

ELWAH NATIONAL DRAGON SANCTUARY
Back Country Permit

APPROVED

Names(Nombres): WILLIAM O'CONNOR　　Parkland: ENDS
CONSEN DELACROIX

No. of persons in vehicle: X
(Numero de personas en el vehiculo)

Telephone #: 212 616 1888

Vehicle Description: HORSEBACK
(Tipo de vehiculo)

Vehicle Plate #: X　State: WA
(Placa)　(Estado)

AUG 08 '10

Activity to be Conducted (check all that apply):

____ Self-Guided Tour　　____ Other
　　　　　　　　　　　　　X Guided Tour
X Camping - Site No.: ____　____ Commercial Guide

Visitors are responsible to learn, understand and follow all laws and regulations of the US Department of the Environment, The US Wildlife, The State of Washington and the Elwah Tribal Cultural Preservation Council. No pets or hunting are allowed inside the sanctuary. This permit **must be** carried at all times by visitors to the sanctuary for presentation to authorities upon request. This permit expires after 30 days.

I certify that I understand the stipulations of this Back Country Permit and will abide by all Park Rules and Regulations.

Signatures(Firmas): ___　Date(Fecha): 8/8/10

Dragon species within the preserve are endangered.
Hunting or harassing animals within the park is a **FEDERAL CRIME!**

PACK IN - PACK OUT
Take *only* memories

THE GATE LEADING OUT OF THE
PARK IS LOCKED AT 6 p.m.

ELWAH DRAGON SANCTUARY · RESEARCH CENTER

US

08.01.10 1200

西塔科机场

F32800

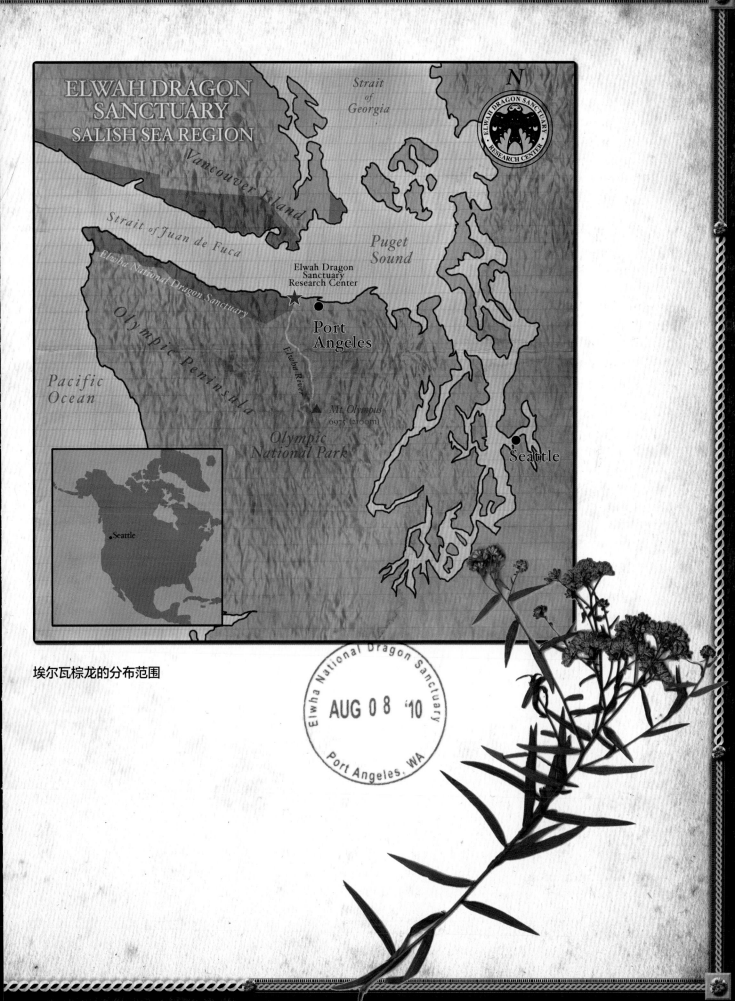

埃尔瓦棕龙的分布范围

生物学特征

埃尔瓦棕龙是天龙科家族中最与众不同的成员。宽大的面部及短小的口鼻使其在外观上与猫头鹰惊人的相似；这样的特征在功能上也与鸟类完全相同。棕龙宽大、呈锥形的面部具有放大声音的作用，可以将细微的声音汇集到耳朵中。大多数巨龙凭借视力和气味去捕猎，埃尔瓦棕龙则是依靠声音。西北太平洋的海岸上雾气笼罩，增加了捕猎的难度。棕龙会发出穿透力极高的尖叫，并依靠回声定位判断猎物的方位和远近。

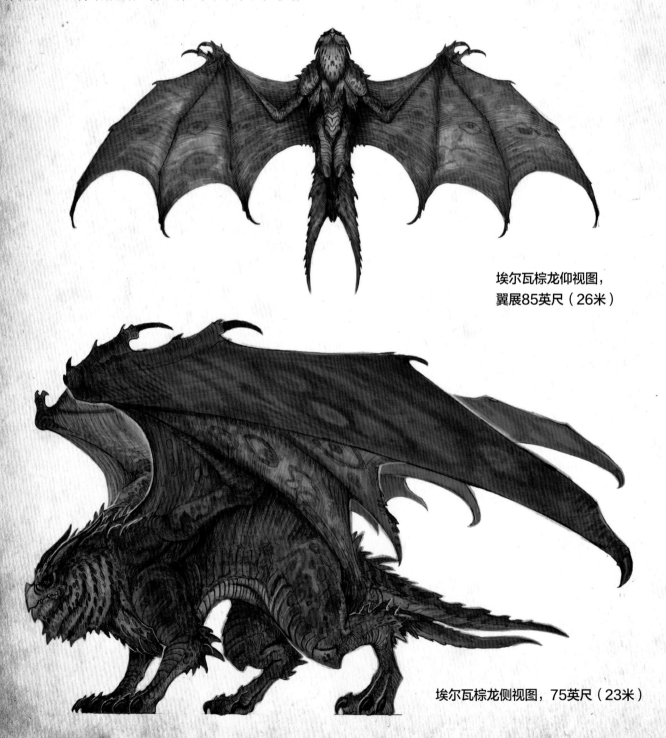

埃尔瓦棕龙仰视图，
翼展85英尺（26米）

埃尔瓦棕龙侧视图，75英尺（23米）

埃尔瓦棕龙蛋，
12英寸长（30厘米）

刚孵化出的埃尔瓦棕龙

埃尔瓦棕龙通常一次可以孵化出2至6只幼龙。

埃尔瓦棕龙头盖骨

埃尔瓦棕龙的头盖骨显示出其巨大的头颅和发达的嗅觉，这能让它们在西北太平洋的浓雾中捕猎。

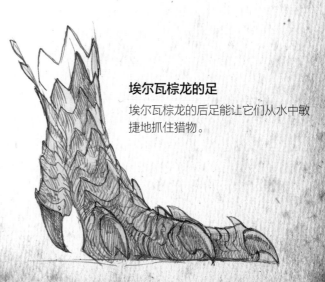

埃尔瓦棕龙的足

埃尔瓦棕龙的后足能让它们从水中敏捷地抓住猎物。

埃尔瓦棕龙的头部

埃尔瓦棕龙宽大的头部拥有一个独特的构造，能够帮助它们聚焦声音，这点与某些鸮行目鸟类（如猫头鹰）极其相似。

行为

　　埃尔瓦棕龙是西方自然科学家最晚发现和研究的巨龙物种。这使得棕龙在历史上免遭人类活动的干扰，基本维持了原貌，并拥有一个非常健康的栖息环境。

　　棕龙分布在北至阿拉斯加，南至俄勒冈州太平洋沿岸的广袤地区。人们在旧金山的最南部和西雅图的最东部都可以看到棕龙的身影。由于在20世纪大部分的时间里棕龙都处于受保护的地位，它们的种群数量仅次于冰岛白龙。人们相信，今天有超过5000头存活的埃尔瓦棕龙，它们以太平洋丰富的鱼类和鲸类作为食物。

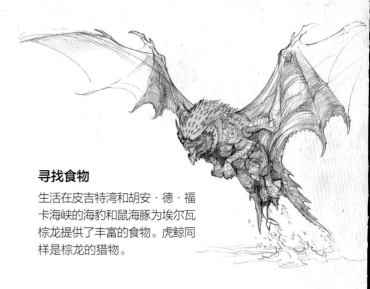

寻找食物

生活在皮吉特湾和胡安·德·福卡海峡的海豹和鼠海豚为埃尔瓦棕龙提供了丰富的食物。虎鲸同样是棕龙的猎物。

埃尔瓦棕龙的栖息地

沿着胡安·德·福卡海峡沿岸一路骑行，最终到达埃尔瓦龙保护区。整片区域充斥着棕色色调并呈现出令人眼花缭乱的纹理，这是棕龙天然的保护色。

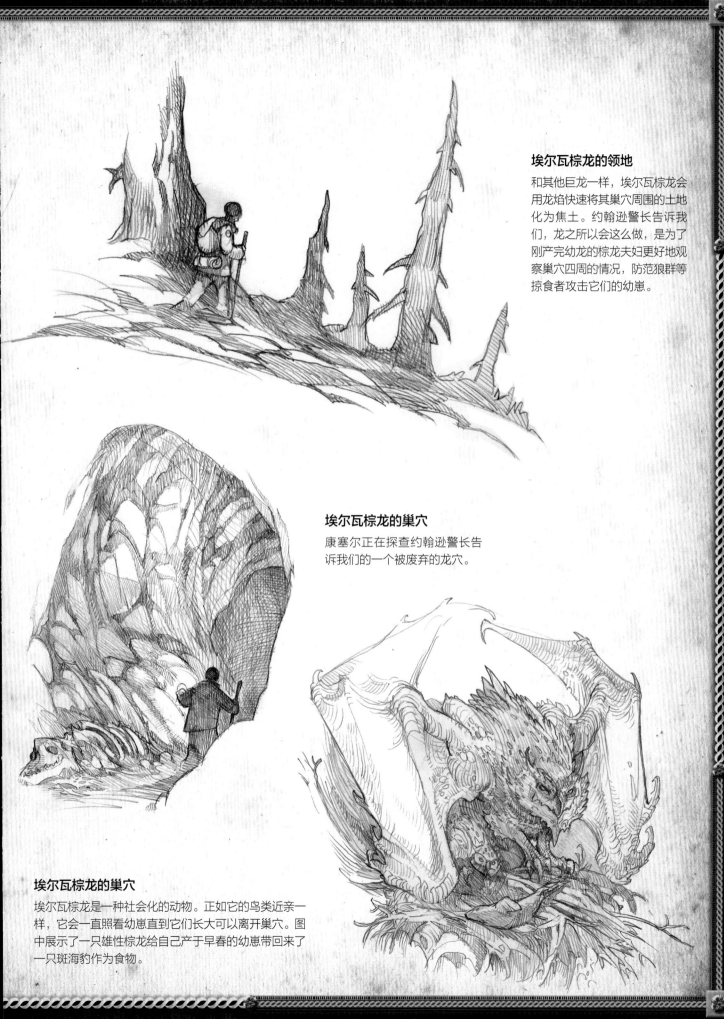

埃尔瓦棕龙的领地

和其他巨龙一样，埃尔瓦棕龙会用龙焰快速将其巢穴周围的土地化为焦土。约翰逊警长告诉我们，龙之所以会这么做，是为了刚产完幼崽的棕龙夫妇更好地观察巢穴四周的情况，防范狼群等掠食者攻击它们的幼崽。

埃尔瓦棕龙的巢穴

康塞尔正在探查约翰逊警长告诉我们的一个被废弃的龙穴。

埃尔瓦棕龙的巢穴

埃尔瓦棕龙是一种社会化的动物。正如它的鸟类近亲一样，它会一直照看幼崽直到它们长大可以离开巢穴。图中展示了一只雄性棕龙给自己产于早春的幼崽带回来了一只斑海豹作为食物。

历史

尽管西北太平洋沿岸的美洲土著部落早在几千年前就发现了埃尔瓦棕龙，但关于棕龙的记载是由欧洲人在1778年留下来的。库克船长的第三次环球航行将他的"决心"号带到了温哥华岛，并在那里停留了1个月之久。当时船上的一位艺术家——约翰·韦伯记录下了棕龙，文件留存于伦敦皇家自然知识促进学会。这就是棕龙的一个别名——"韦伯龙"的由来。

1805年，路易斯和克拉克抵达了西北太平洋地区。他们此次探险的报告中第一次出现了棕龙名字的错误拼写。1823年，棕龙在林奈分类系统中被正式命名为"埃尔瓦"。早期的自然学家研究发现，美洲土著部落将棕龙和雷鸟联系在一起，并在他们的庆典活动中扮演了重要的角色。雷鸟代表了大自然令人生畏的力量，以及人们对生命的敬畏。在西北太平洋一些地区人们的语言中，棕龙被称为"Kuhnuxwah"；在其他当地的神话故事中龙可以化身为人形。不幸的是，这些部落口述的历史早已失传。

埃尔瓦棕龙远离喧嚣而且数量相对丰富，使得它们成为欧美人竞相捕猎的对象。1909年，前总统西奥多·罗斯福对该区域进行野外考察的时候射杀了三头棕龙。总统是建立埃尔瓦国家龙保护区的支持者，并在1917年为之题词。1923年，加拿大政府创建了加拿大国家埃尔瓦龙禁猎区。1982年，埃尔瓦国家龙保护区的控制权被移交给埃尔瓦部落议会，使之成为唯一一个由美国土著部落行使管辖权的保护区。

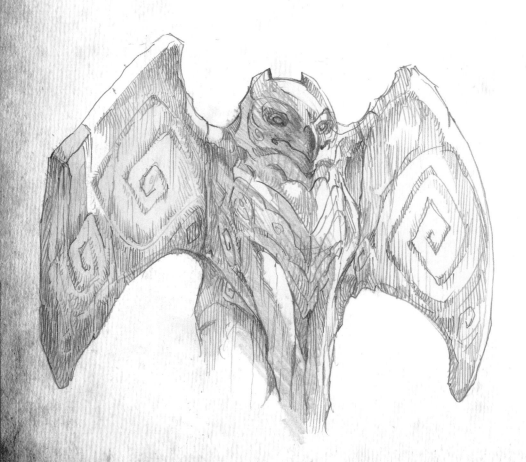

埃尔瓦棕龙图腾

几千年来，棕龙受生活在西北太平洋地区以及加拿大不列颠哥伦比亚省的土著部落崇拜。雷鸟是他们最为敬畏和崇拜的动物之一。

大约18世纪陶器上的埃尔瓦棕龙图案

描绘于美洲当地陶器上的棕龙复原图。埃尔瓦龙保护区研究中心供图。

埃尔瓦棕龙舞蹈

埃尔瓦龙保护区研究中心的工作人员向我们展示了当地传统的棕龙舞蹈。

埃尔瓦护身符

由棕龙爪子做成的护身符，它可能是部落巫医或长老佩戴的一个非常重要的具有魔力的物件。

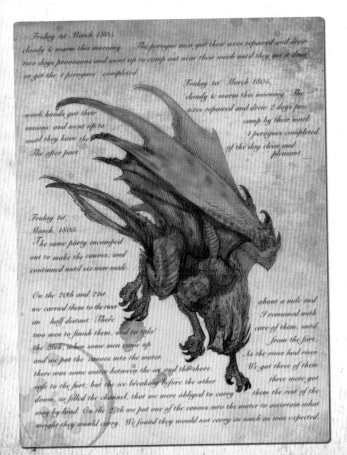

路易斯和克拉克的笔记

这是路易斯和克拉克1805年探险日志中的一页，对一只棕龙尸体进行了细致的描绘。这只棕龙是否由美洲土著猎杀还不得而知。纽约的美国自然科学研究所供图。

埃尔瓦棕龙绘画示范

结束探险回家后，我在工作室开始了关于埃尔瓦棕龙的绘画。首先逐条列出我想要在画面中包含的内容，这有助于我将埃尔瓦棕龙独一无二的特质展现出来：

- 与众不同的体型（像猫头鹰一样）
- 燕子一样的尾巴
- 大西洋西北部的色调纹理
- 斑驳的棕色花纹

ELWAH BROWN DRAGON

1 创建缩略草图
画一组小稿有助于你选定想要在你的画中展现的动作和特征。这是绘画时很重要的一个过程，不要忽视它。

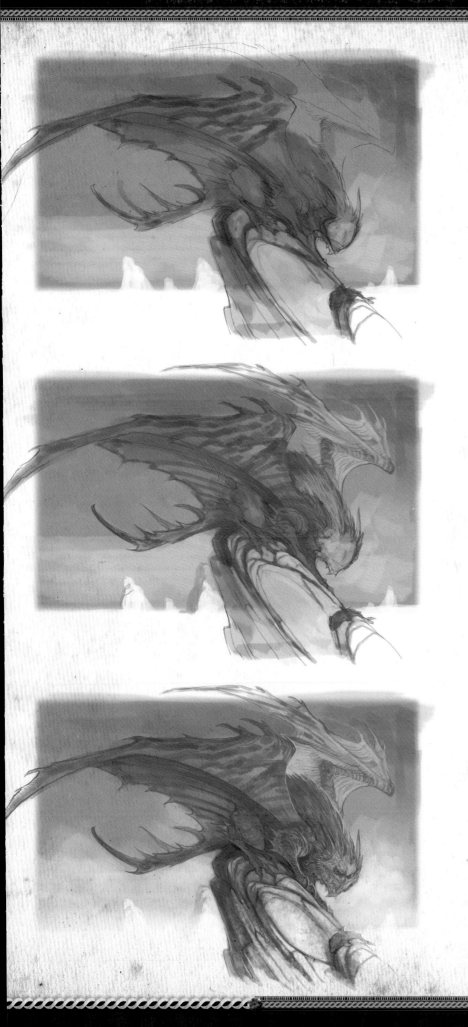

2 完成初步草图

我决定选取我在野外时画的草图之一作为我的设计正稿。通过平板扫描仪，我把我的画导入一个灰度模式的Photoshop新文件中：选择文件—导入—选择—扫描仪。用宽阔扁平的笔刷和半透明的颜料草拟形态建立灰度值。你能看到一个高度抽象的龙的形态如何一步步深入并被大量的纹理笔刷将更多的细节刻画出来。

教程：创造纹理

纹理是一个跨越所有学科范围和创造性追求的艺术术语。不论是论述音乐、雕塑、食物，还是景观设计，都可借纹理和质感给作品赋予深度。

无论你用传统方式还是数字方式作画，纹理都将在你的工作中扮演重要的角色。毕竟它能让你画中的物体看起来很自然。当作品中所有物体都用同样的纹理去描绘，图像会有一种不自然的人造感。在数字绘画中，这是一种常见的现象，因为电脑可以每画一笔都程序化地创造相同的效果。创造数字化的纹理需要额外克服电脑的程式化，去创造完美的渐变和造型。

这里展示的是来自我纹理库的一些纹理样本，用来给我的数字绘画增加自然纹理。这些纹理的制作非常简单，利用模型表面粘贴或者填补结构空隙皆可，最后再用平板扫描仪扫描。有纹理的物体和来自你家周围的材料也是非常好的。四处看看，看你能找到什么！

自制的油漆纹理

蜡纸

泼溅的颜料

数字笔刷

数字绘画最好的工具之一，理所当然是无论何时都可以任意使用的无限数量的笔刷，还可以根据自己的需要自定义笔刷。用默认的笔刷工作时，你能设置纹理、散布、双重笔刷等属性，还可以用图案自定义属于自己的独一无二的笔刷组。

自定义笔刷

自定义笔刷。

不同的纹理层

用这些纹理彼此结合创造出非常漂亮的效果。

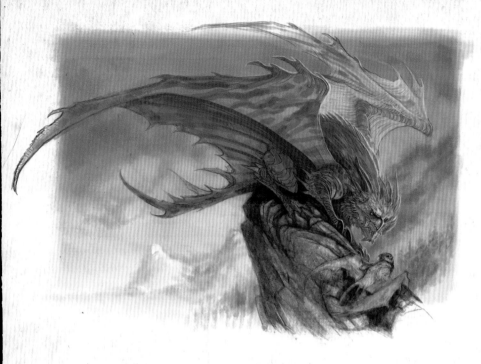

3 色调和纹理

修改后的风景设计多了一条刚孵化出的埃尔瓦龙幼崽，我开始考虑颜色问题。把图像模式改变成RGB模式，用色彩平衡把黑白色转变成暖棕色调。因为图像的颜色几乎是单色的，我试把微妙的色调带入现有的色彩方案中，并用各种各样纹理的笔刷去丰富形体。

色调

色调（或者色度），无论在音乐还是绘画中，都是指作品中某元素的微妙变化。在绘画中，它意味着，保持在柔和的灰度范围内时，图画中色彩或颜色的微妙变化。可以有蓝色调或红色调，或像这个例子中的棕色调。尽管色彩（颜色）转变了，饱和度仍然保持较低水平，并且明度也没有改变。

表现纹理和色调的变化时，应将重点放在微妙的灰度变化中。这是一个相当复杂的概念，需要大量实践。你可以在夜间，去外面让你的眼睛适应黑暗，并试着观察形体颜色之间的不同。这是一个感知色调和色度非常好的训练。

注意，当画的颜色不饱和到灰度模式时，色调变化几乎感觉不到。

完成画面中的色调变化。

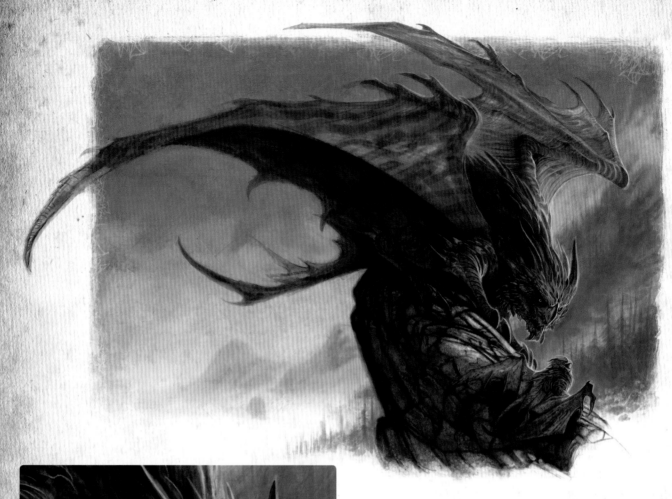

4 深化背景和面部特征

在有限的颜色中建立画面，迫使我只能依靠笔刷纹理和对比度。微妙变化的棕色调将不同的形态区分开来。蓝色倾向的冷棕色调的岩石，绿色倾向的棕色调的树木，龙本身则用了温暖的红棕色调。画面中最显著的对比是龙的脸部细节，能够将观众的视线吸引到画面的焦点之上。

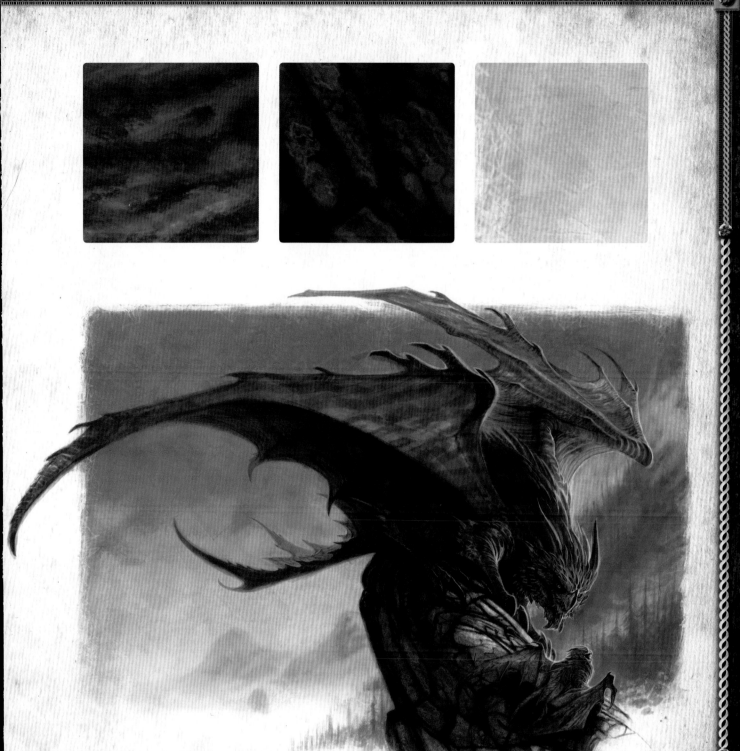

5 最后的润色

注意，最终画面的三个局部细节图展现了纹理和色调的变化是多么微妙。

龙分类图

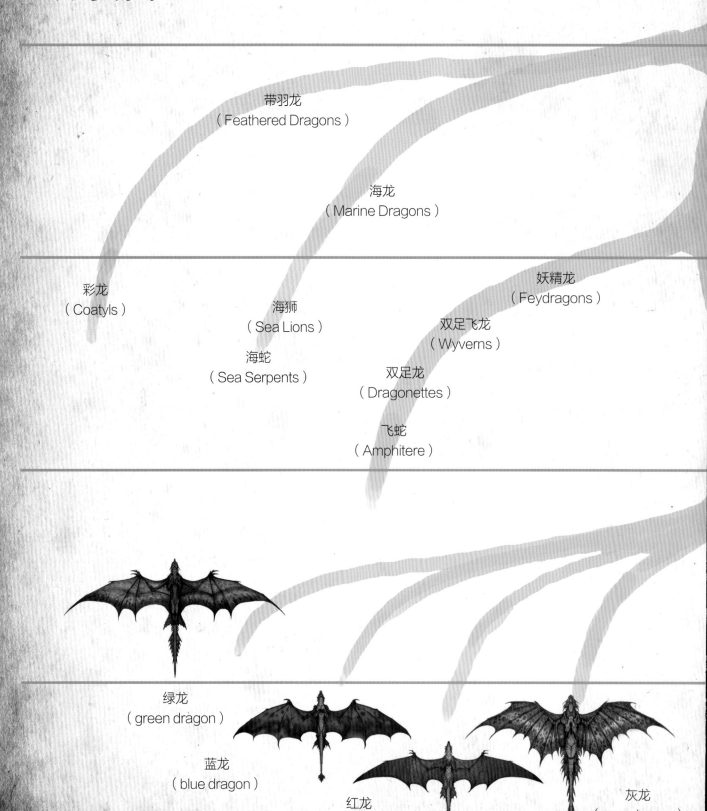

带羽龙
（Feathered Dragons）

海龙
（Marine Dragons）

彩龙
（Coatyls）

妖精龙
（Feydragons）

海狮
（Sea Lions）

双足飞龙
（Wyverns）

海蛇
（Sea Serpents）

双足龙
（Dragonettes）

飞蛇
（Amphitere）

绿龙
（green dragon）

蓝龙
（blue dragon）

红龙
（red dragon）

灰龙
（gray dragon）

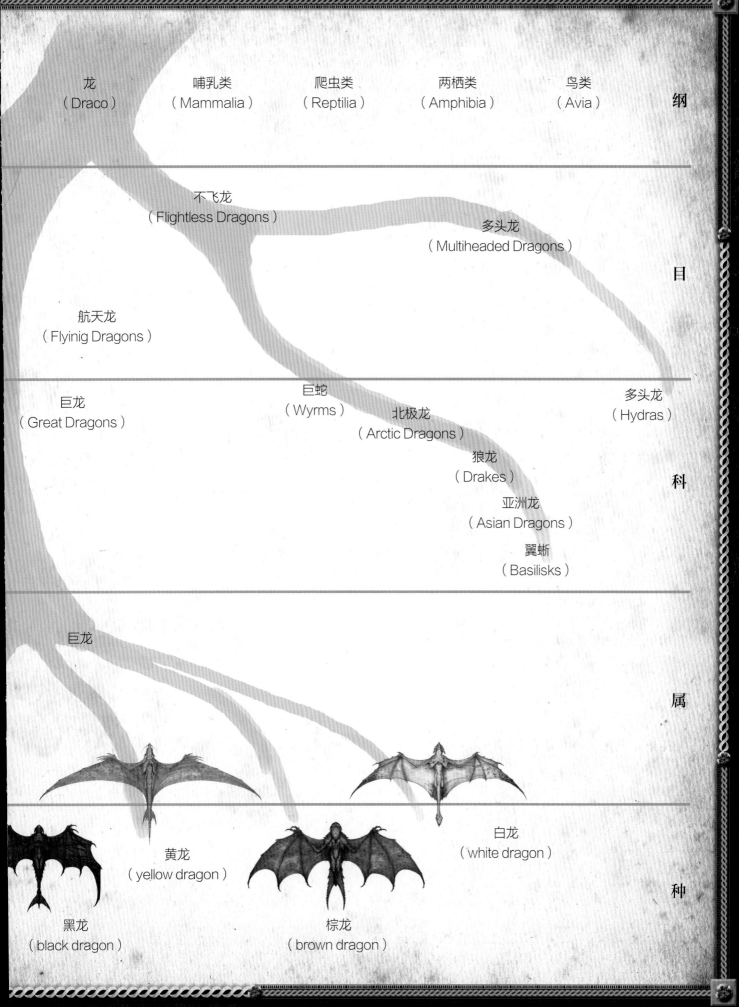

龙
（Draco）

哺乳类
（Mammalia）

爬虫类
（Reptilia）

两栖类
（Amphibia）

鸟类
（Avia）

纲

不飞龙
（Flightless Dragons）

多头龙
（Multiheaded Dragons）

目

航天龙
（Flyinig Dragons）

巨蛇
（Wyrms）

巨龙
（Great Dragons）

北极龙
（Arctic Dragons）

多头龙
（Hydras）

狼龙
（Drakes）

亚洲龙
（Asian Dragons）

翼蜥
（Basilisks）

科

巨龙

属

白龙
（white dragon）

黄龙
（yellow dragon）

黑龙
（black dragon）

棕龙
（brown dragon）

种

附录 2
龙的解剖学结构

　　天龙科家族中的八种巨龙拥有相似的解剖学结构，以此作为其归类的依据。这八种巨龙都具有六个肢体、中空的骨骼、两只眼睛以及长长的尾巴。最早的分类见于1735年由卡尔·林奈所著的《自然系统》。

龙牙

巨龙的牙齿相比于体型而言尺寸通常都比较小。强有力的喙是它们最主要的武器，它就像一个挂肉的钩子，可以将肉撕碎。牙齿将肉从猎物的骨头上切割下来并咀嚼，因此它们就像牛排刀那样呈锯齿状。

龙头骨

不同龙头骨之间最显著的区别
在于下颌骨的尺寸大小。附着在下颌骨上强有力的肌肉可以产生每平方英寸4万磅的咬合力（约合2800千克每平方厘米），足以咬穿一头成年虎鲸。这比一头成年尼罗河鳄鱼的咬合力还要大10倍。可以注意到，头骨中巨大的鼻腔、眼眶和耳腔为巨龙提供了良好的嗅觉、视觉和听觉。

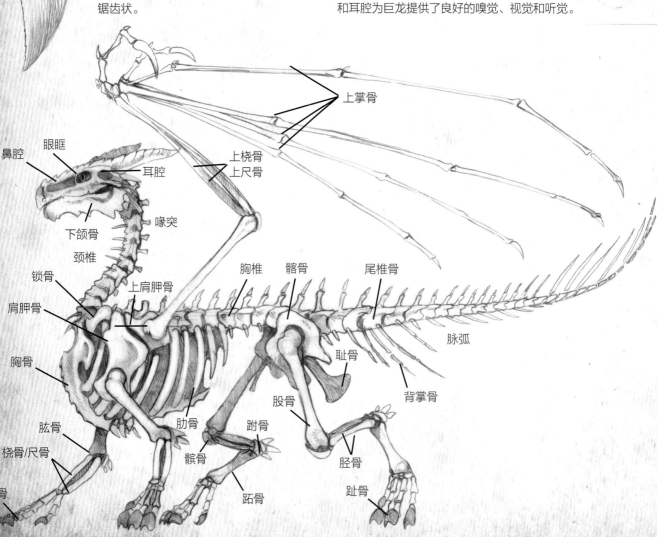

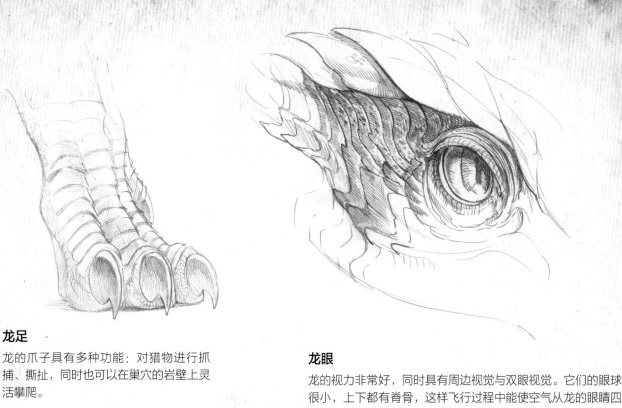

龙足

龙的爪子具有多种功能：对猎物进行抓捕、撕扯，同时也可以在巢穴的岩壁上灵活攀爬。

龙眼

龙的视力非常好，同时具有周边视觉与双眼视觉。它们的眼球很小，上下都有脊骨，这样飞行过程中能使空气从龙的眼睛四周流过而不至于直接流向眼睛。大多数巨龙拥有一层清楚的眼睑，这点类似于鲨鱼和鹰，当发动攻击或喷火时能够闭上眼睛。

眼轮匝肌
菱形肌
斜方肌
小圆肌
大圆肌
咀嚼肌
胸锁乳突肌
肱头肌
喙上肌
上胸肌
棘上肌
上肱桡肌
上肱二头肌
上肱三头肌
背阔肌
臀中肌
半腱肌
阔肌尾
尾二头肌
尾三头肌
三角肌
尾胸肌
股二头肌
股直肌
股外侧肌
胸肌
肱二头肌
肱三头肌
肱桡肌
骨间肌
前锯肌
缝匠肌
外侧趾伸肌
耻骨肌
胫骨肌
外展拇短肌
腓肠肌

附录3
龙的飞行

几个世纪以来，巨龙为何具有飞行能力始终是一个未解之谜。体型如此庞大的生物是如何翱翔的？这个问题一直困扰着科学家和生物学家。直到18世纪，龙的飞行原理才被人们研究并了解。一些早期的专著推测，龙体内含有一个重量比空气还轻的气囊提供升力，类似于气球的升空原理；然而也有人认为龙之所以能飞是因为使用了魔法。但藏在龙飞行之谜背后的真相，并不是上述列举的这些原因，而是纯粹的科学。

首先能够解释龙飞行的是骨骼结构：龙骨骼内部呈复杂的网状及蜂窝状，从而将骨骼的重量减轻了一半！与鸟类的骨骼类似，龙的骨骼轻且质地坚硬，这就减少了起飞时所需的升力。

龙能够飞行的第二个因素是翅膀表面积。与其他能够飞行的生物相比，龙翅膀的表面积更加巨大，尤其是考虑到翅膀自身的面积仅仅占到升力面积的60%。这种现象来源于龙鳞的特殊结构。龙鳞不仅能起到保护作用，更重要的是，它们提供了一种被称为"微升力"的东西。这样的进化特征与鲨鱼的皮肤十分类似，微型的呈锯齿状的皮肤表层实际能够减少阻力，创造身体的升力。就在最近，科学家们才明白龙身上的鳞片实际是一种原始羽毛，是鳞片和羽毛之间的过渡状态，人们在龙的远亲——恐龙身上发现了这种现象。龙能在起飞和着陆时竖起鳞片，制造出成百上千个升力面，将表面积增加两倍之多。这使龙能够控制最低飞行速度，在空中保持敏捷的飞行动作而不至于坠落。增加的表面积降低了翅膀扇动的次数，同时也不再需要庞大的肌肉组织来带动翅膀的运动。在龙滑翔过程中，龙鳞放平，制造出一个更加光滑的表面，从而提升空气的流速。龙身上微升力的奥秘刚被科学家破解不久，就已经在人造飞行器材上进行试验了。

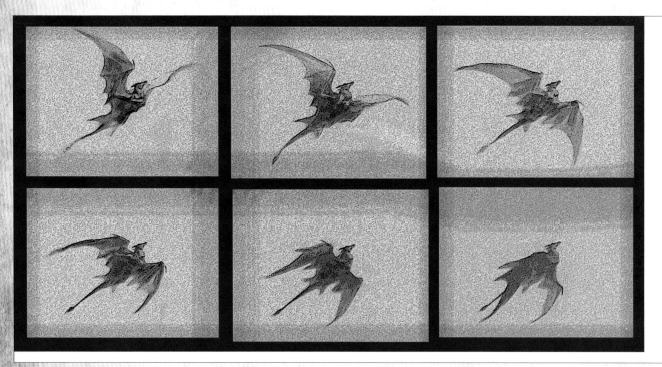

英国摄影师迈布里奇拍摄的飞行中的龙，拍摄于1879年

19世纪末，摄影师迈布里奇拍下了关于龙的照片，人们开始首次利用照片研究龙的飞行姿态，极大地提升了人们对于龙飞行和移动原理的认知。这组照片记录了一只斯堪的纳维亚蓝龙一系列的飞行动作，也是人们第一次使用照片记录下飞行中的龙。图片由美国自然科学协会纽约分会提供。

第三，为了提高飞行速度，龙巨大的身躯经常会逆着风向从高处起飞，并保持一定的飞行速度。这一点，在一些诸如信天翁一类的大型鸟类身上也可以见到。大多数巨龙在风速不高的时候会选择待在地面上，同时，它们从来不会在地势很低或树丛浓密的地方降落，因为会影响风速和翅膀的展开。这样的地方一般只会出现蛇形龙、九头龙和德雷克龙这样不会飞行的龙。巨龙通常住在沿海的峭壁上，在那里，海上的风从不间断，可以制造出利于起飞的大风。一旦升空，它们就会借助大风和上升气流翱翔，在飞行中捕猎之后带着猎物回到高处的落脚点或巢穴。如果长时间风平浪静，巨龙便会俯冲到水中捕猎，然后再爬回到自己的巢穴。

最近，科学家们又有了新发现，巨龙巨大的脑容量也增强了它们飞行的能力。小脑是大脑的组成部分，它的功能是帮助龙在飞行过程中保持平衡，确定方向。由于巨龙翅膀的尺寸巨大、结构复杂，无数的神经时刻控制着数千条肌肉的运动，这些都源自小脑发布的命令，需要很大的脑容量才能完成。因此，巨龙脑与身体的比例在所有动物中是最大的。

龙鳞

结构巧妙的龙鳞通过在龙身体表面创造"微升力"帮助龙飞行。

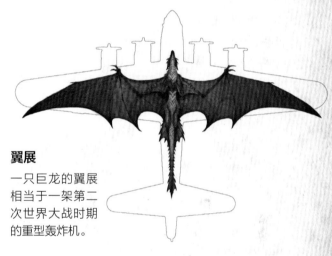

翼展

一只巨龙的翼展相当于一架第二次世界大战时期的重型轰炸机。

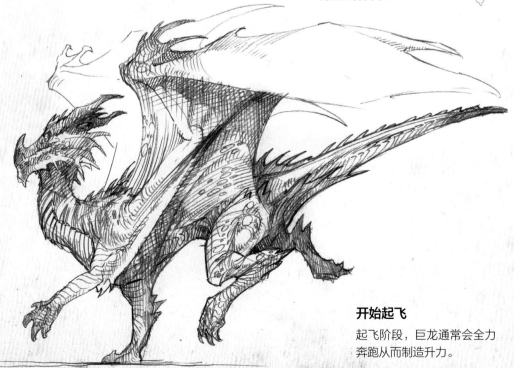

开始起飞

起飞阶段，巨龙通常会全力奔跑从而制造升力。

附录4
龙的姿态

为了更好地了解龙，更加逼真地描绘它，理解龙的基本姿态就显得十分必要。本书中提到了龙的八种标准姿态，中世纪时期常被用于纹章中，分别是：

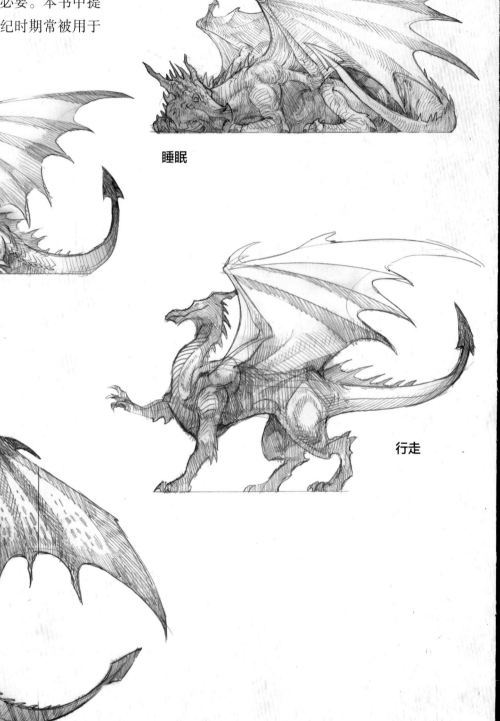

睡眠

蹲伏

行走

跃立

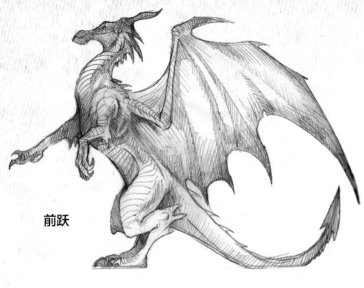

前跃

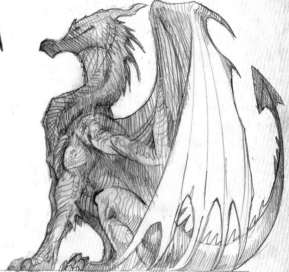

坐姿

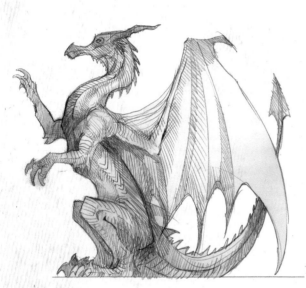

直立而坐

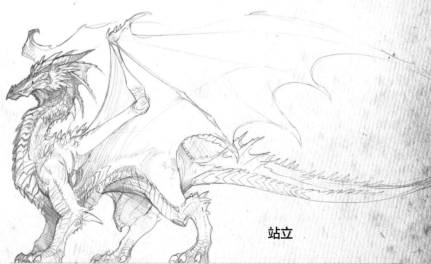

站立

巨龙探险之旅

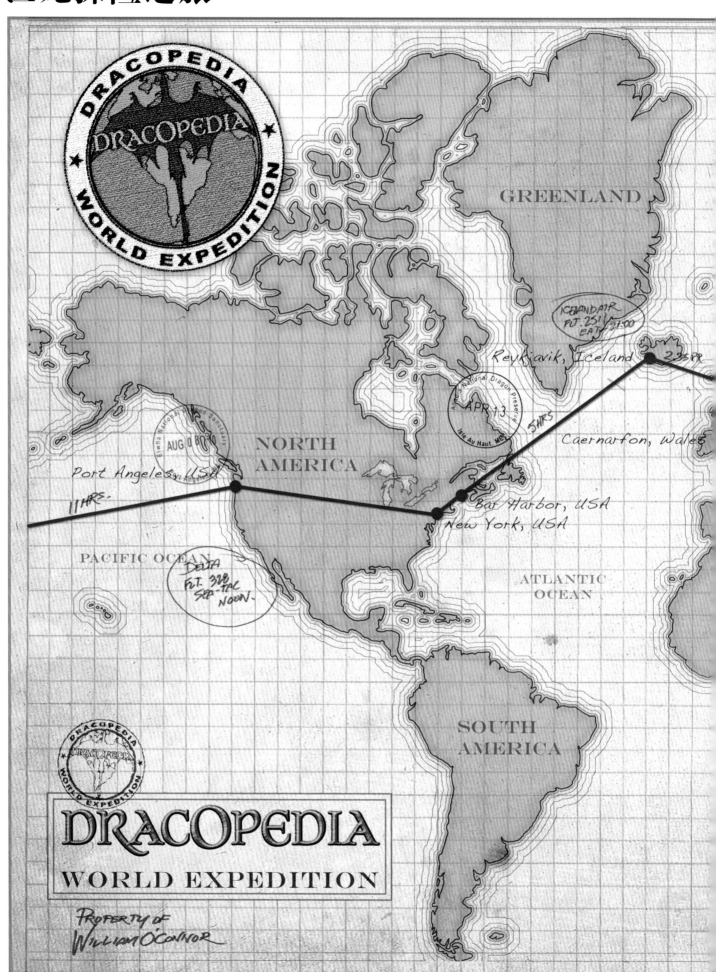

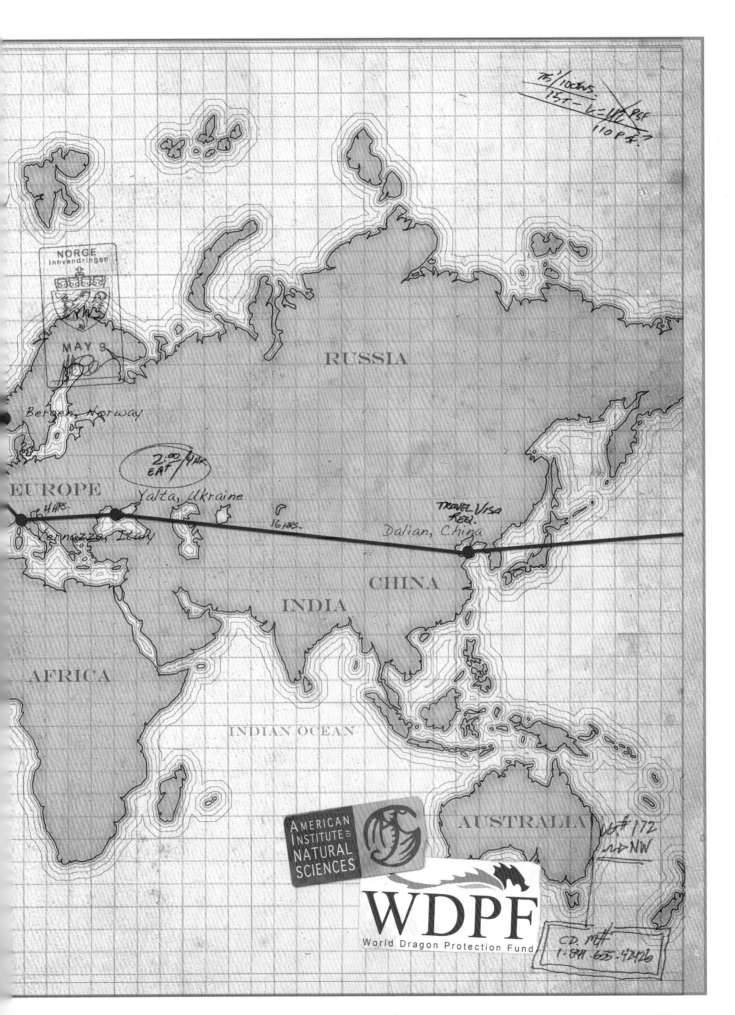

NORGE
innvandringen

MAY 9

Bergen, Norway

RUSSIA

2:00 4HR
EAT

EUROPE
4 HRS.

Yalta, Ukraine

Vernazza, Italy

16 HRS.

TRAVEL VISA
REQ.

Dalian, China

CHINA

INDIA

AFRICA

INDIAN OCEAN

AUSTRALIA

75/100NS
15T — L=IIC PSF
110 P.F.

AMERICAN
INSTITUTE OF
NATURAL
SCIENCES

WDPF
World Dragon Protection Fund

UG #172
NW

CD. M#
1·841·65·42426

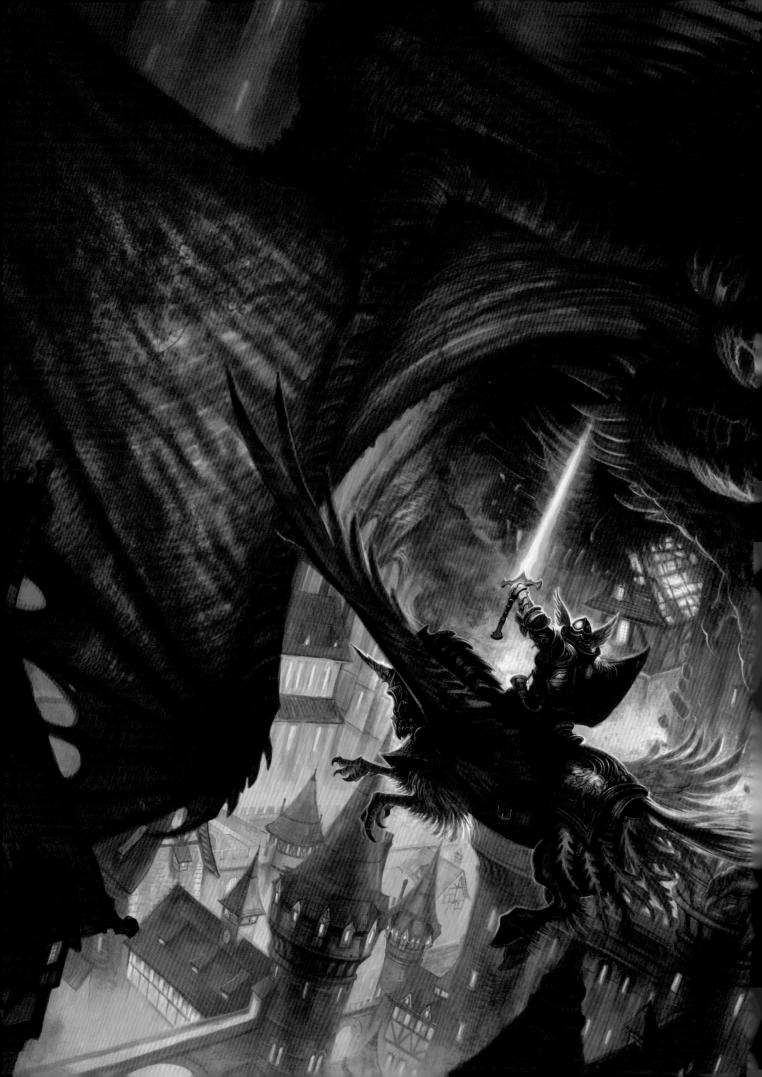

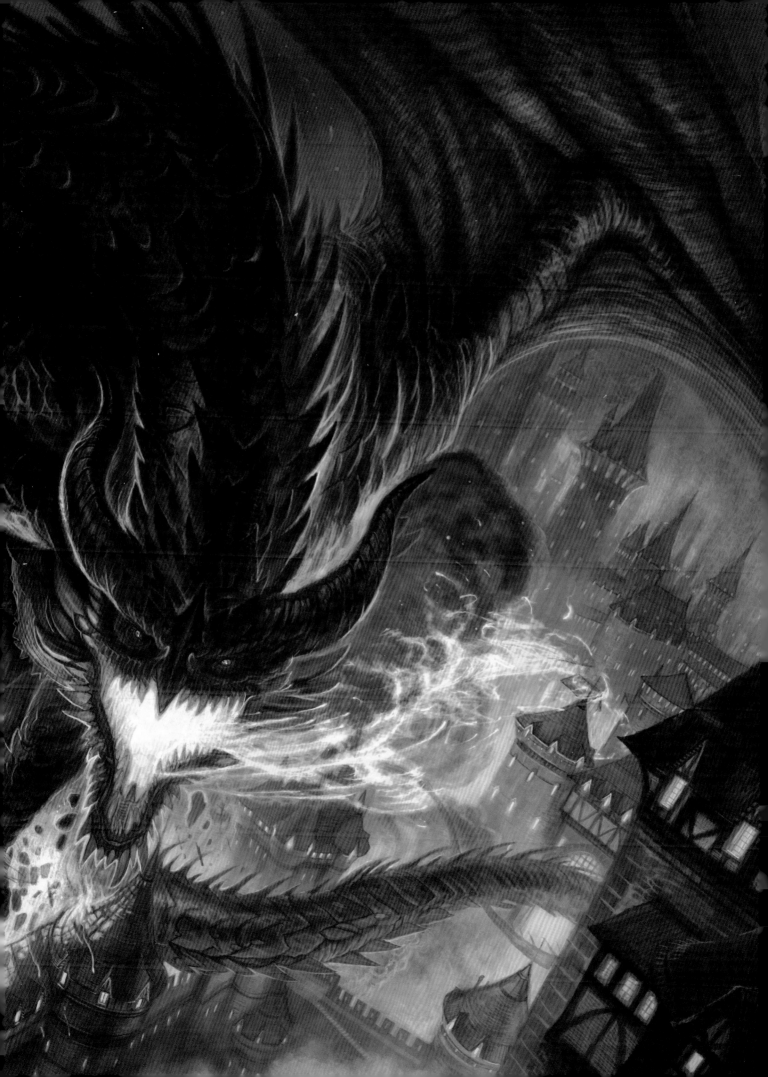

术语表

应用

1.在传统艺术创作中，泛指在表面放置某种介质的技法；2.在数字绘画中，指某种软件（如Photoshop、Painter）。

大气透视

通过降低亮度、色彩饱和度和对比度的手法，使物体看起来有渐远之感。

粉笔

某种取材于颜料土的绘画材料。常见的有黑色、白色以及棕色。

色度

色彩明亮程度的度量方式。

四分色

用于印刷的四种颜色：青、品红、黄、黑。

拼贴画

将一些非传统的材料组装或排列成一件艺术作品。

颜色

物体在紫外光谱下表现出来的色彩。

色彩样稿

一种快速展现作品颜色的绘画技法。

冷光色

当光源从物体内部照亮时物体表面的颜色，例如液晶屏幕。

反射色

当外部光源照射物体时形成的表面颜色。

色环

艺术家使用的某种工具，用来在紫外光谱中显示颜色和值的相互关系。

互补色

在色环上相互对立的两种颜色，将它们结合起来会互相中和；但是，当两者彼此相邻时会互相辉映。请参阅：相近色、三原色、合成色。

构图

泛指对于艺术作品中形式和元素的组合安排。

对比

将性质相反的元素并列（例如黑与白，粗糙与平滑，平直与弯曲，蓝色与橙色）。

明度变化

转换物体的亮度从而增加与之相邻区域亮度的对比。

底稿

指某种颜色的半透明底色。

焦点

能够吸引观察者注意力的图案排列中的某个点。

形状

某件作品中元素的外形。

版式

对于一件作品外形尺寸的统称。同义词：纵横比。

法国画架

一种用于户外绘画的可折叠画架，诞生于19世纪，并由印象派画家发扬光大。

支点

在构图中起平衡作用的某个点。

上釉

1.在传统绘画中，指的是用透明的或薄的色彩上色；2.数字绘画中被称为"覆盖"。

打底剂

在传统绘画中用来打底的液态石膏。

阴影

在绘画中使用交错的线条创建纹理和图案。

色调

1.一个物体在紫外光谱上的外观，通常是颜色的同义词；2.一种术语，开始量产颜色后，取代了有害的色素，但是颜色仍相同。（例如钴蓝色）

厚涂法

一种厚涂颜料的绘画技法。

直线透视

运用有序排列的线条和逐渐消失的点营造出空间的错觉。

固有色

一个物体在白色光源下呈现出来的色彩。

媒介

进行艺术创作的任何一种材料（例如数码产品、颜料、铅笔、墨水）。

模式

在数字绘画中，某一图层或是笔刷与其他功能进行交互的功能（例如，在Photoshop中有常规、叠加、淡色、覆盖、增亮几种模式）。

斑纹/色斑

1.艺术领域中，运用彩色斑点或者斑块绘画，这样从整体上看比用一种单色调要更加自然；2.生物学领域中，指的是动物所具有的复杂的迷彩图案。

实体周围的空间

绘画作品中实际元素外部或周围的空间。有时候也被称为空白区或开放区。

黑白对照手法

日语术语，指通过黑白搭配来创造意象的艺术形式。

不透明

传统或数字绘画中，不能被视觉穿透或不能让光线通过的颜料、图层或物体的状态。

覆盖

数字绘画中图层或颜色的混合模式，只会增加颜色，但不会加深色彩浓度。参考"上釉"。

画笔

1.任何使用颜料的绘画工具；2.一种数字绘画工具，搭配平板电脑或屏幕使用。

铅笔

使用硬化的石墨或颜料的绘画工具，可以用来画线。颜色和质地分类很多。

户外写生

法语中特指在户外绘画。

正空间

作品中的主体空间，参考"实体周围的空间"。

三原色

三种可以调配出所有颜色的色彩：红、黄、蓝。

相近色

当被相邻颜色影响时，某一颜色表现出来的色彩。

三原色光模式

计算机术语。计算机屏幕的三种通道颜色：红、绿、蓝。

饱和度

在数字绘画中，指一种颜色的浓度水平。

晕染

传统绘画中的术语，在纸张上拖曳颜料，制造一些质感的技巧。

合成色

通过混合三原色中的任意两种所形成的颜色，如橙、绿、紫。

半透明

不透明的色彩或图层被设定为半透明状态。

明暗

1.一种亮度形式；2.使用明暗的变化来勾勒一个物体的形状。

轮廓

绘画作品中元素的外形。

触控笔

数字绘画中，指的是与平板电脑或屏幕搭配使用的笔。

绘图平面

在传统绘画中是指可以在上面作画的材质，比如画布、木材、金属板、纸张等。

手写板

在数字绘画中一种感应压力的平板，可以让画家通过电脑作画。

着色

1.在白色上加上其他颜色；2.泛指在任何颜色上加上其他颜色。

透明度

1.光线清楚穿过物体或颜料，用于釉料和饰面；2.在颜料制作上是指颜料的覆盖能力。

紫外线

人类肉眼可以感知的光和颜色的光谱。

亮度

物体从黑到白的明暗变化程度。

消失点

在直线透视下，所有线条集中的点。

献给
安德烈娅

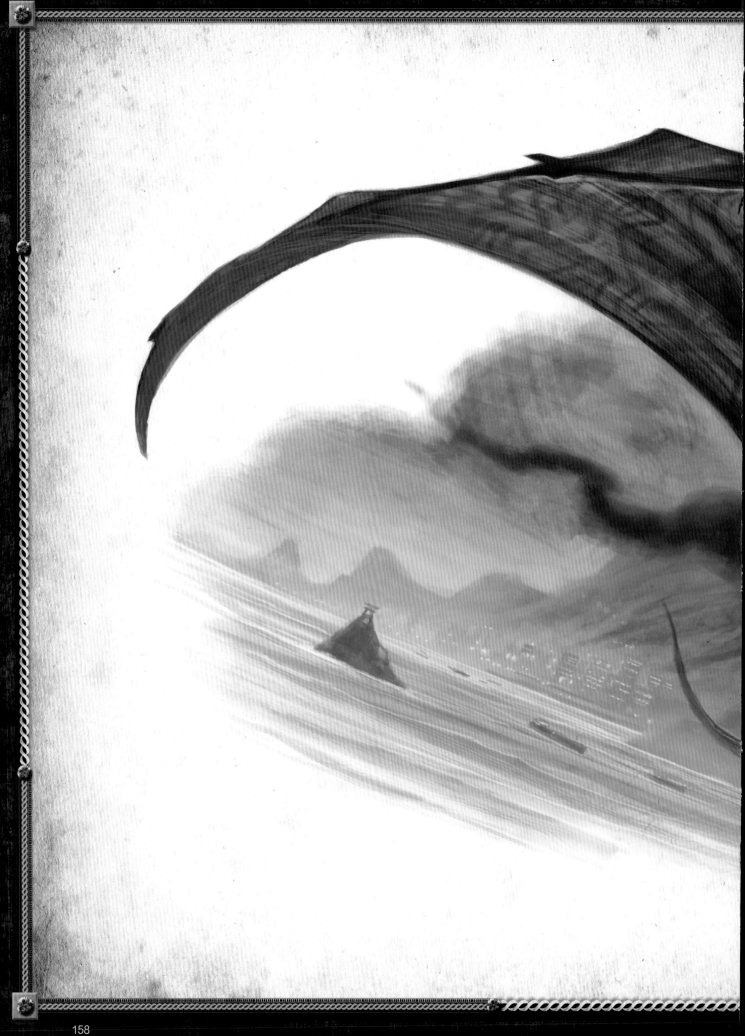

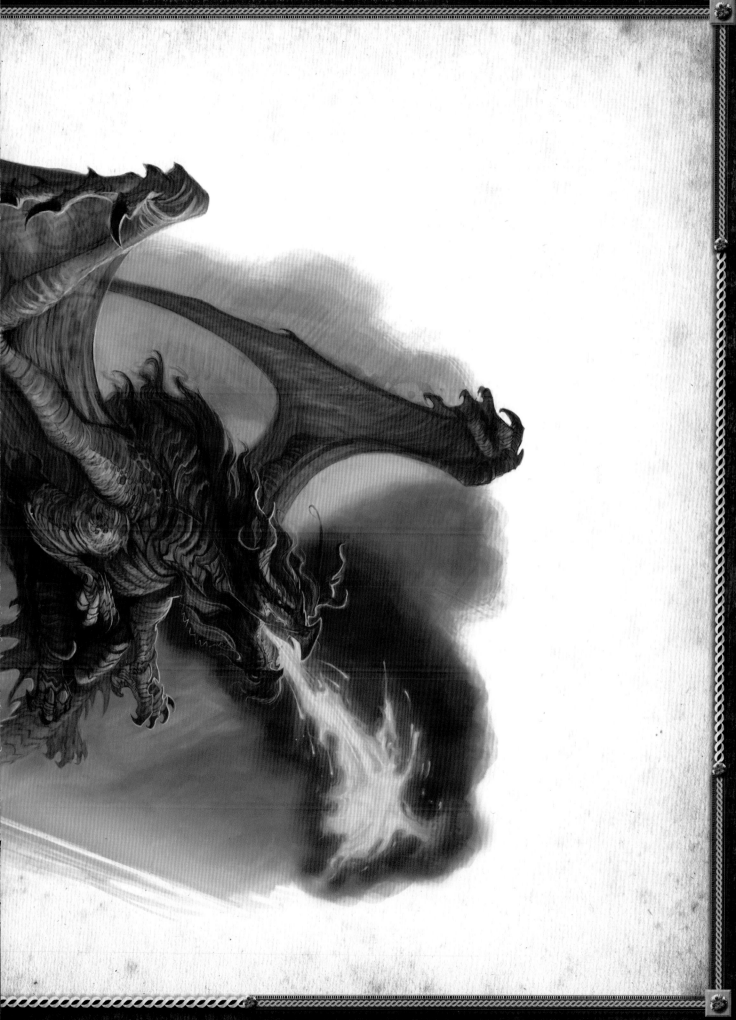

图书在版编目（CIP）数据

野外巨龙观察指南 / (美) 威廉·奥康纳著；史爱
娟, 高强译. -- 北京：中国画报出版社, 2023.9

书名原文: DRACOPEDIA THE GREAT DRAGONS

ISBN 978-7-5146-2134-1

Ⅰ.①野… Ⅱ.①威… ②史… ③高… Ⅲ.①插图
(绘画)-绘画技法 Ⅳ.①J218.5

中国版本图书馆CIP数据核字(2022)第049252号

本书中文简体版权归属于银杏树下（上海）图书有限责任公司

著作权合同登记号：图字01-2022-1276

审图号　GS 京（2023）0614 号

野外巨龙观察指南

〔美〕威廉·奥康纳　著　史爱娟　高强　译

出 版 人：方允仲

责任编辑：程新蕾　许晓善

责任印制：焦　洋

出版发行：中国画报出版社

地　址：中国北京市海淀区车公庄西路33号 邮编：100048

发行部：010-88417418　010-68414683（传真）

总编室兼传真：010-88417359　版权部：010-88417359

开　本：16开（889mm×1194mm）

印　张：10

字　数：40千字

版　次：2023年9月第1版　2023年9月第1次印刷

印　刷：天津雅图印刷有限公司

书　号：ISBN 978-7-5146-2134-1

定　价：99.00元